黄檗文库
走进黄檗

黄檗文华润两邦

定明○主编

福清市文化体育和旅游局 策划

海峡出版发行集团 福建教育出版社

《黄檗文库》总序

黄檗禅、黄檗宗与黄檗学
——构成黄檗文化三大内涵的历史传承及其影响

定　明[1]

黄檗文化扎根于千年的闽赣浙的沃土，以佛教禅文化为内核，是中华优秀传统文化的重要组成部分，为中华文化走向国际性传播做出积极贡献，是海丝文化的重要体现，是中日文化交流互鉴的一座丰碑。纵观历史，黄檗文化在千年的传承、传播过程中经历了从黄檗禅、黄檗宗到黄檗学的三大内涵演进和历史传承，对东亚乃至世界文化产生了深远影响。

一、黄檗禅：临济禅千年传承的思想源头

黄檗禅始于唐大中年间，大扬于两宋，中兴于明清；由黄檗希运禅师创发，义玄禅师传承光大；发展脉络初由福建到江西、安徽，后因义玄禅师从江西到河北，随着临济宗的建立，黄檗禅法由河北传遍华夏大地。由于义玄禅师说自己所传之法皆宗黄檗，因此禅宗史有天下临济皆出于黄檗的历史定论。临济禅法经过两宋的传承弘扬风靡全国，并形成"临济天下"的局面，宋代便已流传至日本。明末清初时期密云圆悟、费隐通容、隐元隆琦三代临济大宗师振兴黄檗，特别是在隐元禅师前后两任住持14年多，建立了"黄檗断际希运禅师正派源流"传法谱系，成为明末清初弘扬黄檗禅的巨擘，同时传法扶桑。

构成黄檗禅在禅宗史上的传承和影响，主要有如下三点。

（一）黄檗山、黄檗禅师与黄檗禅

山因僧名，因为禅者，黄檗山成为一座禅宗的名山祖庭，从福建黄檗山到江西黄檗山，因希运禅师早年出家于福清黄檗山，后传法于江西、安徽等地，因其酷爱家乡的黄檗山，把江西宜春鹫峰山改名为黄檗山，开堂说法，四方学徒，海众云集，"自尔黄檗禅风盛于江表"，世人尊称其为黄檗禅师，于大中三年被唐宣宗加谥为断际禅师。

黄檗禅师见地高拔时辈，傲岸独立，雄视天下禅师，曾对弟子说："大唐国内无禅师，不道无禅，只是无师。"语惊四海，仰山慧寂曾评论说"黄檗有陷虎之机"。黄檗希运禅师禅法高扬心性

[1]　福建福清黄檗山万福寺方丈、福建省黄檗禅文化研究院院长。

哲学，强调："诸佛与一切众生，唯是一心，更无别法"；"唯此一心即是佛，佛与众生更无别异"[1]；"道在心悟，岂在言说"；"即心即佛，无心是道"[2]；"即心是佛。上至诸佛，下至蠢动含灵，皆有佛性，同一心体。所以达摩从西天来，唯传一心法，直指一切众生本来是佛，不假修行。但如今识取自心，见自本性，更莫别求"[3]。认为顿悟心佛不二，不流第二念，"始似入我宗门"[4]。黄檗禅师强调顿悟，其禅法上承六祖慧能、马祖道一、百丈怀海禅师等人的禅宗直指心性之精神，下启义玄禅师开创临济一宗。

唐宋以来，黄檗山、黄檗禅师和黄檗禅是构成黄檗禅文化的三大要素。两宋之际，江西黄檗山和福建黄檗山的传承与发展至历史新高点，成为了弘扬黄檗禅的中心。由于福建黄檗山是希运禅师创建江西黄檗山的源头，宋代才有"天下两黄檗，此中山是真"的著名诗句，强调福建黄檗山的历史地位。

（二）从黄檗禅到临济宗：天下临济皆出黄檗

根据《临济义玄禅师语录》记载："我在黄檗处，三度发问，三度被打。"义玄禅师先在黄檗禅师座下学法三年，在睦州和尚的鼓励提示下，三度问法黄檗禅师，三度被打。后经大愚禅师提点，顿悟"原来黄檗佛法无多子"的精神，了悟黄檗为其痛下三棒的慈旨，后回黄檗获得希运禅师的认可，并继续留在希运禅师旁修学。根据义玄禅师说法语录和行录记载，义玄禅师前后经黄檗禅师的棒打、考功等多达九次的铅锤逼拶，终于达到炉火纯青境界，棒喝天下，开创禅门中最大宗派临济宗。

黄檗禅师曾对义玄禅师说："吾宗到汝，大兴于世。"[5]义玄禅师欲出世弘化时，曾写信驰书对住沩山的普化禅师说："我今欲建立黄檗宗旨，汝切须为我成褫。"[6]在《五灯会元》中也记载义玄住镇州临济院时学侣云集，一日对普化、克符二禅师说："我欲此建立黄檗宗旨，汝且成褫我。"因此义玄禅师所开创的临济宗也是以传承弘扬其师黄檗禅法为宗旨。

义玄禅师开创的临济宗，在心性论上提出"无位真人"，在自由境界上强调"随处作主，立处皆真"，在禅悟功夫论上提倡"四照用"，在接引学人方法论上运用"棒喝交驰"。义玄禅师的临济禅法是对黄檗禅的弘扬和发展，也是其师黄檗的禅学的内在生命力和恒久价值的强有力佐证。[7]"黄檗山高，便敢当头捋虎；滹沱岸远，亦能顺水推舟。"[8]黄檗禅学在义玄禅师的弘化下传承至明清。黄檗希运禅师将马祖、百丈的大机大用发挥到极致，同时他的说法语录《传心法要》和《宛陵录》把禅宗的心性哲学进行整合，提出创造性诠释，成为禅门论"心"的典范，后世罕与匹敌，其首倡将"公案"作为禅悟的重要途径，成为宋代公案禅和大慧宗杲禅师"看话禅"的源头。可以说，黄檗禅学在心性哲学和接引学人方法上对义玄禅师创建临济宗产生了深远且持久的影响。

宋明以来临济宗成为禅宗最大宗派，由于义玄禅师自称继承和弘扬本师希运禅师的"黄檗宗风"，在禅宗史上有天下临济皆宗黄檗的说法。概而言之，黄檗禅蕴含临济宗逻辑发展的一切芽蘖，

1 《黄檗希运禅师传心法要》，见《马祖四家语录》，石家庄：河北禅学研究所，2007年，第87页。
2 《黄檗希运禅师宛陵录》，见《马祖四家语录》，石家庄：河北禅学研究所，2007年，第104页。
3 《黄檗希运禅师宛陵录》，见《马祖四家语录》，石家庄：河北禅学研究所，2007年，第112页。
4 《黄檗希运禅师宛陵录》，见《马祖四家语录》，石家庄：河北禅学研究所，2007年，第19页。
5 《临济义玄禅师语录》，见《马祖四家语录》，石家庄：河北禅学研究所，2007年，第188页。
6 《临济义玄禅师语录》，见《马祖四家语录》，石家庄：河北禅学研究所，2007年，第189页。
7 刘泽亮：《以心传心——黄檗禅学论》，北京：宗教文化出版社，2020年，第1版，第268页。
8 五峰普秀：《临济慧照玄公大宗师语录序》，见《镇州临济慧照禅师语录》，见CBETA2022.Q1,T47，no.1985，p.495c11-12。

是临济宗风发展的理论酵母，而临济宗的发展，则是黄檗禅宗旨的理论完善和最终实现。[9]

（三）隐元禅师与"黄檗断际希运禅师正派源流"传法谱系的构建

晚明时期黄檗山僧俗邀请临济宗第三十代传人密云禅师住持，随后费隐禅师、隐元禅师相继住持，开启了此后黄檗山临济宗法脉绵延不绝的两百多年传承。

黄檗僧团和外护具有很强的断际禅师法脉源流正统意识。在费隐禅师住持三载时间，黄檗宗风提振，出现再兴态势，在编修崇祯版的《黄檗寺志》时，构建了以断际禅师法脉为源流的传法谱系观念——"黄檗断际希运禅师一派源流"传法谱系。隐元禅师在永历年间重编《黄檗山寺志》时，将此前的法脉传承改成"黄檗断际希运禅师正派源流"：

断际运—临济玄—兴化奖—南院颙—风穴沼—首山念—汾阳昭—石霜圆—杨岐会—白云端—五祖演—昭觉勤—虎丘隆—应庵华—密庵杰—破庵先—无准范—雪岩钦—高峰妙—中峰本—千岩长—万峰蔚—宝藏持—东明旵—海舟慈—宝峰瑄—天奇瑞—无闻聪—月心宝—幻有传—密云悟—费隐容—隐元琦[10]

以黄檗断际禅师为黄檗山法脉源流的开始，直至隐元禅师，称"黄檗断际希运禅师正派源流"，显然和临济宗以义玄禅师为开宗创始人的源流不同，这体现的是黄檗山的僧团和外护共同具有的强烈宗派源流意识。[11]在明末临济大宗师密云禅师和传法弟子们的努力下，黄檗法脉得以振兴发展。密云禅师应邀住持黄檗虽然不到五个月，但却是费隐禅师、隐元禅师相继住持黄檗的重要缘起。如此，黄檗三代住持皆是临济宗的法脉传承，而临济开宗祖师义玄禅师的本师就是黄檗断际禅师，这便促成了黄檗山与临济法脉的传承、结合，促成了"黄檗断际希运禅师正派源流"传法谱系的观念构建。

黄檗山作为断际禅师道场和法脉传承观念的源头，在隐元禅师住持黄檗期间，不论是黄檗外护，还是隐元禅师本人都在不断重塑黄檗法脉传承的正统性和正当性。在隐元禅师的开堂说法语录中经常提出"向这里消息得恰到好去，许汝入黄檗门，见黄檗人，与黄檗同条合命，共气连枝"[12]，"苟能于此插得只脚，可谓瞎驴之种草，堪接黄檗宗枝"，"苟知来处，可谓瞎驴之种草，堪起黄檗之宗风"[13]等观点。隐元禅师在说法中有意强调黄檗宗风的观念。

隐云禅师的这种祖统性身份构建，不仅塑造传法谱系的正统性和神圣性，也为黄檗持续发展传承提供了制度保障。为了更好传承黄檗法脉，黄檗山还建立了黄檗剃派的传承辈分：

祖法志怀，德行圆满，福慧善果，正觉兴隆。

性道元净，衍如真通，弘仁广智，明本绍宗。

一心自达，超悟玄中，永彻上乘，大显主翁。[14]

9　刘泽亮：《以心传心——黄檗禅学论》，北京：宗教文化出版社，2020年，第1版，第272页。

10　《黄檗断际希运禅师一派源流图》，见崇祯版《黄檗寺志》，林观潮标注：《中日黄檗山志五本合刊》，北京：宗教文化出版社，2018年，第26页。

11　林观潮：《临济宗黄檗派与日本黄檗宗》，北京：中国财富出版社，2013年，第76页。

12　《隐元禅师语录》卷一，《嘉兴藏》第27册，第227页。

13　《隐元禅师语录》卷六，《嘉兴藏》第27册，第251页。

14　《黄檗法派》，见永历版《黄檗山寺志》，林观潮标注：《中日黄檗山志五本合刊》，北京：宗教文化出版社，2018年，第87页。

共48字辈分传承，隐元禅师是黄檗剃派的第十六代传人，并且将这种黄檗源流的溯源和剃派的传承观念传到了日本。隐元禅师创建京都新黄檗，在宽文年间编修《新黄檗志略》时，将在福建古黄檗的《黄檗断际希运禅师正派源流图》和剃派传承辈分也编入了《新黄檗志略》。这种法派传承观念也影响到隐元禅师晚年编撰《黄檗清规》时对京都黄檗山住持人选的规定：必须是隐元禅师的法系或从唐山古黄檗请人住持。

二、黄檗宗：中日民间交流互鉴的文明丰碑

黄檗宗，是隐元禅师东渡后，在日本创建的一个禅宗分支，是临济宗黄檗派在日本开创的一个新宗派。明代末年，隐元禅师重兴福清黄檗山万福寺，并以此为正宗道场，创立"黄檗断际希运禅师正派源流"的法派传承。福建古黄檗的法脉传承从隐元禅师数传之后，在福建畲族地区的寺院祖塔中出现了从临济正宗到黄檗正宗的转变。

1654年，隐元禅师渡日后，其正法道统和高风亮节，备受日本朝野推崇。《日本佛教史纲》云："隐元禅师来日本还不到一年，他的道声已传遍东西，似乎有把日本禅海翻倒过来之势。"7年后的1661年，由幕府赐地所建新寺黄檗山万福寺的落成，标志着日本黄檗宗的创立。黄檗宗独树一帜，迅速发展，逐渐融入日本社会，成为江户时期影响力较大的宗派之一，和渡宋求法僧荣西、道元开创的日本临济宗、曹洞宗并列为日本禅宗三派。

总结黄檗宗发展和贡献，有如下五大特点。

（一）本末制度

以京都黄檗山万福寺为大本山，住持人选均由江户幕府将军任命；以大本山作为整个黄檗宗的传法中心；以长崎、大阪、京都等各大寺为末寺，成为黄檗宗的传法基点，形成本末互应的传法制度。

（二）黄檗清规

以《黄檗清规》为黄檗宗发展龟鉴，全文编有祝釐、报本、尊祖、住持、梵行、讽诵、节序、礼法、普请、迁化等共10章，论述"丛林不混，祖道可振"。将明代禅宗丛林清规和信仰生活整体搬迁到日本，其中梵行、讽诵、礼法三章将明代佛教的传戒制度、日常诵读共修和禅堂制度编入清规，为培养僧团品格、丛林道风和宗派有序传承提供了制度基础。准确地说，京都黄檗山万福寺完全复原了福建黄檗山万福寺的明代丛林生活与修行制度。

（三）传戒制度

隐元禅师特别重视梵行持戒对佛教正法久住和个体修道证悟的重要性，对沙弥戒、比丘戒、菩萨戒三坛授戒制度做出明确规范。为此，隐元禅师还著有《弘戒法仪》作为三坛传戒具体的仪轨和行法。《弘戒法仪》对培养清净的比丘僧团发挥重大影响，不仅为黄檗宗提供清净僧才，也为日本佛教培养出众多僧才，直接影响到日本佛教对传戒制度的重视。

（四）法脉制度

以隐元禅师临济正宗法脉为传法依据。并且，将此写入《黄檗清规》作为宗派制度执行，同时确定京都黄檗山自隐元禅师之后，住持人选必须是由隐元禅师一支所传承的临济法脉方可担任。

（五）黄檗祖庭

以福建古黄檗为传法祖庭，以京都黄檗山为大本山，隐元禅师在《开山老人预嘱语》中明确规定，若京都黄檗山住持找不到合适人选，应从唐山——福建古黄檗礼请。福建古黄檗为京都黄檗山

和整个黄檗宗输送传法人才，这个制度一直延续到第 21 代，其间共有 16 位来自古黄檗的禅师担任京都黄檗山的住持，时间长达 129 年之久。

隐元禅师东渡，为扶桑传去已灭 300 年之临济宗灯，德感神物，法嘱王臣，在日本迅速建立黄檗宗，成为日本禅宗的三大宗派之一。黄檗宗的本末制度是源自于日本江户时期政府对佛教的管理制度，而黄檗清规、传戒制度、法脉制度以及到古黄檗延请传法禅师的制度，不仅弘扬了古黄檗宗风，促进了新黄檗的兴隆发展，也为日本佛教的复兴和传承，注入了新鲜纯正的血液，提供了制度性的保障。以黄檗宗为纽带为江户社会所传去的先进文化、科学技术和佛学经义，对江户社会文化经济产生了重要影响。

三、黄檗学：构建黄檗文化与闽学、海丝文化融合互鉴的新学科

黄檗学，是研究、发掘、整理和保护黄檗思想文化、文物、文献的综合性学科。研究聚焦黄檗希运禅师为临济开宗法源，到形成临济宗黄檗派的 800 年，以及隐元禅师东渡开创日本黄檗宗至今 400 年。此外，内容还涉及历代黄檗外护的研究。

黄檗学的研究，以黄檗希运禅师为法源，以临济开宗为起点，以隐元禅师东渡扶桑黄檗开宗为转折点，探寻形成黄檗文化的千年脉络与足迹，着眼黄檗文化形成的闽学之基础，以海丝文化为视角关注黄檗文化在东亚乃至世界传播与交流互鉴的各个领域。主要包括以下四方面。

（一）以福建黄檗山为基点

研究黄檗希运禅师传法江西、临济义玄禅师传法正定，所形成的传承千年的黄檗禅法、临济法脉；研究宋代东传日本的临济禅学、法脉体系以及传法路径；研究从唐代黄檗希运禅师到隐元禅师东渡前八百年来，在闽学和闽文化的视阈下，黄檗文化的特征和内涵；研究历代黄檗外护，在黄檗山和八闽大地留下的多样文学、文化和文明成果。

（二）以隐元禅师东渡为基点

研究历代黄檗东渡禅僧在日本开创黄檗宗，以至发扬并完善黄檗禅法的体系，对日本佛教的思想、制度、信仰生活等方面的影响；研究历代黄檗祖师 360 多年来形成的语录、著作等成果；研究黄檗宗与江户幕府、天皇、法皇的关系及重要交流事件。

（三）以黄檗僧团文化传播为基点

研究黄檗僧团、黄檗外护带去日本并对其经济社会发展带来重要影响的先进文化和科学技术，诸如在儒学理学、书法绘画、诗词歌赋、茶道花道、饮食料理、篆刻雕塑、建筑营造、出版印刷、医疗医药、公共教育、围海造田、农业种植等领域的重要成果。

（四）以密云圆悟、费隐通容、隐元隆琦三代黄檗禅师所传法脉在北京、河北、福建、浙江、广东、台湾等乃至全国各地传承为基点

研究清末、民国以及当代南传南洋新加坡、印尼、越南、马来西亚，北传北美加拿大、美国和澳大利亚各国的弘法成果；研究以黄檗法脉、信众为纽带在促进构成南洋各国汉文化圈方面的贡献和影响，以及在北美、澳洲华人文化圈促进区域多元文化融合、对话和推动中华文化国际性传播的积极贡献。

当下，黄檗学是指以黄檗文献、黄檗禅学、黄檗文学艺术、黄檗文物、黄檗学理论为主，兼及黄檗法脉国际传播为研究对象的一门综合性学科。研究方法则须从文献学、历史学、禅学（哲学）、人类学以及宗教社会学等多维度进行研究。

第一，文献学是以古籍文献为基础，如黄檗禅师传法语录、地方志、黄檗外护和士大夫朋友圈的著作等，文献学研究的是黄檗学的基础内容。第二，黄檗禅文化要具有历史学维度，必须拥有历史学的横向和纵向双重维度。所谓横向维度，即平行维度，研究黄檗与时代社会交错互动的历史传播关系；纵向视野则是侧重黄檗在与时代互动后所形成的法脉传承发展的历史影响。第三，禅学亦即哲学的视角研究黄檗文化的内核，探究黄檗文化传承千年，成为东亚乃至亚洲文化现象的内在驱动力。第四，以人类学的实地考察、田野调研为研究方法，提升对文献、史料等的情景式解读，同时可以弥补文献、史料等缺陷。对实物考察和走访，可以从空间、历史记忆等角度理解黄檗法脉传承和黄檗文化所处地理空间与区域文化相碰撞、相融合的发展轨迹。第五，还要从宗教社会学的立场，研究黄檗禅、临济宗、黄檗宗不同历史时期对东亚社会政治、经济文化、信仰生活、哲学思想、价值观念、现实意义等众多领域的影响。

四、结语：黄檗文化再启新征程

黄檗是一座山，是从福建到江西，从福建到京都的禅宗祖庭名山。希运禅师为唐代大宗师，于福建黄檗山出家，在江西新黄檗山传法，在唐宋时期形成"天下两黄檗"的历史格局。明清时期，隐元禅师应化西东，中兴古黄檗，东渡创建京都新黄檗，促成"东西两黄檗"的法脉传承。

黄檗是一种禅法。黄檗禅，直指人心，见性成佛。黄檗禅的宗风上承马祖、百丈，下启义玄，大机大用，棒喝交驰。义玄禅师创建临济宗，以弘扬本师"黄檗宗风"为使命，临济宗千年的法脉传承皆宗黄檗为思想源头。至明清时期经临济大宗师密云、费隐、隐元禅师三代人的努力，以临济正宗的传承身份住持黄檗山，尤其是隐元禅师进行"黄檗断际希运禅师正派传法源流"的谱系构建，真正完成了黄檗山、黄檗禅和黄檗法脉传承三者的结合，形成黄檗山独特的法脉传承谱系，直至道光时期传法 44 代，历时 260 多年。

黄檗是一个宗派。黄檗宗，是隐元禅师将明清时期中国福建黄檗山所传承的禅法思想、谱系制度、法脉传承、丛林生活、黄檗清规、戒律仪轨等整体搬迁至京都而创建的宗派，与曹洞、临济成为日本禅宗三大宗派。日本黄檗宗的成立，是源自黄檗希运禅师至隐元禅师一脉传承弥久而强大的影响力。以隐元禅师为核心的黄檗历代禅僧东渡传法至今近 400 年，为江户社会传去了先进文化、科学技术和佛学经义而形成的黄檗文化，对日本文化、经济、社会产生深远影响。

黄檗是一门学科。黄檗学，是海丝文化重要代表，以千年黄檗禅文化为内核，以闽学为社会文化背景，以隐元禅师为代表的黄檗东渡历代禅师、黄檗外护为纽带，近 400 年在佛学经义、先进文化、科学技术、海洋商贸等领域传播互鉴，形成具有综合性国际文化的理论学科。希望以黄檗学学科的构建，为未来中日以及欧美学者研究黄檗文化提供方向；希望以学术研究为契机，再现黄檗文化这座中日文化交流互鉴的历史丰碑，为未来黄檗文化交流、弘扬提供历史智慧和经验，希望再开启下一个 400 年中日黄檗文化交流的新征程。

黄檗文化作为中华文明的组成部分，具有千年的文化传承，体现了历久弥新的时代价值；黄檗文化的历代创新，彰显其生生不息的活力；黄檗文化的规范统一，对经济社会产生了鲜活的助力；黄檗文化的融合包容，影响了黄檗信众和社会大众的生活；黄檗文化内含的和平性，是助力世界和平的新动能。

黄檗，中日世代友好的文化符号
（代序）

　　隐元禅师，这是一个被中国领导人屡次提到的名字，一个中日之间世代友好的文化符号。今年，恰逢中日邦交正常化五十周年，以隐元禅师和黄檗为主题的书画展，在北京中国美术馆和福建省美术馆圆满举办。这两次具有重要意义的展览，让社会各界充分认识到隐元禅师为促进中日两国交流互鉴所作的贡献，深切感受到黄檗文化历久弥新的时代价值。

　　"跨海非常木，撑天必大材"。隐元禅师东渡日本弘法，开创日本黄檗宗一脉，扩大了中国禅宗的影响，推动了中国文化的国际传播。在中日佛教文化交流史上，隐元禅师是一座不可逾越的丰碑。就中国文化而言，他是中华文化国际传播的先行者、推动者。对日本文化来说，他是日本民族文化的大恩人。

　　近年来，隐元禅师的历史贡献越来越引起两国人民的关注。我从新闻中看到，虽然疫情不断，日本驻华大使还于去年11月专程来到福清黄檗山万福寺，参访隐元禅师纪念堂。中国著名雕塑家吴为山先生到中国佛协拜访时提到，他应日本长崎县知事邀约，专门创作了隐元禅师铜像，去年11月中旬，日本长崎兴福寺举办建寺400周年暨吴为山先生创作的隐元禅师铜像安奉仪式。可以说为纪念隐元禅师，促进中日世代友好，两国佛教界、艺术界都在做着共同的努力，正如唐代名士裴休赠黄檗希运禅师的名句所言"一千龙象随高步，万里香华结胜因"。

　　隐元禅师"两开黄檗，应化西东"，既是一代佛教大师，还是一位文化巨匠。"学问之道，贵在实行"。他和他的弟子们将中国佛学经义、先进文化和科学技术带到日本，涵盖了信仰、文学、书画、建筑、雕刻、医药、饮食等等方面。可以毫不夸张地说，隐元禅师东渡是不同文化之间交往交流、互学互鉴的典型范例。中国佛教协会原会长赵朴初居士有诗赞叹隐元禅师说："开山过海非常业，立德传灯无尽年。黄檗婆心长忆念，东西两岸共婵娟。"

　　如果我们回顾两国佛教交流的历史，不能不提到中国佛教史上的几位可圈可点的历史性人物，即公元8世纪将中国律宗和中国文化传到日本的鉴真大师、17世纪的隐元禅师和20世纪提出"中韩日三国佛教黄金纽带关系"的赵朴初居士。他们都有着精深的佛教造诣、宏博的文化素养、百折不挠的坚强意志和宽厚的人文品格。历史告诉我们，中日文化交流有着割舍不断的联系，这些伟大的历史人物是今天佛教界学习的榜样，永远值得我们纪念。我们要学习他们推动文化交流的远大志向与传播和平友好的极大热情。

　　从自然界看，黄檗是一种树木、一种药材，从文化方面看，黄檗有着特殊的意蕴。它可以指一个佛教宗派——黄檗宗，也可以指代一种文化——黄檗文化，以禅宗信仰为核心，以中日佛教交流

为重要内容，辐射信仰、文学、书画、建筑、雕刻、医药、饮食等诸多方面而形成的深厚历史文化现象。还可以指代一种学术，即黄檗学——专门研究黄檗文化的学问，在这方面有着丰富的历史资料，也形成了一批有分量有影响的学术成果和积淀。

今天，在中国福州和日本京都都有着同一个名字的黄檗万福寺，"东西两黄檗，天下共万福"。我们衷心希望，黄檗万福寺正如它的名字寓含的信息一样，带给两国人民和平安宁幸福！衷心希望象征两国佛教友谊的黄檗之树根深叶茂，象征着佛教智慧的黄檗之花永远绽放！

是为序。

中国佛教协会秘书长　刘威

2022 年 8 月 30 日

目录

致

辞

在"黄檗文华润两邦
——隐元及师友弟子的禅墨世界"书画展开幕式上的致辞
（2022 年 3 月 21 日）

中国佛教协会会长　演　觉

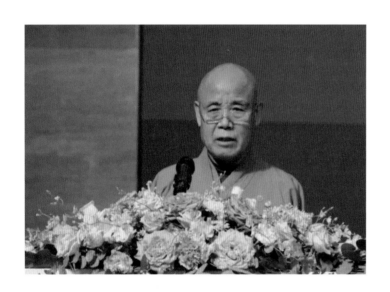

尊敬的各位领导、各位嘉宾：

春和景明，生机勃发。在这美好的仲春时节，中国佛教协会与中国美术馆共同主办的"黄檗文华润两邦——隐元及师友弟子的禅墨世界书画展"，在中国美术馆顺利开幕。隐元禅师是中日文化交流的友好使者，此次书画展适逢中日邦交正常化 50 周年，群贤毕至，因缘殊胜，翰墨丹青，禅韵悠长。我谨代表中国佛教协会，向光临开幕式的各位领导、各位嘉宾致以热烈欢迎，向此次书画展共同的主办单位中国美术馆表示衷心感谢，向协办单位浙江杭州永福寺、福建黄檗山万福寺致以诚挚谢意。

隐元禅师是我国明末清初高僧、禅宗临济宗三十二代法嗣。隐元禅师俗姓林，法名隆琦，字隐元。少年时代常感世事无常，萌生出尘求道之志。出家后，为发明心性，四处寻师访道，听经学教。亲近明末禅门宗匠密云圆悟禅师，久炙法海，饱经钳锤，朝夕参究，得悟心源。后蒙密云禅师高足费隐通容禅师印可，为临济宗三十二代法嗣。明崇祯十年，隐元禅师受请继任福建黄檗山万福寺住持，婆心殷重、机锋迅捷，大振临济宗风、中兴黄檗道场，对明末清初闽浙佛教的传承发展贡献卓著。

隐元禅师是中日佛教友好交流的杰出代表、日本佛教黄檗宗开山祖师。"跨海非常木，撑天必大材。"1654 年，应日本佛教界邀请，

花甲之年的隐元禅师，无惧狂风巨浪，毅然率弟子东渡弘法。隐元禅师深受日本各界的欢迎和尊崇，在幕府支持下于京都太和山创建寺院，命名为"黄檗山万福寺"，与我国黄檗山万福寺一脉相承、遥相辉映，大弘黄檗禅法，接引有缘众生，推动日本禅宗复兴，开创日本佛教黄檗宗，与临济宗、曹洞宗并列为日本禅宗三大派之一，为江户时代日本佛教尤其是禅宗注入了新的生机活力。隐元禅师开创的黄檗宗法脉绵延，传承至今，依然是当代日本佛教有影响力的宗派。隐元禅师为法忘躯，远渡东瀛，开宗立派，弘法利生，在中日佛教友好交流史上写下了浓墨重彩的光辉篇章。

隐元禅师是中日文化交流的友好使者，为中华优秀传统文化的海外传承发展作出了不可磨灭的重要贡献。隐元禅师不仅将黄檗禅传入日本，还将当时中国的建筑、雕塑、书法、绘画、篆刻、印刷、医学、音乐、饮食、饮茶等先进文化和技术传入日本，推动了日本江户时代的文化发展和科技进步，形成了独具特色的黄檗文化，为中华文化的海外传播作出了重要贡献，铸就了中日文化交流史上的一段佳话。直到今天，日本佛教界、文化界、政治界乃至普通民众依然铭记和感念隐元禅师的法乳之恩和文化传播之功。2019 年 4 月，习近平主席在给日本长崎县知事中村法道回信中对隐元禅师给予高度评价："你信中提到的隐元禅师，在中国是很受尊崇的高僧大德，他为两国人民文化交流互鉴作出了历史性贡献。"

隐元禅师书画造诣精深、独具魅力，与其弟子木庵性瑫、即非如一禅师，被誉为"黄檗三笔"。其书画作品以禅心般若为体、翰墨丹青为用，行云流水间蕴含慈心悲愿、展露雄猛气象、彰显活泼妙用、体现灵动气质，是中日两国书画艺术史上的经典之作。在其熏陶下，黄檗诸僧能书善文，融禅意于翰墨丹青，以笔墨作水月佛事，既是弘法传禅的如来使者，也是文化交流的友好使者。

本次书画展以"黄檗文华润两邦"为主题，汇聚了隐元禅师与其师费隐通容禅师，弟子木庵性瑫、即非如一、独立性易禅师和东皋心越等禅师的书法、绘画等作品 100 多件。展品还包括 9 件以"隐元"冠名、1 件以"黄檗"冠名的明代家具复原品。其所参照的原物都是隐元禅师传入日本的明代家具、禅具，现珍藏于日本京都黄檗山万福寺，是黄檗文化的珍贵遗产。此次书画展是黄檗书画艺术和黄檗文化的一次集中展示，也是佛教界充分运用自身传承的历史文化资源，弘扬具有中国特色的佛教文化和中华优秀传统文化的具体举措。

"东西两黄檗，天下共万福。"我相信，在中日邦交正常化 50 周年重要历史时刻举办的这次展览，将引领我们进一步走进隐元禅师的精神世界，帮助我们更加直观地感受隐元禅师的慈悲智慧、文化造诣与历史贡献，也将更加唤起中日两国人民共同的美好历史记忆，激励我们传承中日佛教"黄金纽带"关系，致力中日文化交流，促进两国民心相通，为中日两国世代友好、维护东亚和平安宁、构建人类命运共同体，作出新贡献。

祈愿三宝慈光加被，本次展览诸事顺遂、圆满成就。

祝愿各位领导、各位嘉宾身心康泰、如意吉祥。

谢谢大家。

在"黄檗文华润两邦——隐元及师友弟子的禅墨世界"书画展开幕式上的致辞

（2022 年 3 月 18 日）

中国美术馆馆长 吴为山

尊敬的各位领导、各位嘉宾，女士们、先生们：

大家上午好！

心花开梦笔，一气贯云衢。

由中国佛教协会和中国美术馆共同发起主办，由福建福清黄檗山万福寺和浙江杭州永福寺协办的"黄檗文华润两邦——隐元及师友弟子的禅墨世界书画展"，经过一年来的筹备，今天在这里正式开展和大家见面了。

隐元禅师是我国明末清初著名的禅宗高僧，于 1654 年应邀东渡日本弘法，开创日本黄檗宗，为江户时期的日本带去了先进的中国文化和生活方式，成就了中日交流互鉴历史上的一段佳话。7 年前的 2015 年 5 月 23 日，国家主席习近平出席中日友好交流大会并发表重要讲话。习主席指出："我在福建省工作时，就知道 17 世纪中国名僧隐元大师东渡日本的故事。在日本期间，隐元大师不仅传播了佛学经义，还带去了先进文化

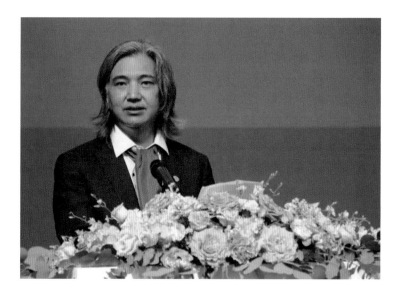

和科学技术，对日本江户时期经济社会发展产生了重要影响。"以习近平主席重要讲话为指引，文化、科技与宗教相关各界，深入发掘、保护隐元禅师东渡形成的黄檗文化遗产，延续和传承中华民族生生不息、长盛不衰的文化基因，与日本、美国等相关机构共同举办国际黄檗文化论坛，开展黄檗文物文献资源合作，创建了黄檗学学科，出版了黄檗文化学术期刊，完成了《黄檗文化之光——历久弥新的文化自

信》《黄檗文献之光——文化传播的学术记忆》《黄檗祖师之光——名山祖庭的千载之魂》，取得了一系列具有国际影响的重要成果，进一步彰显了黄檗文化历久弥新的时代价值。

隐元禅师和黄檗僧团是中华文化走出去的先行者，是中日文化交流互鉴的一座丰碑，他们的道德修养、文化修为，给当地民众以很大影响。在隐元禅师推动下，有力传播了煎茶和饮食文化、中医中药文化、古琴明乐与诗词创作等中华优秀文化。隐元禅师和弟子木庵、即非，精熟儒道之学，能书善画，创作了大量的书法、绘画、篆刻作品，以这种广为民众喜闻乐见的人文艺术形式，倡导中华伦理、文明道德，弘扬忠孝节义，逐渐形成以中国文化为本、融合了日本风格的"黄檗文化"，深刻影响了日本江户时期民众的文化情趣和生活方式，成为17世纪和18世纪日本文化的主流。

今年是隐元禅师圆寂350周年，也是中日邦交正常化50周年。以此为契机，以"黄檗文华润两邦"为主题，举办隐元及师友弟子的禅墨世界书画展，不仅具有现实意义，也必将产生深远的影响。这次展览汇聚隐元隆琦禅师及其师费隐通容禅师，弟子木庵性瑫、即非如一、独立性易，以及东皋心越等禅僧的书法、绘画手卷作品90余件，是黄檗书画文化艺术的一次集中展示。这是中国美术馆以东渡禅僧的书画艺术为媒介，进一步弘扬黄檗文化，增进中日两国民间交流互鉴，展示中华优秀传统文化自信的一次有力实践。

隐元禅师东渡和他带去的黄檗文化，是承载中日两国之间深厚文化感情的重要载体，也是两国人民割舍不断的文化渊源和历史联系的佐证，得到党和国家领导人的高度评价。2019年4月16日，习近平主席在给日本长崎县知事回信中指出："你信中提到的隐元禅师在中国是很受尊崇的高僧大德，他为两国人民文化交流互鉴作出了历史性贡献。"

中日两国相关机构和团体，一直保持着密切的黄檗文化和书画艺术交流。1992年9月，为纪念中日邦交正常化20周年、中华人民共和国成立后中日佛教界友好往来40周年暨隐元禅师诞辰400周年，在中国革命历史博物馆举办了"黄檗派绘画和禅语书画展"。2019年10月，为纪念隐元禅师东渡创立黄檗宗365周年，加强中日文化交流，由中日两国黄檗山万福寺在厦门主办了"中日黄檗文化之光书画展"。2021年，应日本长崎县邀请，由我创作了雕塑《隐元禅师》青铜像，以写意手法，塑造了17世纪中国名僧隐元禅师持杖伫立、谦逊睿智的神采，彰显了华夏精神中成己为人的风骨。去年11月14日，这尊隐元禅师像在长崎兴福寺举行揭幕仪式，续写了中日民间文化交流的佳话。很难得的是，这次展览，还将呈现给大家10件明代家具，是隐元禅师东渡时带去日本，由中国工艺美术大师黄福华根据实际尺寸和图样，原样原大复原，再现了隐元禅师在日期间生活场景以及明代家具文化的魅力。

辛丑已去，壬寅来临。2022年，是中日邦交正常化50周年，是隐元禅师诞辰430周年。我们相信，在新的历史时期，在这样一个重要的节点，以黄檗文化为纽带，举办隐元禅师及师友弟子书画展览，必将进一步彰显黄檗文化的时代价值，必将对中日民间文化交流交往产生积极作用。就让我们跟随本次展览，走近隐元及其师友弟子的禅墨世界，走进黄檗文化的艺术世界，为这些优秀文化和文化先行者献上一瓣心香，亦作为纪念中日邦交正常化50周年的贺礼。

在此，我代表中国美术馆感谢各位莅临展览，谢谢大家！

在"黄檗文华润两邦——隐元及师友弟子的禅墨世界"书画展开幕式上的致辞

（2022年3月18日）

福建福清黄檗山万福寺住持 定 明

尊敬的各位领导、各位法师、各位嘉宾：

春日载阳，万物萌动。欣逢隐元禅师圆寂350年、中日邦交正常化50周年的重要节点，在中国美术馆隆重举行"黄檗文华润两邦——隐元及其师友弟子禅墨世界"展，因缘殊胜。在此，我谨代表两家协办单位——浙江杭州永福寺、福建福清黄檗山万福寺，对中央统战部、文化和旅游部等各有关部门的关心支持，对中国佛教协会、中国美术馆的精心组织、悉心指导表示衷心的感谢！

隐元大师，是中日两国世代友好的文化符号；黄檗文化，是中日文化交流史上的一座丰碑。

黄檗文化是中华传统文化的组成部分，自1654年隐元大师东渡开创京都新黄檗开始，到1783年第21代住持大成禅师的圆寂，共有16位福建古黄檗和隐元大师法系的禅师应邀担任过京都新黄檗的住持，时间长达129年，有11个流派，百年间新黄檗寺院创建1043座，被写入《黄檗东渡僧宝传》的著名东渡传法者有79位，根据《黄檗宗鉴录》记载，黄檗宗在日本嗣法禅师共有4648位，东渡人数之多，时间持续之长，空间跨度之广泛，传播文化种类之多元，世所少见，为中日两国交流互鉴作出了历史性贡献。他们带去的先进文化、科学技术和佛学经义，涵盖了佛学、

儒学、文学、书法绘画、建筑营造、雕刻印刷、医学医药、农业种植、饮食生活等方面，堪称中日文化交流互鉴的典范，深为日本社会充分吸收和广泛认可，对日本江户时期经济社会发展产生了重要影响，为构建人类命运共同体作出不可磨灭的贡献。

本次展览让我们得以走近隐元大师的精神世界，追寻他的弘法足迹。回顾历史，重温初心，衷心希望黄檗文化能够促进中日两国文化交流与民心相通。

黄檗文化形成于中唐以来的福建福清黄檗山，根植于中华优秀文化的沃土。隐元大师东渡，黄檗花开扶桑四百年，黄檗文化经由黄檗历代禅师缔造的交流互鉴佳话，已经成为中日友好的亲切见证。黄檗文化彰显着中华文化自信，体现着自强不息的中华民族精神，传承和弘扬黄檗文化，使命艰巨，意义深远，我们将为此努力不懈，前行不止。

谢谢大家！

在"一脉传承 花开两邦"——纪念中日邦交正常化 50 周年黄檗文化展开幕式上的贺词

（2022 年 6 月 30 日）

中国驻长崎总领事 张大兴

尊敬的各位领导，各位来宾，大家好。在"一脉传承 花开两邦"纪念中日邦交正常化 50 周年、黄檗文化展开幕之际，我谨代表中国驻长崎总领馆，表示热烈的祝贺。隐元禅师是中日文化交流互鉴的代表性人物，东渡日本开创了黄檗宗，在传播佛教教义的同时，还给日本人民带去了书法、建筑、医药、饮食等中国传统文化，从而形成了连接两国人民精神世界的天然纽带。长崎县是隐元禅师初登日本之地，近年来，与福建省开展了精彩纷呈的黄檗文化交流活动，助力双边传统友谊不断向前发展。今年是中日邦交正常化 50 周年，也是福建省与长崎县结好 40 周年。在这重要年份里，举办黄檗文化展可谓正当其时，希望本次展览，能让更多观众了解黄檗文化隐藏的历史文脉和时代价值，感知中日文化的相通相近，促进中日民众的相知相亲，推动新时代中日关系改善发展。最后，衷心祝愿本次展览取得圆满成功，祝福建省与长崎县的友好关系更上一层楼，谢谢大家。

在"一脉传承 花开两邦"——纪念中日邦交正常化50周年黄檗文化展开幕式上的贺词

（2022年6月30日）

日本驻华大使馆公使　贵岛善子

尊敬的福建省文旅厅厅长王金福先生，尊敬的福建福清黄檗山万福寺住持定明法师，各位来宾，在座的各位朋友，大家好！

我是日本驻华大使馆公使贵岛善子。

热烈祝贺"一脉传承 花开两邦"——纪念日中邦交正常化50周年黄檗文化展开幕式在福建省博物院隆重举行。

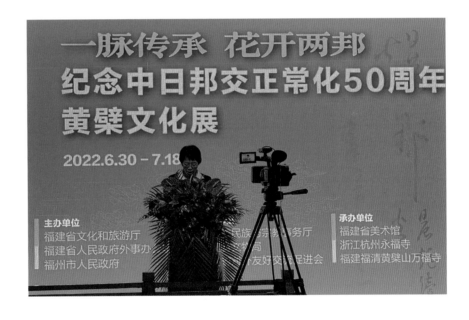

今年既是日中邦交正常化50周年的纪念之年，也是隐元禅师圆寂350周年。让我们来一同追忆何谓"一脉传承"。

1654年，隐元禅师不顾高龄访问日本，并于1661年在京都建立了万福寺。当时，中国是世界最先进的国家。为了学习中国的学术、文化、科学技术，日本天皇陛下亲自出面

挽留。隐元禅师的弟子们认真学习和研究他的教义，并在日本国内推广和发展，得益于此，中国的茶和日本的绿茶享誉世界。隐元禅师最终没有返回故乡，圆寂于京都。至今京都万福寺仍满怀敬意地保存着以他生前形象为原型铸造的塑像和创作的绘画。

这个故事告诉我们，无论在哪个时代，都

有为了学习优秀文化而倾注热情的人，也有人被这种精神所打动，用自己的一生去教导异国的人。同时也给我们启示，有无数人继承和发展了学到的东西，也有很多敬仰那些创造丰功伟业的先人，为了将佳话传承下去而在这350年间不断奋进的人。

可以说，1972年的邦交正常化就是一项历史伟业。此后的50年中，留学生往来、地方交流和青少年交流都非常活跃。福建涌现了众多日中商务交流的先驱者。可以说，"现代隐元禅师"及其弟子的故事在这里层出不穷。

借此机会，我想提出三点建议。第一，让我们继续讲述隐元禅师的故事吧。第二，让我们挖掘在过去的50年中诞生的"现代隐元禅师"和他的弟子的故事吧。第三，让我们不断推动经济交流和文化交流，使未来在日中两国之间能够双向地涌现出更多的"隐元禅师"和他的弟子吧。

去年，岸田总理和习近平主席在电话会谈中一致表示，两国应以日中邦交正常化50周年为契机，加强对话沟通，共同推动两国间经济、国民交流。

最后，我想向所有克服新冠疫情带来的重重困难，通过黄檗文化展这一形式，将两国首脑达成的共识付诸于实践的相关人士致以由衷的敬意。预祝此次展览圆满成功！谢谢大家！

在"一脉传承 花开两邦"——纪念中日邦交正常化 50 周年黄檗文化展开幕式上的贺词

（2022 年 6 月 30 日）

福建福清黄檗山万福寺住持　定　明

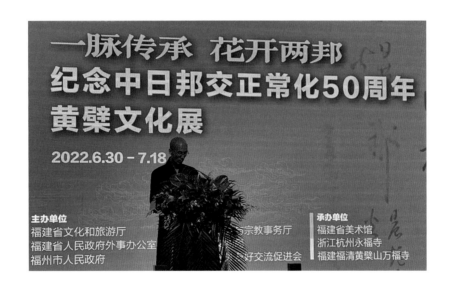

尊敬的各位领导、各位法师、各位嘉宾：

2015 年 5 月 23 日，国家主席习近平在中日友好交流大会上讲话指出，中日友好的根基在民间。隐元禅师，这是一个被中国领导人屡次提到的名字；黄檗，是中日民间友好互鉴的文化符号。

黄檗文化扎根八闽大地，根植闽学沃土，是中华优秀传统文化的体现。1654 年，隐元禅师应请东渡，开创京都新黄檗，先后有 16 位黄檗禅师过海担任住持，东渡传法者近 80 位，时间跨越一个世纪。纵观黄檗禅僧东渡人数之多，时间持续之久，空间跨度之大，传播文化种类之多元，诚所罕见，为两国文化交流互鉴作出历史性贡献。他们带去了先进文化、科学技术和佛学经义，涵盖了儒学佛学、书法绘画、建筑营造、雕刻印刷、医学医药、农业种植，以及饮食生活等诸多方面，对日本江户时期经济社会发展产生重要影响。

文化因交流而互鉴，民心因互鉴而相通，友谊因携手而长久。日本学者柳田圣山曾说："近世日本社会，无论从哪个方面，若离开了黄檗文化，都无从解释。"赵朴初先生评价隐元禅师是"开山过海非常业，立德传灯无尽年。"

隐元禅师"两开黄檗，应化西东"，不仅是一代宗师，还是一位文化巨匠。以黄檗文化为纽带，所开启的民间文化交流，是中日交流史上的一座丰碑。历史告诉我们，两国人民有着割舍不断的文化渊源和历史联系。本次展览，让我们走进隐元禅师的精神世界，追寻黄檗之花的馥郁芬芳。今天的黄檗，已经成为两国友好的亲切见证，是民间交流与民心相通的纽带与桥梁。

民相亲在于心相通。展览前夕，我接到日本驻华大使垂秀夫先生的来信，垂大使郑重讲道："我愿今后为弘扬隐元禅师的伟大功绩、发展日本与贵寺的交流而继续提供鼎力协作。"

"东西两黄檗，天下共万福"，在此，我衷心希望，正如黄檗山万福寺这个名字所寓含的吉祥之意，带给两国人民永久和平、安宁幸福！也衷心祝愿，黄檗友谊之树根深叶茂，黄檗智慧之花永远绽放！

在此，我谨祝各位领导和嘉宾身心健康，诸事吉祥！

贺 信

この度は、「隠元禅師及び師友弟子の禅墨世界の書画展」の開催おめでとうございます。

隠元禅師は、明禅を日本に伝えたのみならず、当時最先端の中国文化や文物を日本にもたらし、現在の日本の仏教界ならびに日本文化に多大なる影響をもたらした大徳です。

本年は日中国交正常化五十周年にあたり、改めてその遺徳に感謝すると共に、このような素晴らしい書画展を開催されました中国佛教協会、中国美術館、浙江省永福寺、福建省黄檗山万福寺　様には深甚なる敬意を払います。

悠久の歴史を有する日中両国の絆がこの機会に更に深まることを祈念し、お祝いの言葉と致します。

合掌

二〇二二年　三月　九日

日中韓国際仏教交流協議会　理事長

武　覚超

日中韓
際仏教交
流協議会
覚超
協議会
理事長〇印

２０２２（令和）４年３月１０日

日本国日中友好宗教者懇話会

会　長　山　田　俊　和

理事長　内　山　堯　邦

春風の候貴仏教協会ご一同様には会長様はじめご健勝のことと拝察申し上げます

この度の日中国交正常化５０周年を記念して開催される隠元禅師及び師友弟子の禅墨世界の書画展が開催されるにあたり以下の祝辞を申し上げます。

祝辞

この度の日中国交正常化５０周年を記念して開催される「隠元禅師及び師友弟子の禅墨世界の書画展」が開催されますことは、まことに慶賀に存じお祝い申し上げます。

日中仏教交流の歴史は１５００年の長きに渡りますが、１６５４年に隠元禅師を導師として一行３０名の皆様が日本に渡来され、黄檗宗を伝法され日本仏教の発展に大なる足跡を残されたのであります。

隠元禅師は黄檗の祖として万福寺を創建し、黄檗禅の法式を伝えられました。

また書道の大家として日本の書道史に大きな影響を与えられました。

国交正常化５０年を記念し、友好交流の先達としての隠元禅師様とその関係する書画展が開催されますことにご努力された皆様に深く敬意を申し上げ祝辞と致します。

合掌九拝

日本国日中友好宗教者恳话会会长山田俊和、理事长内山尧邦发来的贺信。

祝　辞

　　仏祖御加護のもと、尊敬する中国仏教協会、中国美術館、浙江省永福寺、福建省黄檗山万福寺の諸大徳及び関係各位には、益々御清寧にて仏法興隆と文化交流のために御尽力の由、衷心より慶賀申し上げます。

　　さて、日中国交正常化 50 周年に当たる本年、「黄檗文化は両国を潤う」をテーマに、「隠元禅師及び師友弟子の禅墨世界の書画展」が開催されますことは、誠に時宜を得たものであり深く敬意を表します。

　　隠元禅師の渡来は、中国臨済宗の正脈だけでなく、様々な大陸文化を齎し、当時の学術や文化だけでなく、衣食住といった生活に密接した分野にまで大きな影響を与えました。

　　今回の書画展の開催は、日中両国のさらなる文化交流に寄与ものと確信し、円成を祈念して祝辞といたします。

2022年3月吉日
日中臨黄友好交流協会
会長　有馬　頼底

日中临黄友好交流协会会长有马赖底发来的贺信。

謹呈　祝　辞

『隠元禅師及び師友弟子の禅墨世界の書画展』開催に際して

この度、権威ある中国美術館を会場として中国仏教協会はじめ中国美術館および浙江省永福寺や福建省黄檗山萬福寺の主催により隠元禅師及び師友弟子の禅墨世界の書画展が開催されます事を心よりお祝い申し上げ、主催者各位ならびに関係者の皆様に謹みて敬意を表します。

这次，以权威的中国美术馆为会场，由中国佛教协会为首的中国美术馆以及浙江省永福寺和福建省黄檗山万福寺主办的隐元禅师和师友弟子的禅墨世界书画展将在这里举行，对此我由衷地表示祝贺谨向主办单位各位以及有关人员表示敬意。

　隠元禅師は日本の仏教界はじめ美術、工芸、文学、医学、技術、多岐に亘り最先端の明朝文化の教養を人と共にもたらしました。鎖国期の日本で朝廷や諸大名はじめ各階層の心ある者は挙って黄檗僧や唐人と交流し、触れ合うなかで知識や技術を吸収して行きました。彼らは従来の日本文化に新たな力を与え、時代の安定と共に繁栄をもたらしました。隠元禅師の渡来がその礎となった事を忘れてはいけません。

　来る4月3日は隠元禅師の350年遠諱祥当となります。コロナ禍を考慮し、残念ながら盛大な行事は見送り山内での法要奉修となりましたが、日本宮内庁より天皇陛下の大師号加諡の宣下がなされ、隠元禅師に『厳統』と下賜されましたこと、皆様と共に恭祝したく思います。奇しくも本年は日中国交正常化50周年と重なります。未来の日中両国の友好の爲にも祖師の偉業を鑑みて、共に両国の友好交流を育んで行かなければなりません。

　この度、貴国で『隠元禅師及び師友弟子の禅墨世界の書画展』開催されます事はその契機となるものと喜びを禁じ得ません。ご盛会を衷心より願い、謹んでお祝いの辞と致します。

2022年3月佳日

日本黄檗宗大本山萬福寺

宗務総長　荒木　將旭　九拝

日本黄檗宗大本山万福寺宗务总长荒木将旭发来的贺信。

「隠元禅師及び師友弟子の禅墨世界の書画展」
祝賀メッセージ

日本京都霊雲院
仲日佛教友好使者
則竹秀南

此度、「隠元禅師及び師友弟子の禅墨世界の書画展」の開
催を心から慶賀致します。

隠元禅師が伝法のため日本への渡来、それに伴う日本文化
芸術及び日本人の生活に多大な影響を与えたことは衆知
の通りであります。この書画展が隠元禅師の遺徳を顕彰す
る最も勝れた機会であることを信じております。拝観したいの
ですが出来なく残念です。

抑、隠元禅師と妙心寺との法縁には深いものがあります。
萬治二年春、隠元禅師が妙心寺訪問。閘山堂を参詳の
時の住持に「閘山に語録があるか否か。閘山に語録があるなら
伝法を証明する山ではないか。」と質問した。住持は答えて「閘山に
柏樹子の話に蹟機あり。他に何の語録を求めん」と、隠元禅師
はこの語を聞いて「その一句之を、他の百千万の語録に勝る」と。
更に言筆を失くし、閘山閘山慧玄禅師に三拝九拝して退山、

後に、宇治に黄檗山万福寺を創建されたのである。
この因縁のある隠元禅師の高邁な法眼が後世日本禅
三宗の一派 黄檗宗として隆盛し日本文化の美しい高貴な
世花を咲かせる一翼を荷い多大なる影響を及ぼして今日
に至っている

今回の書画展の御盛会を祈ります

日本京都灵云院中日佛教友好使者则竹秀南发来的贺信。

墨画展開催を祝す

このたび日中国交正常化五十周年にあたり、中国佛教協会、中国美術館、浙江省永福寺、福建省黄檗山万福寺共催による「隠元禅師及び師友弟子の禅墨世界の書画展」が開催されますことは、日中仏教交流の一環の事業として誠によろこばしいことと存じます。

日中仏教の交流の歴史は古く、千数百年にもなりますが、この間、仏教徒の往来により交流の輪が広がって、新しい文化が生まれたりしました。このたびの展覧会は、隠元隆琦禅師（一五九二～一六七三）の三百五十年大遠諱にあたる年であり、いっそう意義ある開催でもあります。隠元禅師は中国明代の高僧で、日本からの再三の要請で、六十三歳の時に来日され、黄檗禅をもたらされました。

中国では唐代末以後、次第に融合仏教が主流をなし、明代末の黄檗禅は臨済禅とも曹洞禅とも異なる念仏禅と称される禅浄融合的な仏教でありました。伝来以後、当時の日本仏教にはみるべき発展がありませんでしたが、江戸中期には僧風の刷新、教学の発展がみられるようになりました。

一方で隠元禅師は「いんげんまめ」といわれる豆を伝え、普茶料理など食文化にも影響を与え、また頂相などの書画や、万暦版一切経によって翻刻された明朝体の活字も現在の印刷文化に寄与しています。

折りしもこのたび隠元禅師に、令和天皇から「厳統大師」という大師号がおくられました。大師号の嚆矢は、中国隋代の高僧で、中国のお釈迦さまと尊称された天台智顗禅師の智者大師であり、日本でもこのことを受け、伝教大師最澄上人、弘法大師空海上人、円光大師法然上人など、高僧におくられています。隠元禅師は、数々の文化をもたらし、故郷の中国に帰ることなく、七十三歳で遷化されました。

元中国佛教協会会長趙樸初先生の、仏教徒は「黄金の絆」で結ばれましょうというご提言は、これらの永い歴史をもつ仏教徒の交流の発展を念じられたことであり、今後もますます増進することを念じ上げて、このたびの墨画展開催に対する祝意のことばといたします。

日中友好浄土宗協会副総裁
浄土宗大本山百万遍知恩寺法主　福原隆善

日中友好浄土宗协会副总裁、浄土宗大本山百万遍知恩寺法主福原隆善发来的贺信。

21

613 Honpojimae-cho
Ogawa Teranouchi agaru
Kamigyo-ku, Kyoto 602-0061
Japan

Tel: (075) 431-3111
Fax: (075) 441-2247
info@urasenke.or.jp
www.urasenke.or.jp

URASENKE FOUNDATION

中国佛教协会

　　欣闻贵会与中国美术馆共同举办"黄檗文华润两邦——隐元及师友弟子的禅墨世界"书画展，对贵会盛情邀请我方出席开幕式深表感谢！

　　隐元禅师为日中两国文化交流做出巨大贡献，在隐元禅师圆寂 350 年和日中邦交正常化 50 周年之际，举办此次展事，不仅能够促进两国佛教和文化艺术交流，更有助于两国友好关系的增进。

　　日本茶道里千家一贯尊重中国文化，高度重视日中两国友好交流，希望同中国佛教协会一同面向光明未来，进一步推进和带动两国的友好交往与合作，共同书写日中友谊的新篇章。

　　预祝本次书画展圆满成功！

日本茶道里千家

2022 年 3 月 16 日

日本茶道里千家发来的贺信。

美国亚利桑那大学佛教研究中心主任、东亚系
教授吴疆发来的贺信

隐元禅师所代表的黄檗文化是集宗教、文化、艺术为一体的综合体。它起源于我国的福建福清黄檗山地区，在唐代就已经通过高僧黄檗希运和他的弟子临济义玄禅师传到了全国各地，在宋代也得到了很大的发展。在晚明，由密云圆悟、费隐通容等禅师的努力，黄檗文化被推向了历史的舞台，达到了一个高峰。隐元隆琦受邀赴日传法，把日本的万福寺建成具有国际影响的禅宗传法丛林，尤其是创造了灿烂辉煌的黄檗艺术。它的特点是以书法、肖像画、雕塑为特征。

这次在北京展出的藏品令人印象深刻。我虽然不能亲自前往，但是曾在杭州永福寺参观过部分展品。我认为这些展品集中体现了明末清初黄檗宗初代祖师的书法造诣，条幅、偈语的内容有些隽永秀丽、寓意深远，有些磅礴大气，有气吞山河之势。几位祖师笔法熟练、用墨浓烈、气韵生动，体现了明末禅宗复兴的恢宏心胸和高僧的艺术造诣。展品中的肖像画也很有特色，是中华慎终追远的传统在佛教中的体现。尤其难能可贵的是，福清万福寺组织专家和工匠复原了一批隐元禅师带到日本的明代式样家具，这对研究古代中国物质文化有极大的推动，这也反映出国内对黄檗文化研究的日益重视。我代表美国亚利桑那大学佛教研究中心向这次展览的成功举办表示祝贺。

我们在看到这次展览的成就的同时，也要注意到还有大量的隐元隆琦及其弟子的黄檗文化艺术品流失在海外，这些艺术作品都还没有得到系统的研究和整理。据我所知，即使是在日本，也没有一个黄檗文化艺术品的联合目录。我们中心也希望在今年纪念隐元禅师圆寂350周年之际，集中北美和欧洲的有关藏品，举行一次线上的黄檗艺术展览和学术讲座，在欧美弘扬黄檗文化，推动黄檗艺术的进一步研究。

文

华

"黄檗文华润两邦——隐元及师友弟子的禅墨世界"书画展前言

（2022年3月·北京）

中国佛教协会会长　演　觉

"山川异域，风月同天。"中日两国一衣带水，中日佛教同宗同源，在源远流长的友好交流史中，共同编织了历久弥坚的"黄金纽带"。古代中日佛教交流是两国文化交流的重要动力和载体。在跨越千年的历史长河中，中日两国一代代高僧大德为法忘躯、不畏艰险、劈波斩浪、东渡西航、弘扬佛法、传播文化、沟通心灵、造福众生，在中日文化交流史上谱写了动人史诗，为增进中日人民友谊、维护东亚和平安宁、推动东亚发展进步作出了不可磨灭的独特贡献。

"跨海非常木，撑天必大材。"隐元禅师是我国明末清初高僧、日本佛教黄檗宗开山祖师、中日佛教和文化交流的杰出代表。2019年4月，习近平主席在给日本长崎县知事中村法道回信中对隐元禅师给予高度评价："你信中提到的隐元禅师，在中国是很受尊崇的高僧大德，他为两国人民文化交流互鉴作出了历史性贡献。"

隐元禅师（1592—1673），俗姓林，法名隆琦，字隐元，福建福清人。他青年出家，亲近明末禅门宗匠密云圆悟禅师，得悟心源。后蒙密云禅师高足费隐通容禅师印可，为临济宗三十二代法嗣。明崇祯十年（1637），隐元禅师受请继任黄檗山万福寺住持，中兴黄檗道场、大振临济宗风，对明末清初闽浙佛教传承发展贡献卓著。

隐元禅师为法忘躯，远渡东瀛，开宗立派，弘法利生，在中日佛教友好交流史上写下了浓墨重彩的光辉篇章。1654年，应日本佛教界邀请，花甲之年的隐元禅师率弟子东渡弘法。隐元禅师深受日本各界的欢迎和尊崇，在幕府支持下于京都大和山（今京都宇治）创建寺院，命名为"黄檗山万福寺"，与我国黄檗山万福寺遥相辉映，大弘黄檗禅法，接引有缘众生，推动日本禅宗复兴，开创日本佛教黄檗宗，与临济宗、曹洞宗并列为日本禅宗三大派之一，为江户时代日本佛教尤其是禅宗注入了新的生机活力。隐元禅师开创的黄檗宗法脉绵延、传承至今，依然是当代日本佛教有影响力的宗派。

隐元禅师不仅将黄檗禅传入日本，还将当

时中国的建筑、雕塑、书法、绘画、篆刻、印刷、医学、音乐、饮食、饮茶等文化和技术传入日本，推动了日本江户时代的文化发展和科技进步，形成了独具特色的"黄檗文化"，为中华文化的海外传播作出了重要贡献，铸就了中日文化交流史上的一段佳话。直到今天，日本佛教界、文化界乃至普通民众依然铭记和感念隐元禅师的法乳之恩和文化传播之功。

隐元禅师和黄檗僧团在参禅办道、弘法利生之余，创作了大量书法、绘画、篆刻作品，以民众喜闻乐见的艺术形式，弘扬禅宗精神，传播中华文化，深刻影响了日本江户时代的文化格调和审美情趣。隐元禅师书法造诣深厚、独具魅力，与其弟子木庵性瑫、即非如一禅师，被誉为"黄檗三笔"。"浓墨飞白万里一条铁"是黄檗书风，隐元禅师及其师友弟子的书画作品以禅心般若为体、翰墨丹青为用，行云流水间蕴含慈心悲愿、展露禅者风范、彰显活泼妙用，是中日两国书法艺术史上的经典之作。

今年是隐元禅师诞辰 430 周年，又恰逢中日邦交正常化 50 周年。为传承独具特色的"黄檗文化"，弘扬中华文化，纪念隐元禅师为中日文化交流作出的历史性贡献，献礼中日邦交正常化 50 周年，中国佛教协会与中国美术馆共同主办"黄檗文华润两邦——隐元及师友弟子的禅墨世界"书画展。本次书画展汇聚了隐元禅师与其师费隐通容禅师，弟子木庵性瑫、即非如一、独立性易禅师和东皋心越等禅师的书法、绘画作品 100 多件。展品还包括 9 件以"隐元"冠名、1 件以"黄檗"冠名的明代家具复原作品。其所参照的原物都是隐元禅师传入日本的明代家具、禅具，现珍藏于日本京都黄檗山万福寺，是黄檗文化的珍贵遗产。本次书画展是黄檗文化的一次集中展示，也是佛教界充分运用自身传承的历史文化资源、弘扬具有中国特色的佛教文化和中华文化的具体举措。

本次书画展将引领我们走进隐元禅师的精神世界，感受中华文化的独特魅力，也将唤起中日两国人民共同的美好历史记忆，激励我们致力中日文化交流、加强民间往来、促进民心相通，为促进中日两国世代友好、维护东亚和平安宁、构建人类命运共同体作出新贡献。

"一脉传承 花开两邦"——纪念中日邦交正常化 50 周年黄檗文化展前言

（2022 年 6 月·福建）

为贯彻落实习近平新时代中国特色社会主义思想，纪念中日邦交正常化 50 周年和隐元禅师诞辰 430 周年，福建省文化和旅游厅、福建省人民政府外事办公室、福州市人民政府举办"一脉传承 花开两邦"——纪念中日邦交正常化 50 周年黄檗文化展，旨在传承弘扬黄檗文化，深化中日两国人民各领域友好交流合作，携手推进新时代中日两国关系稳步发展。

习近平总书记多次在中日友好交流讲话中提及隐元禅师东渡日本传播佛学经义，带去中国先进文化和科学技术的故事，充分体现了中日两国人民一衣带水、源远流长的文化渊源和历史联系。隐元禅师是我国明末清初著名的禅宗高僧，于 1654 年受邀东渡日本弘法，开创日本黄檗宗，且将中国的建筑、雕塑、印刷、书法、绘画、音乐、医学、饮食、茶道等传到日本，形成了特色鲜明的黄檗文化，对日本经济社会发展产生重要且深远的影响。隐元禅师是继唐代鉴真东渡之后，又一位对中日文化交流有着重要作用的关键人物，黄檗文化已成为中日两国友好交流的重要桥梁。

展览以黄檗文化对日本的深远影响为主线，汇聚由杭州永福寺收藏的隐元禅师及其恩师费隐通容，弟子木庵性瑫、即非如一、独立性易和永福寺渡日禅僧东皋心越等禅师创作的书画作品，精选福建博物院院藏的黄道周、张瑞图、叶向高等历史名人创作的与黄檗文化密切相关的书画作品，共计 70 余件。展览还包括福建省黄檗禅文化研究院收藏的与黄檗艺术相关的古籍，以及在日本刊刻的隐元禅师、木庵禅师、高泉禅师语录等重要古文献，是黄檗文化的珍贵遗产。另有福建福清黄檗山万福寺收藏的 9 件以"隐元"冠名、1 件以"黄檗"冠名的明代家具复原作品，由中国工艺美术大师黄福华参照隐元禅师带入日本的明代家具、禅具原物设计制作。

我们希望通过此次展览，以黄檗文化为桥梁，进一步加强中日双方人文交流，进一步促进中日两国人民世代友好，共同续写两国民间友好交流互鉴的历史佳话。

书法篇

隐元隆琦禅师，俗姓林，生于明万历二十年（1592），福建福清人。1620年依黄檗山鉴源兴寿禅师出家，法名隆琦，号隐元。1624年谒密云圆悟禅师（1556—1642）学禅，并得法于密云圆悟禅师弟子费隐通容禅师（1593—1661）。1637年任黄檗山住持，营建殿宇，复兴古道，大振祖风，令福建黄檗山焕然成为东南一大禅林，隐元的盛名亦远播于海内外。

1654年，应日本长崎华侨寺院兴福寺住持逸然禅师（1601—1668）的邀请，隐元携弟子东渡日本，先后在长崎兴福寺、福济寺和崇福寺弘法。1661年，隐元获赐在京都宇治修建黄檗山万福寺，正式在日本开创黄檗宗一派。1664年，隐元退居松隐堂，将宇治黄檗山万福寺法席让与弟子木庵性瑫。日本宽文十三年（1673）四月二日，隐元获日本后水尾法皇赐封"大光普照国师"徽号，三日后坐化，世寿八十二。

隐元精熟儒道之学，长于诗画、书法、篆刻，与弟子木庵性瑫、即非如一并称"黄檗三笔"。在隐元及黄檗宗僧人的推动下，形成了以中国文化为本并融合了日本风格的"黄檗文化"，影响了日本的禅学、文学、艺术、印刷、建筑乃至茶道等各个方面，成为17世纪与18世纪日本文化的主流并影响后世，为中日两国的文化交流作出了重要贡献。

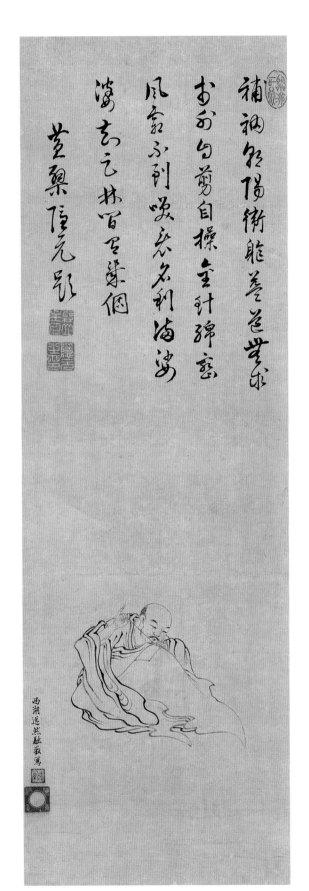

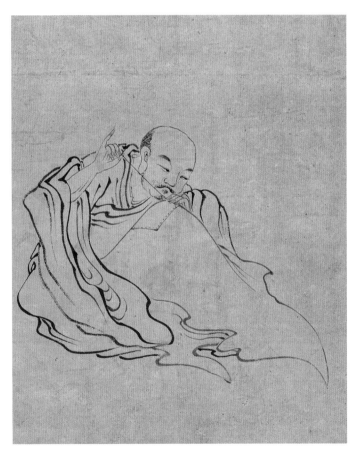

老僧补衲图

作者：隐元隆琦（1592—1673）（题字）
　　　逸然性融（1601—1668）（绘）
尺寸：91×29.5cm
释文：补衲朝阳，卫躯益道。无求于外，自剪自操。金
　　　针绵密，风霜不到。笑看名利满娑婆，知足林间
　　　有几个。

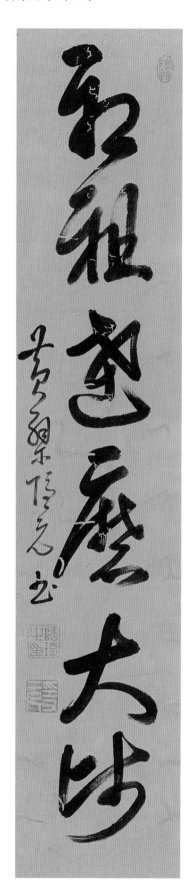

隐元隆琦行书

作者：隐元隆琦（1592—1673）
尺寸：124.5×25.5cm
释文：初祖达磨大师
款识：黄檗隐元书
钤印：隆琦之印（朱）、隐元（白）

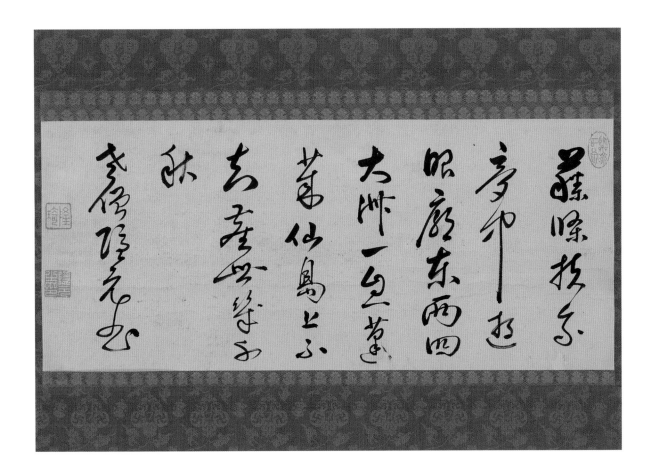

隐元隆琦草书

作者：隐元隆琦（1592—1673）
尺寸：27.5×65cm
释文：藤条扶我梦中游，眼廓东西四大洲。一息蓬莱仙岛上，不知尘世几千秋。
款识：老僧隐元书
钤印：隆琦（朱）、隐元之印（白）

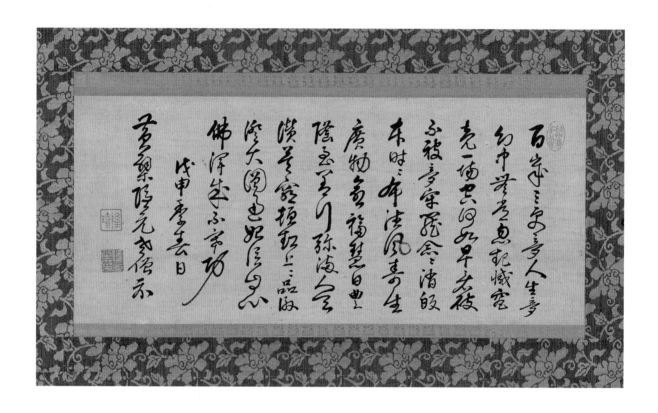

隐元隆琦草书

作者：隐元隆琦（1592—1673）
尺寸：30×70cm
释文：百岁三更梦，人生梦幻中；无常忽起憾，究竟一场空。何如早看破，不被梦牢笼；念念消叛本，时时布清风。
　　　寿生广物命，福慧日丰隆；至善行弥满，人天赞难穷。顿超上上品，澈证大圆通；始信自心佛，浑成不虚功。
钤印：隆琦（朱）、隐元之印（白）

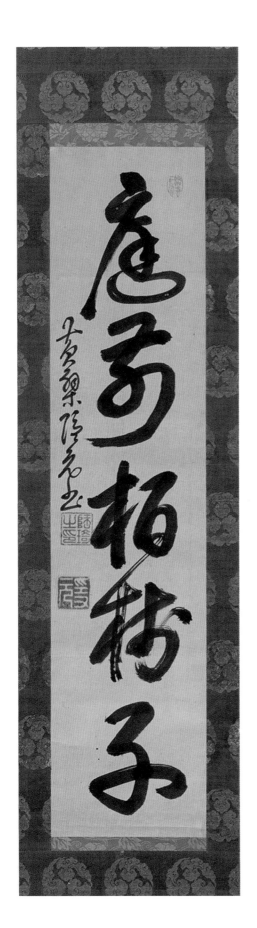

隐元隆琦行书

作者：隐元隆琦（1592—1673）
尺寸：105.5×24cm
释文：庭前柏树子
款识：黄檗隐元书
钤印：隆琦之印（朱）、隐元（白）

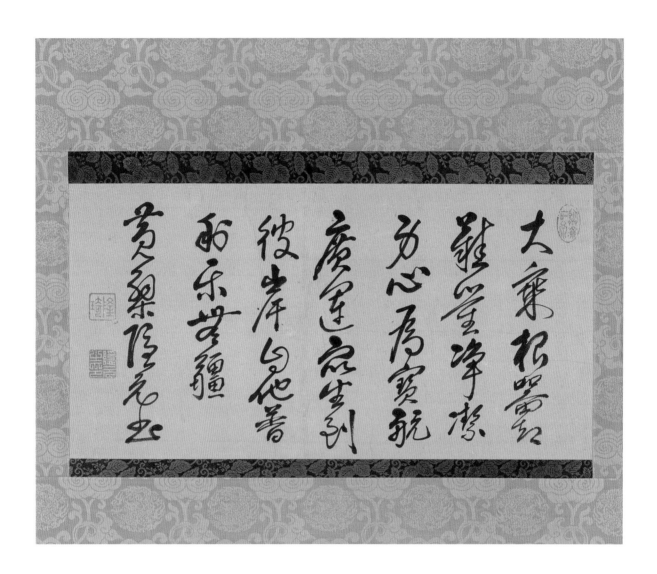

隐元隆琦草书

作者：隐元隆琦（1592—1673）
尺寸：29×57cm
释文：大乘根器却难量，净洁身心为宝航；广运众生到彼岸，自他普利乐无疆。
款识：黄檗隐元书
钤印：隆琦（朱）、隐元之印（白）

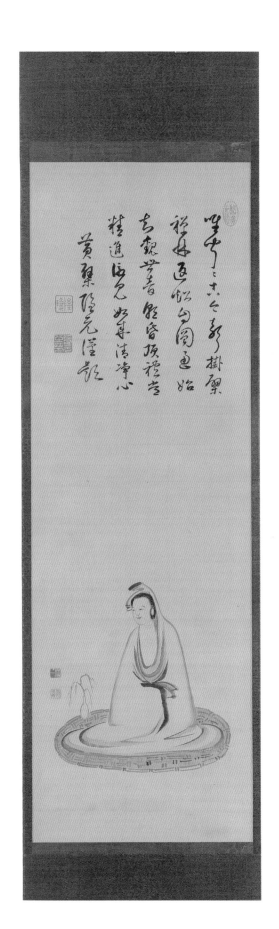

观音相赞图

作者：隐元隆琦（1592—1673）

尺寸：108.5×36cm

释文：唯闻闻古今，声挂檗禅林。返超自圆通，始知观世音。
　　　朝昏顶礼常精进，澈见如来清净心。

钤印：隆琦（朱）、隐元之印（白）

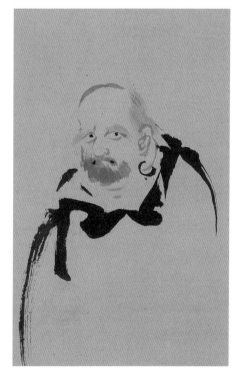

达摩图

作者：隐元隆琦（1592—1673）
尺寸：87×25.5cm
释文：西来正法眼，照澈本来心。非空非色相，无古亦无今。
款识：老僧隐元题
钤印：临济正宗（朱）、隆琦之印（朱）、隐元（白）

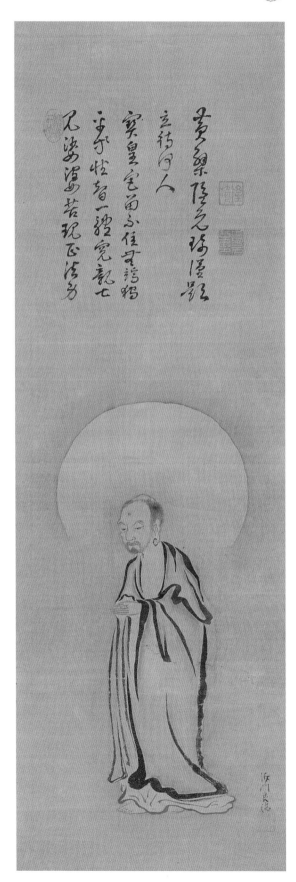

菩萨示现图

作者：隐元隆琦（1592—1673）

尺寸：98.5×32.5cm

释文：见娑婆苦，现正法身，平等性智，一体宽亲。

　　　七宝皇宅留不住，无端独立待何人。

钤印：隆琦（朱）、隐元之印（白）

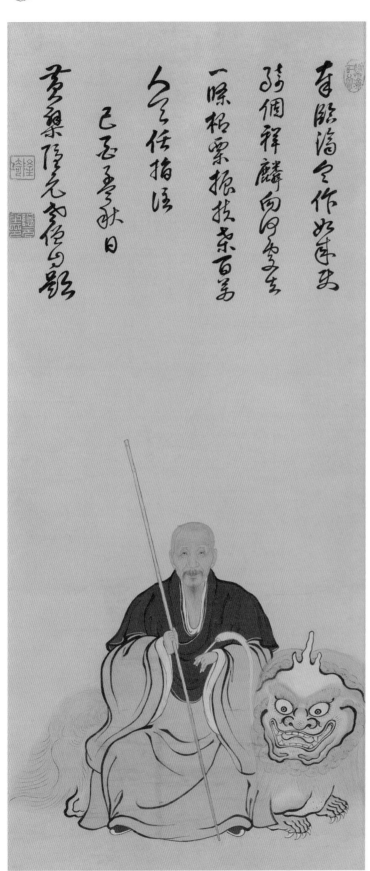

奉临济令作如来使，骑个祥麟
向何处去。一条栗振枝叶，
百万人天任指往。

自画像

作者：隐元隆琦（1592—1673）
尺寸：103.5×42.5cm
释文：奉临济令作如来使，骑个祥麟
　　　向何处去。一条柳栗振枝叶，
　　　百万人天任指往。
钤印：隆琦（朱）、隐元之印（白）

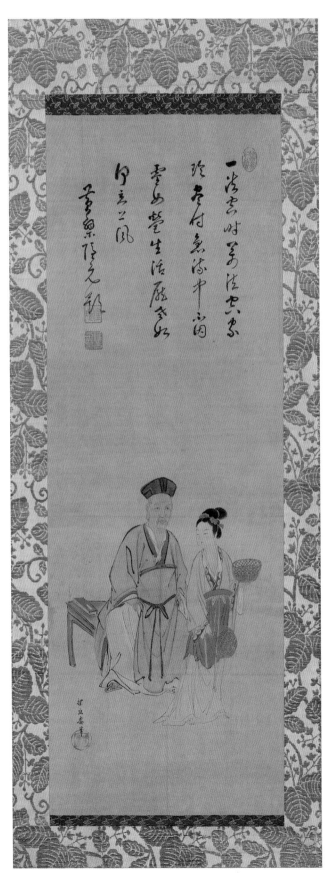

题画庞蕴居士

作者：隐元隆琦（1592—1673）
尺寸：115×40cm
释文：一法空时万法空，家珍尽付急流中。
　　　不因灵女营生活，庞老如何立上风。
款识：黄檗隐元题
钤印：隆琦（朱）、隐元之印（白）

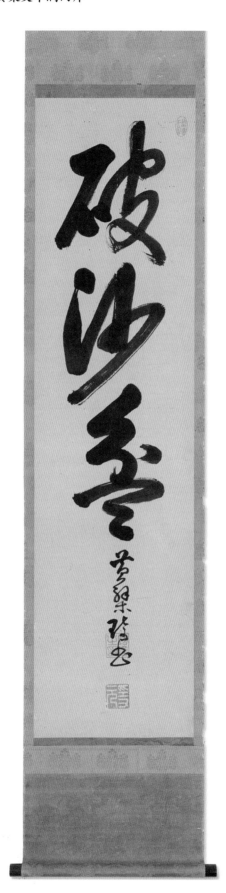

隐元隆琦行书

作者：隐元隆琦（1592—1673）
尺寸：129×33cm
释文：破沙盆
款识：黄檗琦书
钤印：隆琦之印（朱）、隐元（白）、临济正宗（朱）

● "破沙盆"是禅门的一个公案，写这个公案的是密庵咸杰禅师。密庵咸杰，福建福清人，是有记载的福建最早为日本培养僧才的一位禅师。

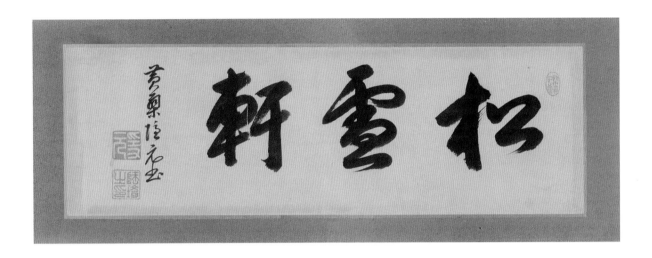

隐元隆琦行书

作者：隐元隆琦（1592—1673）
尺寸：29×91.5cm
释文：松雪轩
款识：黄檗隐元书
钤印：隐元（白）、隆琦之印（朱）

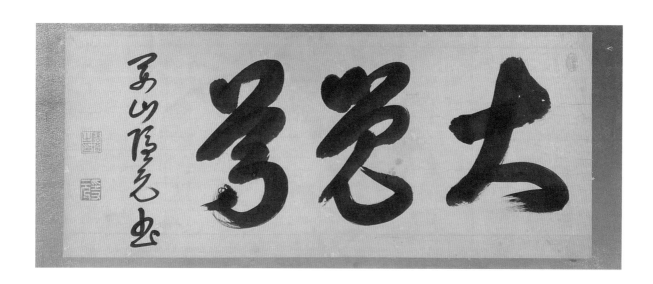

《大觉尊》匾额

作者：隐元隆琦（1592—1673）
释文：大觉尊
铃印：隆琦之印（朱）、隐元（白）

隐元隆琦行书手卷

作者：隐元隆琦（1592—1673）
尺寸：26×62cm
释文：元旦祝圣上堂云，何缘得遇岁朝春，太白原无半点尘。煦日初升沙界朗，团□紫气特天真。诸人会么？天行泰运，祖道东兴。剔起眉毛，灵鹫风光映海岛，豁开胸臆，少林春色上扶桑。信手拈来致远闲，突出全郫龙象。变参圣凡，毕集恭祝。一人有庆，唯祈四海无虞，处处村歌社舞，人人咸乐尧天。是以阴阳和，瑞气物生。师资和，学业成。君臣和，天下定。父子和，家门兴。而我格外衲僧，忠义之国，乐太和之风，以道教人，无往而不化。以德先人，何莫而不从。一言契会，万里同风。虽然不睹溪山旧，剔起眉棱一斩新。下座。

费隐通容禅师，俗姓何，生于明万历二十一年（1593），福建福清人。1606年剃度出家，法名通容，号费隐。1622年追随密云圆悟禅师（1556—1642），顿释开悟，被密云圆悟禅师赞叹为"临济儿孙"，传以袈裟拂子。1633年住持黄檗山，三年后传与隐元隆琦。费隐曾先后住持莲峰、金粟、天童等名刹，四方徒众慕其德学刚勇，皆来参叩。1661年圆寂，世寿六十九。

费隐有嗣法弟子六十四人，以隐元最为著名。生平著述颇多，有《五灯严统》二十五卷，《祖庭钳锤录》二卷，《说法语录》十四卷，及诗文集等刊行于世。费隐书法奔放刚健，大字尤其豪俊，随意所之，神采照人。他虽未东渡日本，但因是隐元的本师，在日本深受黄檗宗僧人的景仰。

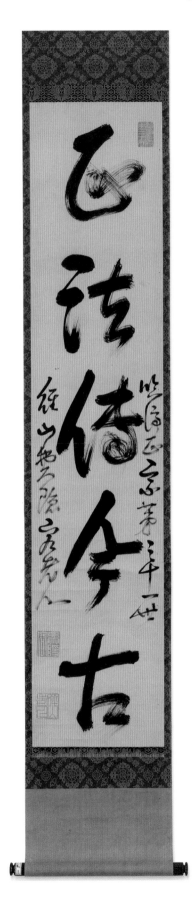

费隐通容行书

作者：费隐通容（1593—1661）

尺寸：103×28cm

释文：正法传今古

款识：临济正宗第三十一世，径山费隐容老人

铃印：临济宗第三十一世（白）、费隐容（白）、径山老
人（朱）

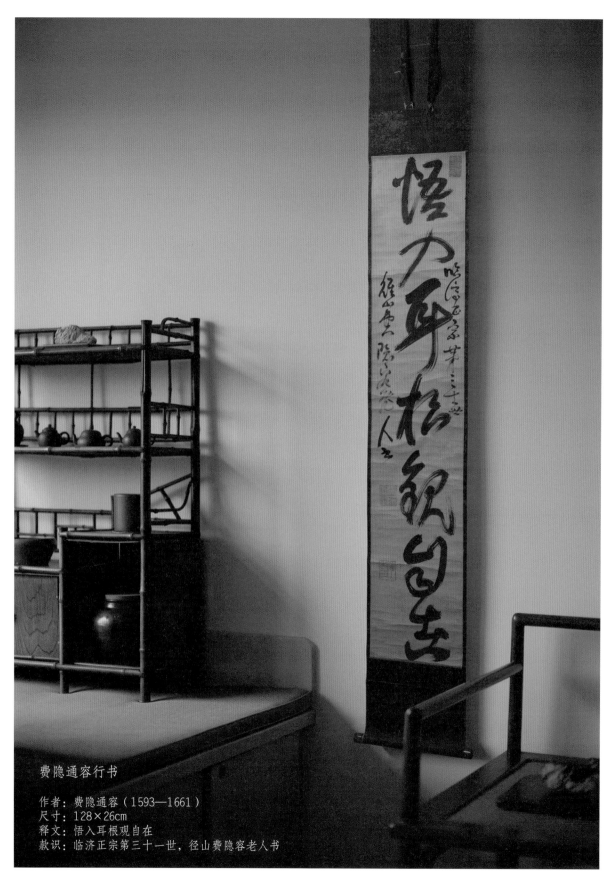

费隐通容行书

作者：费隐通容（1593—1661）
尺寸：128×26cm
释文：悟入耳根观自在
款识：临济正宗第三十一世，径山费隐容老人书

　　木庵性瑫禅师，俗姓吴，生于明万历三十九年（1611），福建泉州人。1629 年剃度出家，法名性瑫，号木庵。曾任泉州开元寺首座，先后参谒密云圆悟禅师（1556—1642）及费隐通容（1593—1661）禅师，1647 年到黄檗山参谒并嗣法于隐元隆琦禅师。1655 年，应隐元召请，赴日本住持长崎福济寺。日本宽文三年（1663）冬，日本黄檗寺僧众达五百多人，隐元命木庵与即非分任两堂首座辅佐他传法。次年，隐元退居松隐堂，命木庵继任为黄檗山第二代住持。木庵住持黄檗山万福寺长达十七年，丕振宗风，弘扬法教，开创寺院十余所，在日本禅宗界有崇高的地位。1684 年圆寂，世寿七十四，谥号"慧明国师"。

　　木庵诗书修养甚高，他题诗喜用行草，写经喜用正楷，书法风格接近隐元，其用笔落拓不羁，纯任性灵，气韵贯通，洒脱飞舞，有一种超然泫寂、静穆淡然的气韵。

木庵性瑫行书

作者：木庵性瑫（1611—1684）
尺寸：127.5×43.5cm
释文：客来一杯茶
款识：黄檗木庵书
钤印：木庵性瑫印（白）、正法永昌

● "客来一杯茶"，体现了禅和茶的精神。木庵禅师这种书风被称为"浓墨飞白，万里一条铁"，浓墨与飞白遥相呼应，笔画圆厚、笔力沉雄、气象恢廓，极具表现力与震撼力，笔笔线条如棒，看书法如临"棒喝"，从禅师书风出发，除优雅之外，更多地表现出独特的力量感。

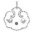

达摩渡江图

作者：木庵性瑫（1611—1684）
尺寸：137×52cm
释文：西来东土，作禅宗之初祖。雪里安心，
犹是指石为虎。一人传虚，万人接向。
我当时若在，便与劈面两掌。何故潭过，
在始作俑。

● 这件作品表现的是达摩"一苇渡江"的典故。
传说达摩渡过长江时，并不是坐船，而是在
江岸折了一根芦苇，立在苇上过江的。现在
少林寺尚有达摩"一苇渡江"的石刻画碑。
关于"一苇渡江"的解释，有不同的说法，
认为"一苇"并不是一根芦苇，而是一大束
芦苇。因《诗经》里有一首《河广》，诗中
说："谁谓河广，一苇杭之。"这件作品中，
达摩脚下踩的乍一看是两苇，实际是一苇。

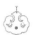

观音像

作者：木庵性瑫（1611—1684）
尺寸：105.5×41.5cm
释文：座岩看瀑无他事，只为寻声求苦流。
　　　愿海供深日夜浮，大悲夜现刹尘周。
款识：黄檗木庵

达摩面壁图

作者：木庵性瑫（1611—1684）（绘）
　　　隐元隆琦（1592—1673）、即非如一（题字）
尺寸：117×36cm
释文：壁立千寻岩下坐，终朝无事自安闲。

● 相传达摩在嵩山西麓五乳峰的中峰上部、离绝顶不远的
　一孔天然石洞中面壁九年。这一幅作品为"黄檗三笔"（隐
　元禅师、木庵禅师、即非禅师）合作，是目前仅见的一件，
　极其珍贵。

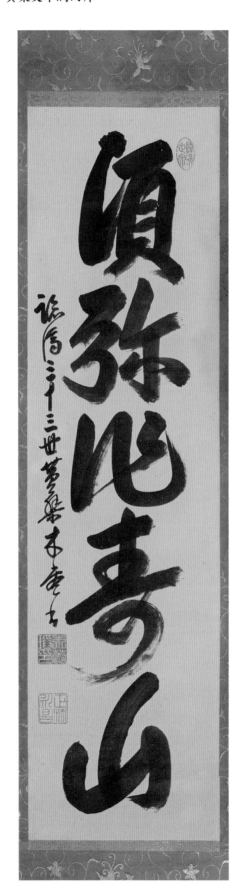

木庵性瑫行书

作者：木庵性瑫（1611—1684）
释文：须弥作寿山
款识：临济三十三世黄檗木庵书
钤印：木庵瑫印（白）、正法永昌（红）

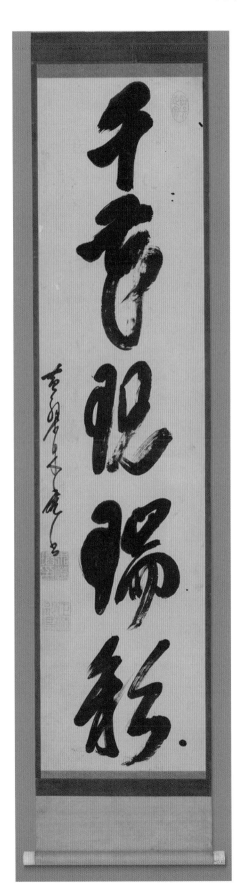

木庵性瑫行书

作者：木庵性瑫（1611—1684）
尺寸：129.5×32cm
释文：千华现瑞彩
款识：黄檗木庵书
钤印：木庵瑫印（白）、正法永昌（红）

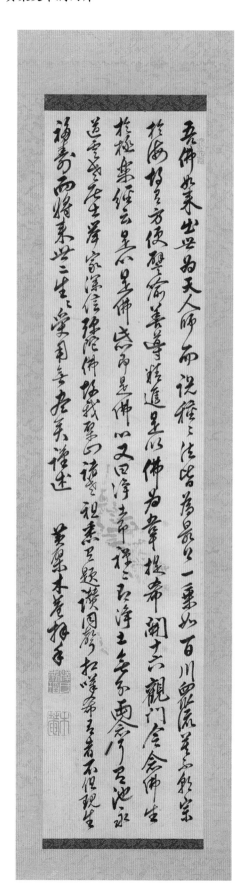

木庵性瑫行书

作者：木庵性瑫（1611—1684）

尺寸：132.3×30.3cm

释文：吾佛如来出世为天人师而说种种法，皆为最上
一乘。如百川众流，岂不朝宗于海，故有方便
譬喻，善导精进。是以佛为韦提希开十六观门，
令念佛生于极乐经，云是心是佛此心即是佛心，
又曰净土即禅禅即净土，无分两念耳。有池永
道云老居士举家深信弥陀佛，故我檗山诸老祖
悉有题赞同声相叹稀有者，不但现生福寿，而
将来世世生生受用无尽矣。谨述。

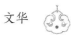

木庵性瑫题画

作者：木庵性瑫（1611—1684）

尺寸：114×35.5cm

释文：红尘堆里乐优游，骑个驴儿得自由。笑月吟风闲物
　　　外，也须透脱祖关头。

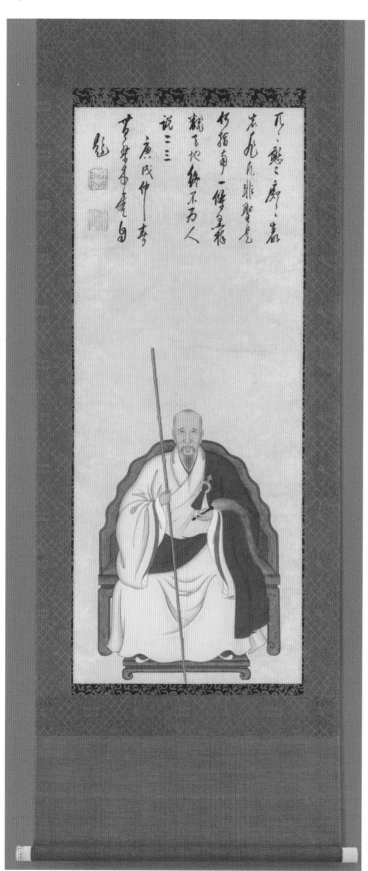

木庵性瑫自题画像

作者：木庵性瑫（1611—1684）
尺寸：103.5×42.7cm
释文：兀兀憨憨痴痴岩岩，非凡非圣
是何指南。一条黑棒翻天地，
终不为人说二三。

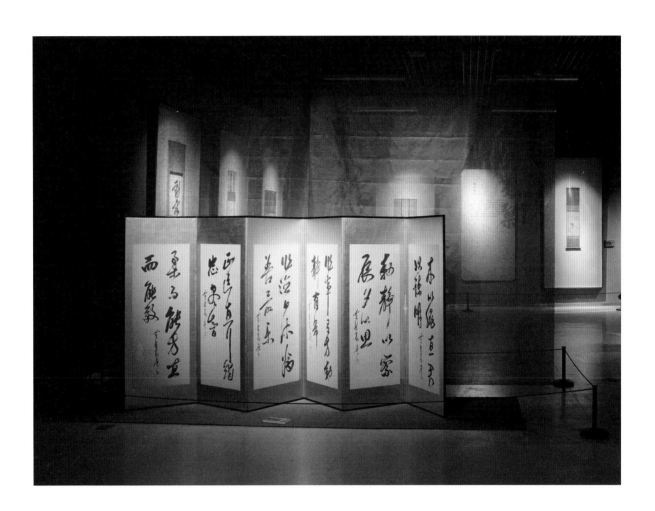

木庵禅师书法屏风六面

作者：木庵性瑫（1611—1684）

●这一六条屏上的书法写的是木庵禅师在日本传法期间传播的中国儒家思想。"木以绳直，君由谏明"，意喻木依从准线砍削就会正直，君主依从谏言行事就会圣明。"动静以察，晨夕以思"，就是要多观照自己，要多想问题。"做事有方，动静有常"，指行动和止歇都有一定常规，要动静皆宜。"作德日休，为善最乐""正道直行，竭忠尽智""柔而能方，直而能敬"，都是木庵禅师从《格言联璧》《论语》《礼记》等不同的书中摘取的语句。

即非如一禅师，俗姓林，生于明万历四十四年
（1616），福建福清人。1631 年，依费隐通容禅师（1593—
1661）剃度出家，在隐元隆琦禅师（1592—1673）门下受
菩萨戒，法名如一，号即非。1651 年，受隐元印可，继
承其法统。1657 年，应隐元之召赴日，在长崎崇福寺传扬
法教。1663 年，隐元在日本京都宇治万福寺举办黄檗宗第
一次三坛戒会，即非与木庵并居首座。次年接受小仓藩主
小笠原忠真（1596—1667）的皈依，在其藩地建广寿山聚
福寺，为该寺开山祖师。四年后引退，隐居长崎崇福寺，
1671 年圆寂，世寿五十六。

即非长于诗文，工于书法，尤以草书闻名于世，在
"黄檗三笔"中，以其书法造诣最为精深。

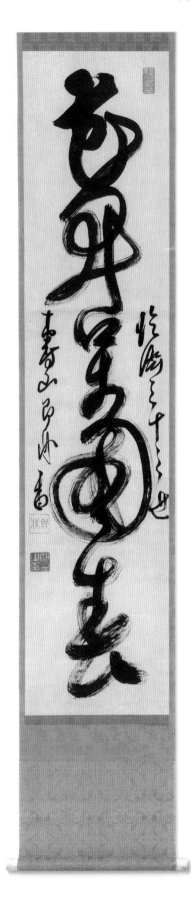

即非如一草书

作者：即非如一（1616—1671）
尺寸：122×27.5cm
释文：花开万国春
款识：临济三十三世寿山即非书
钤印：如一之印（白）、即非（红）

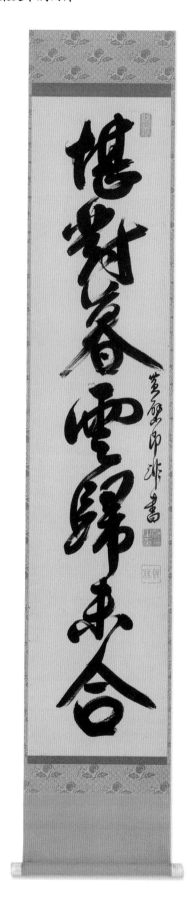

即非如一行书

作者：即非如一（1616—1671）
尺寸：129.5×28cm
释文：堪对暮云归未合
款识：黄檗即非书
钤印：如一之印（白）、即非（红）

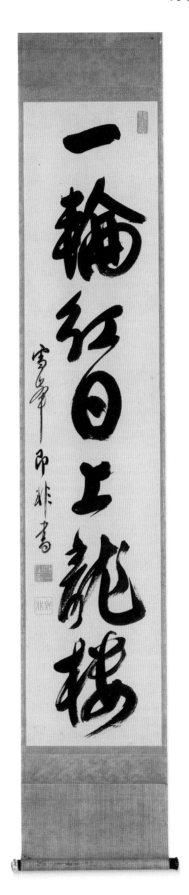

即非如一行书

作者：即非如一（1616—1671）
尺寸：133×28.5cm
释文：一轮红日上龙楼
款识：雪峰即非书
钤印：如一之印（白）、即非（红）

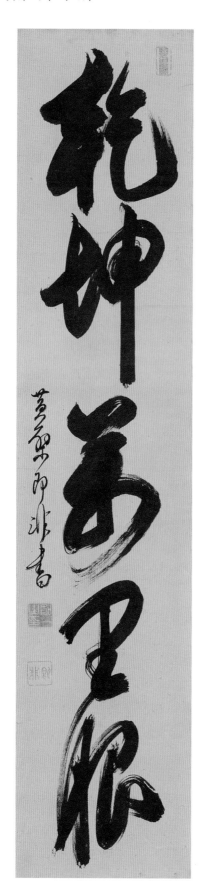

即非如一行书

作者：即非如一（1616—1671）
尺寸：126.5×27cm
释文：乾坤万里眼
款识：黄檗即非书
钤印：如一之印（白）、即非（红）

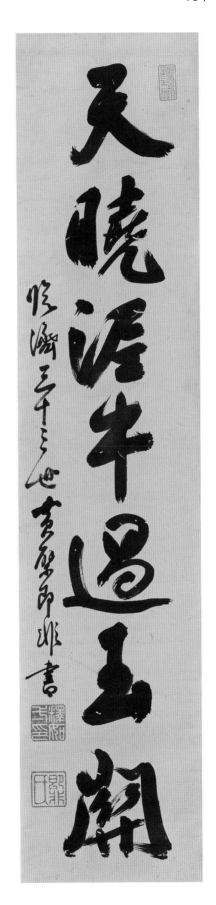

即非如一行书

作者：即非如一（1616—1671）
尺寸：130×28cm
释文：天晓泥牛过玉关
款识：临济三十三世黄檗即非书

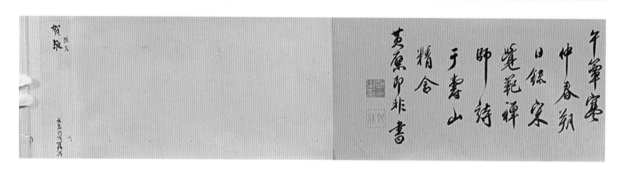

即非如一手卷

作者：即非如一（1616—1671）

尺寸：260×25cm

释文：新诗夜读寒更尽，兄弟尽容窥所蕴。此诗未暇数奇趣，谈笑先看押难韵。家在筠溪白石滩，后堂分得玉千竿。
遥知华屋青灯夜，想见对床风雨寒。湘山晓学愁眉浅，思归凭高意凝远。贯珠妙语肯寄我，暴富人惊呼北阮。
何时促诏紫宸对，草制千言倚马待。才高合在明光宫，忍令流落江湖外。我渔意不在金鳞，湘浦华亭一样春。
苑头佐舟未乾没，问法僧来寂寞滨。古师政与人意合，有问自应忘所答。一波才动众波随，光遍千灯无坏杂。
多生垢习消磨尽，一念定光空五蕴。尚能弄笔戏题诗，如钟殷床有余韵。南台烟霭隔重滩，城郭遥应认刹竿。
湘西六月失三伏，一枕窗风午簟寒。

66

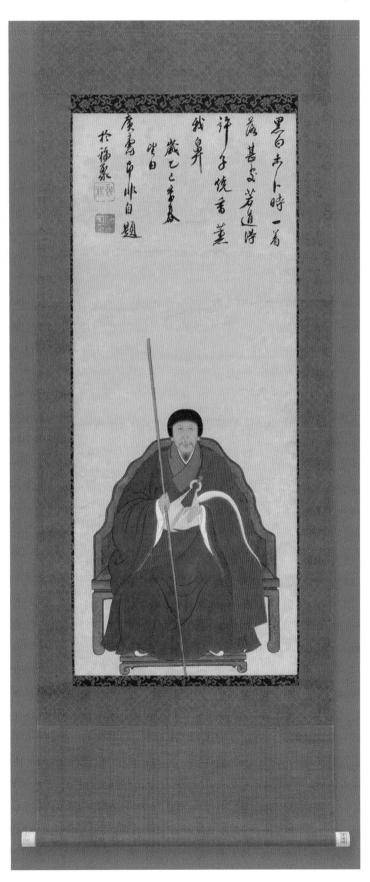

即非如一自题画像

作者：即非如一（1616—1671）
尺寸：104×42.5cm
释文：黑白未卜时，一着落甚处。
　　　若道得许子，烧香熏我鼻。

　　独立性易禅师，俗姓戴，生于明万历二十四年
（1596），浙江杭州人。1653年浮槎东渡，翌年隐元东渡
日本长崎弘法，遂参谒得度，法名性易，号独立。独立师
事隐元后，曾担任隐元的记室，司掌文书，并随隐元往摄
津普门寺。后又在江户诸寺挂锡，沿途行医济世，并把预
防天花的人痘接种技术传播到日本，被尊为神医。独立晚
年退居于长崎就老庵，1672年圆寂，世寿七十七。

　　独立博学能诗，兼工书画，其书法功底深厚，行草篆
隶皆能，尤精于草书。独立的书法，被认为是黄檗僧中书
法的正宗，对日本的文人派书法影响深远。

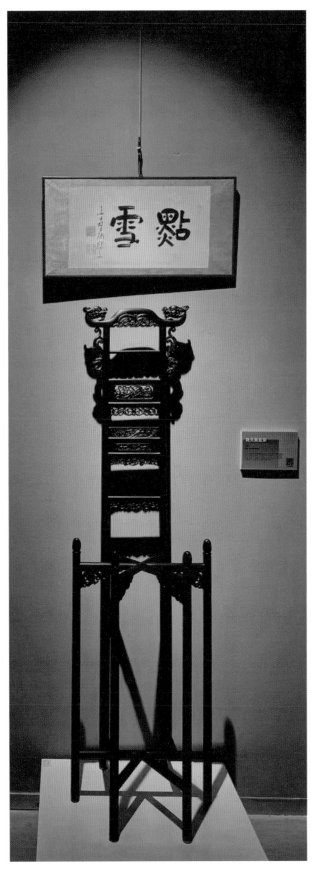

独立性易隶书

作者：独立性易（1596—1672）
释文：点雪

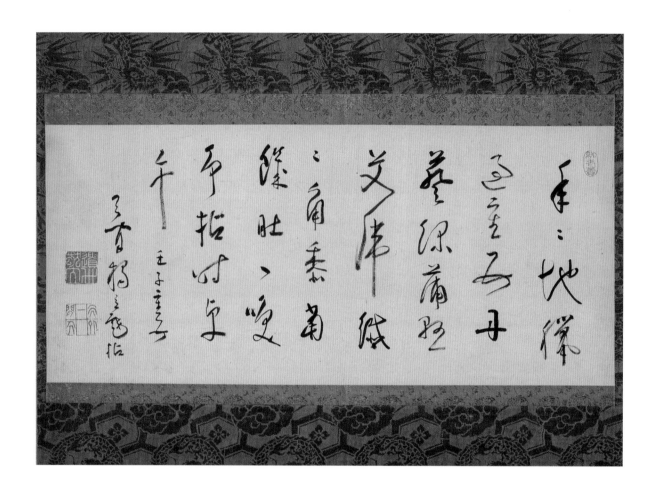

独立性易草书

作者：独立性易（1596—1672）
尺寸：27.5×62.5cm
释文：年年地腊过重五，丹葵绿蒲悬艾虎；纤纤角黍当饥肚，一笑争拈时卓午。

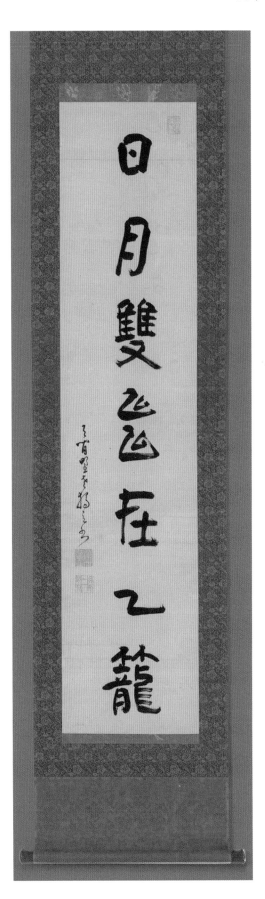

独立性易隶书

作者：独立性易（1596—1672）
尺寸：123×27.5cm
释文：日月双飞在一笼
款识：天闲野老独立书
钤印：遗世

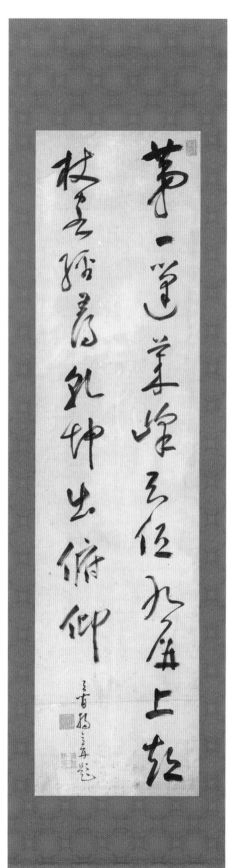

独立性易草书

作者：独立性易（1596—1672）
尺寸：154×39cm
释文：第一蓬莱峰，天低九屏上。短杖客径寻，乾坤出俯仰。
款识：天闲独立再题
钤印：遗世独立（白）、天外一闲人（朱）、东吴吟（白）

独立性易行书

作者：独立性易（1596—1672）
尺寸：27.5×50cm
释文：喝——不作一喝用。
款识：独立
钤印：荷锄人（白）、戴笠（朱）、愒菱（朱）

●独立性易禅师这件书法的风格叫"一字观"，作品中这个字既是"唱"字，又是"喝"字，在一字中蕴藏佛门玄机。

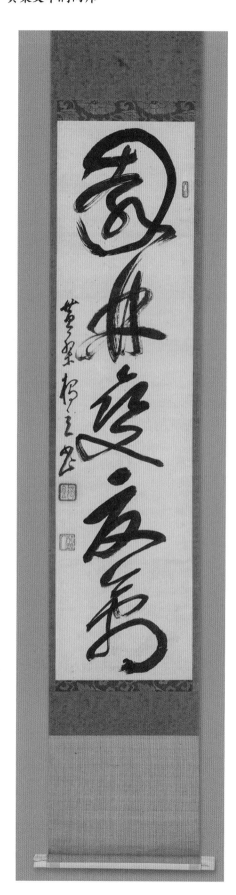

独立性易草书

作者：独立性易（1596—1672）
尺寸：99.5×25cm
释文：园林变夏禽
款识：黄檗独立书
钤印：独立（朱）、荷锄人（朱）、天外（朱）

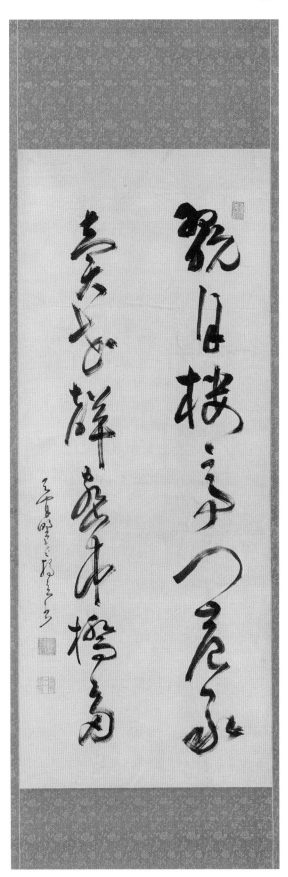

独立性易草书

作者：独立性易（1596—1672）
尺寸：131.5×53.5cm
释文：玩月楼高门巷永，卖花声密市桥多。
款识：天闲野老独立书
钤印：遗世独立（白）、天外一闲人（朱）、
　　　东吴吟（白）

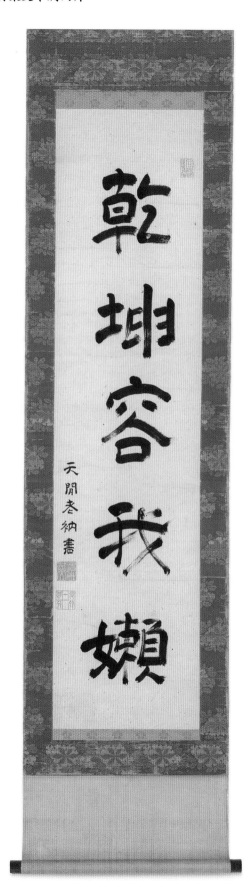

独立性易隶书

作者：独立性易（1596—1672）
尺寸：116.5×28.5cm
释文：乾坤容我懒
款识：天闲老衲书
钤印：遗世独立（白文）、天外一闲人（朱文）、
　　　恫恫庵（白文）

● "乾坤容我懒，日月任他忙"，意思是宇宙包
容我的懒散，日月运行不受我干预。这是一种
超然自在、随遇而安的心态。

76

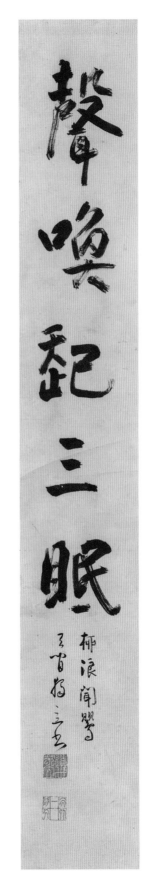

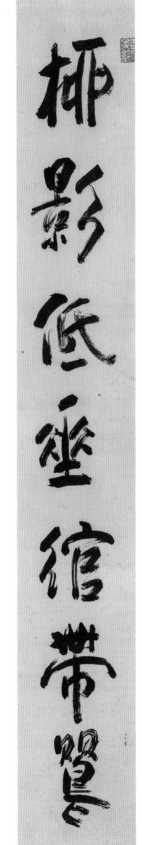

独立性易隶书

作者：独立性易（1596—1672）
尺寸：124×18.5cm×2
释文：柳影低垂绾带，莺声唤起三眠。
款识：柳浪闻莺天闲独立书
钤印：遗世独立（白）、天外一闲人（朱）、东吴吟（白）

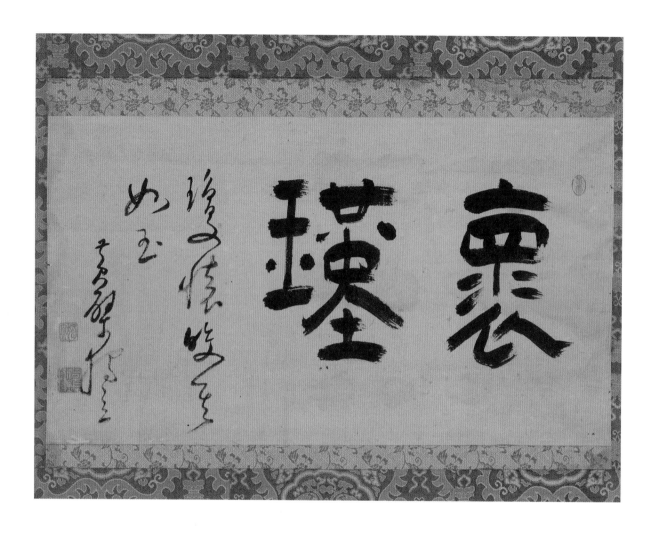

独立性易隶书

作者：独立性易（1596—1672）
尺寸：29×51cm
释文：怀瑾。琼怀皎其如玉。
款识：黄檗独立
钤印：茅茨（朱）

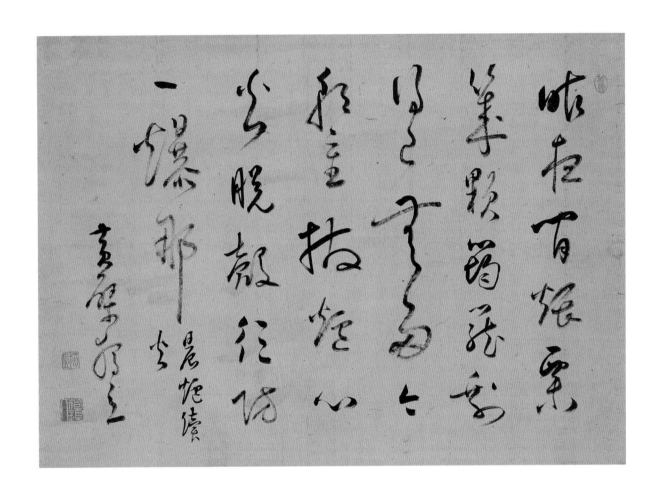

独立性易行书

作者：独立性易（1596—1672）
尺寸：39×60.5cm
释文：昨夜闲煨粟几颗，筠笼剩得已无多。今朝重拨炉心火，脱壳须防一爆那。晨炉续火。
款识：黄檗独立
钤印：独立（朱）、荷锄人（白）、菖芙（朱）

独立性易手卷

作者：独立性易（1596—1672）

尺寸：28.6×315cm

释文：归去来，天闲独立书。田园归去来诗八景。榆柳荫后园。行乐桑榆，暮景悠悠，蒲柳风前，尽（宛）空山，遗世登场，筑圃欢然。桃李罗堂前。春入夭桃秾李，能红能白争开，不问玄都金谷，檐前屋角看来。暧暧远人村。结庐只在人境，惯惯心远地偏，一丘一壑，自不烦愚（谷）（藏）天。依依墟里烟。一曲平畴阡陌，结邻似系匏瓜，出作朝炊汲引，望余暮霭晴霞。狗吠深巷中。有客到时（龙）（载载），由无人（迹）经过，断巷柴门篱落，数声吠罢停轲。鸡鸣桑树颠。道（授）祝翁善牧，放缘不着羁（栖），午寂正当啼处，（声闻）桑（树）高低。户庭无杂尘。一榻左图右史，半庭修（竹）寒梅，屏绝风喧而闲，何缘野鸟（奔）来。虚室有余闲。三径门关阒寂，一榻老任闲闲，独赋归田守拙，千秋鼎勒高攀。

款识：右八景作为守丸翰林作。己亥冬日山中偶书一过。天闲独立草。感（载）（德）山第一代暖云波书，镇留三圣禅院。

钤印：遗世独立（白）、天外一闲人（朱）、东吴吟（白）、临主人、铁关□印

　　悦山道宗禅师，俗姓孙，生于明崇祯二年（1629），福建晋江人。1651 年剃度出家，法名道宗，号悦山。1657 年东渡日本，于长崎福济寺参谒木庵性瑫（1611—1684）。1705 年继任黄檗法席，成为日本黄檗山第七代住持，大振宗风。1709 年示寂，世寿八十一。悦山嗣法门人有四十八人，著有《南岳悦山禅师语录》《黄檗悦山禅师语录》等。悦山亦以能书知名，他的作品沿袭木庵的风格，笔势快速而多圆转。

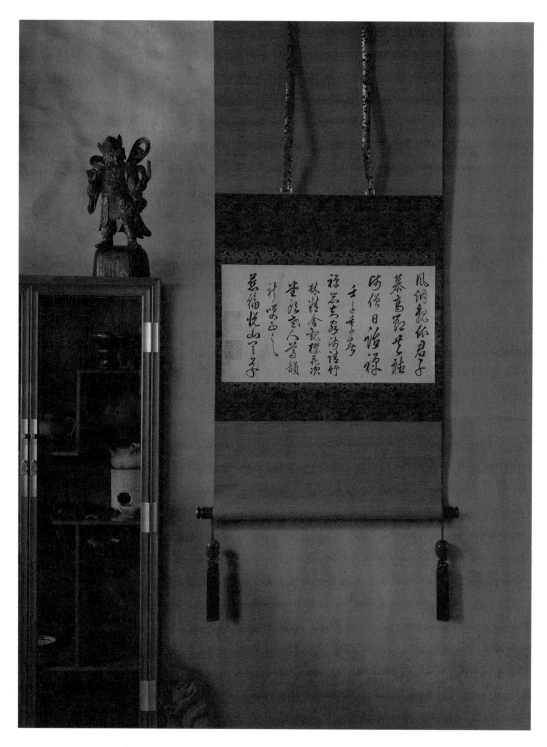

悦山道宗行书

作者：悦山道宗（1629—1709）
尺寸：26×49cm
释文：风烟亲依，君子慕高节，共听师僧日话禅。
款识：壬子季春，禅岩知客师请竹林精舍观樱花，次堂头老人尊韵，祈笑正之。慈福悦山具草。
钤印：悦山氏（朱）、慈福主人（白）

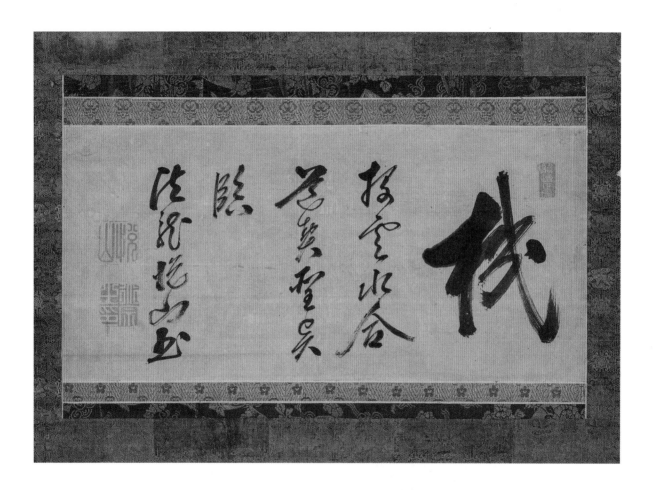

悦山道宗草书

作者：悦山道宗（1629—1709）
尺寸：29.5×63cm
释文：机投云水合，道契圣矣临。
款识：法龙悦山书
钤印：悦山（朱）、道宗之印（白）、临济正宗（白）

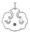

达摩像赞

作者：悦山道宗（1629—1709）

尺寸：84×32cm

释文：少林春色未曾关，何事茫茫独往还。一履拈来藏不密，
　　　至今根籍满尘寰。

款识：乙酉孟夏，黄檗悦山敬题。

钤印：悦山（朱）、道宗之印（白）、正法眼藏（白）

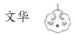

悦山道宗行书

作者：悦山道宗（1629—1709）
尺寸：128.5×37cm
释文：动容扬古路
款识：南岳悦山书
钤印：悦山（朱）、道宗之印（白）、临济正宗（白）

　　高泉性潡禅师，俗姓林，生于明崇祯六年（1633），福建福清人。1645 年剃度出家，法名性潡，号高泉，曾侍隐元隆琦禅师（1592—1673）。隐元东渡后，嗣法于隐元弟子慧门如沛禅师（1615—1664）。1661 年，奉隐元之命东渡日本，入京都宇治万福寺，后住奥州法云寺，并掌理摄津佛日寺，再兴加贺献珠寺，接受藩主前田纲纪（1643—1724）的皈依。1692 年继任黄檗山第五代住持，三年后圆寂，世寿六十三，敕谥"大圆广慧国师""佛智常照国师"，被后世尊为"日本黄檗宗中兴之祖"。

　　高泉宏才博学，尤长于文，著有《扶桑禅林僧宝传》《东国高僧传》《释门孝子》等。黄檗宗僧人多能诗善赋，时有"诗南源，文高泉"之说。南源性派（1631—1692）擅诗作，高泉性潡长文章，都深得隐元推崇。

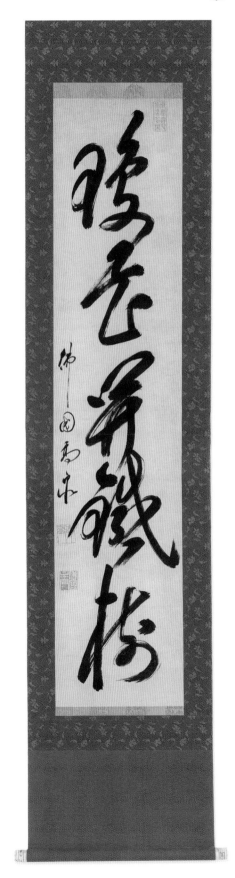

高泉性潡草书

作者：高泉性潡（1633—1695）
尺寸：132×28.5cm
释文：琼花开铁树
款识：佛国高泉
钤印：性潡（朱）、佛国主人（白）、空山无人水流花开（朱）

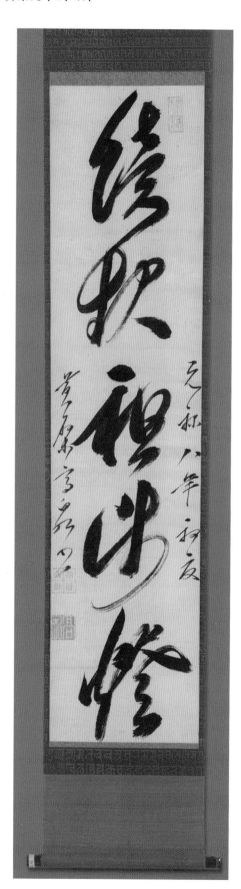

高泉性潡草书

作者：高泉性潡（1633—1695）
尺寸：128×31cm
释文：续起祖师灯
款识：元禄八年初夏，黄檗高泉书。
钤印：黄檗性潡（朱）、高泉（白）、无诤三昧（朱）

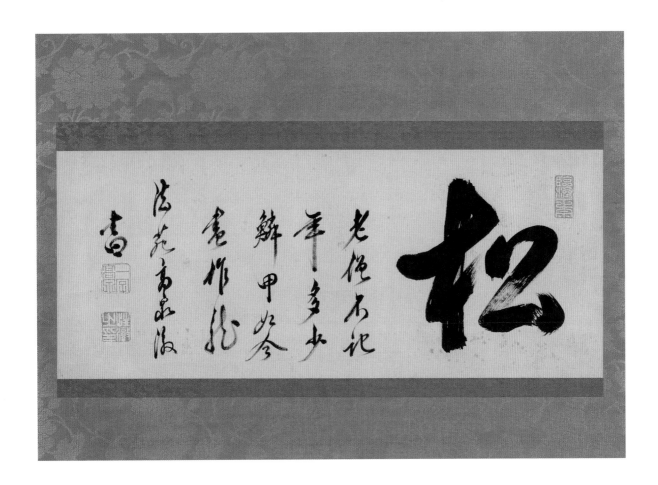

高泉性潡行书

作者：高泉性潡（1633—1695）
尺寸：27×66.5cm
释文：松——老僧不记年多少，鳞甲如今画作龙。
款识：法苑高泉潡书
钤印：一字高泉（朱）、性潡之印（白）、临济正宗（白）

●意为：老僧我不知道自己多少岁了，只知道这棵松树如今满身都是像龙鳞一样的树皮。苍秋之气，跃然纸上。

 黄檗文华润两邦

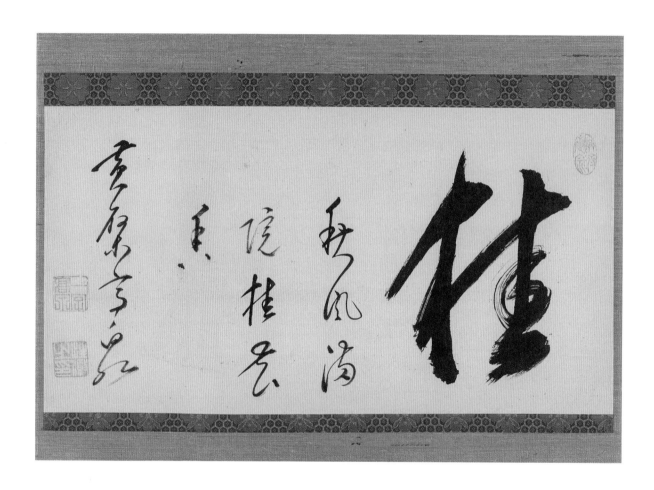

高泉性潡行草

作者：高泉性潡（1633—1695）
尺寸：30.5×58.3cm
释文：桂——秋风满院桂花香。
款识：黄檗高泉
钤印：一字高泉（朱）、性潡之印（白）、临济正宗（朱）

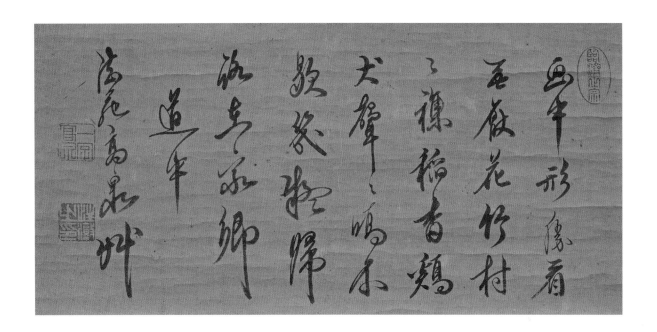

高泉性潡行书

作者：高泉性潡（1633—1695）
尺寸：28.5×60cm
释文：画中形胜看无厌，花竹村村杂稻香。鸡犬声声鸣不歇，几疑归路在家乡。
款识：道中，法苑高泉草。
钤印：一字高泉（朱）、性潡之印（白）、临济正宗（朱）

东皋心越禅师，俗姓蒋，生于明崇祯十二年（1639），浙江浦江人。1646 年在苏州报恩寺剃度出家，法名兴俦，字心越，别号东皋、越子等。1668 年嗣法于曹洞宗高僧阔堂大文，成为中国佛教曹洞宗寿昌派的第三十五代传人。1671 年驻锡永福寺。1676 年应日本长崎兴福寺住持澄一道亮（1608—1691）之邀，从普陀东渡扶桑抵九州住长崎兴福寺。后应水户藩主德川光图（1628—1701）迎请，担任新建寿昌山祇园寺住持，成为日本曹洞宗寿昌派"开山鼻祖"。1695 年圆寂，世寿五十七。心越多才多艺，在诗、书、画、印、琴等诸多方面都有很深的造诣，在日本被奉为"篆刻之父"、近代琴学之祖。

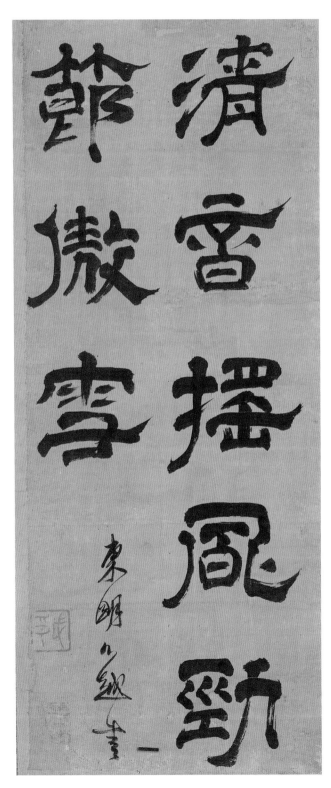

东皋心越隶书

作者：东皋心越（1639—1695）
尺寸：91.5×38cm
释文：清音摇风，劲节傲雪
款识：东明心越书
钤印：越孚（朱）

东皋心越行书

作者：东皋心越（1639—1695）
尺寸：132.5×54cm
释文：信宿黑羽山，秋雨连朝夕。静夜听滂沱，
深宵生寂历。淋漓草木鲜，倾注松篁碧。
晴旭丽长空，凉风忻自适。临窗众卉欹，
绕槛群芳绎。坐入翠微寒，但观黄叶积。
款识：羽山信宿吟，东皋越杜多草。
钤印：天放（朱）、心越头陀（白）、洞山
三十五世（白）、高罗佩藏（白）

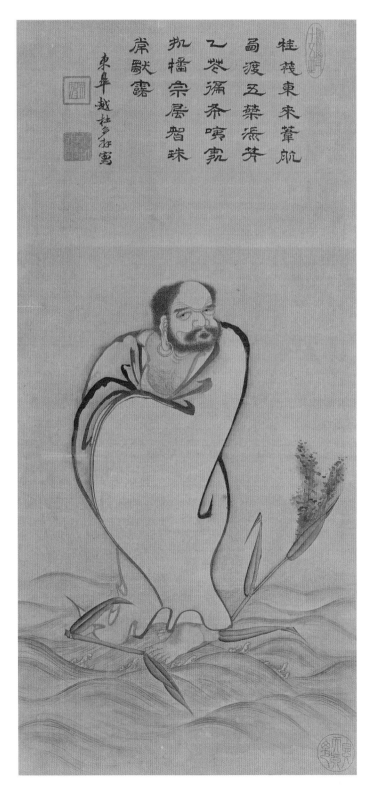

达摩一苇渡江图

作者：东皋心越（1639—1695）

尺寸：87×40cm

释文：桂筏东来，苇航西渡。五叶流芳，
一花遍布。咦！处处播宗风，智珠
常独露。

款识：东皋越杜多拜写

钤印：天放（朱）、心越头陀（白）、洞
山三十五世（朱）、天真自妙（朱）

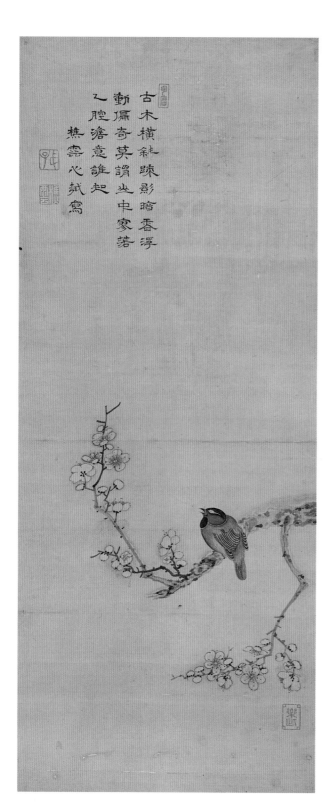

雪梅小禽图

作者：东皋心越（1639—1695）

尺寸：79.5×33cm

释文：古木横斜疏影，暗香浮动偏奇；
莫谓山中寥落，一腔澹意谁知。

款识：樵云心越写

钤印：越子（朱）、樵云（白）、幻庐（朱）、
乐此（朱）

●东皋心越禅师这幅《雪梅小禽图》描绘了一只
落在清瘦梅枝上的肥润小麻雀。这种衬托和对
比，把禅师内心里最柔软、最有温度、想说又
不愿直说的话都放到了这一幅小画里。

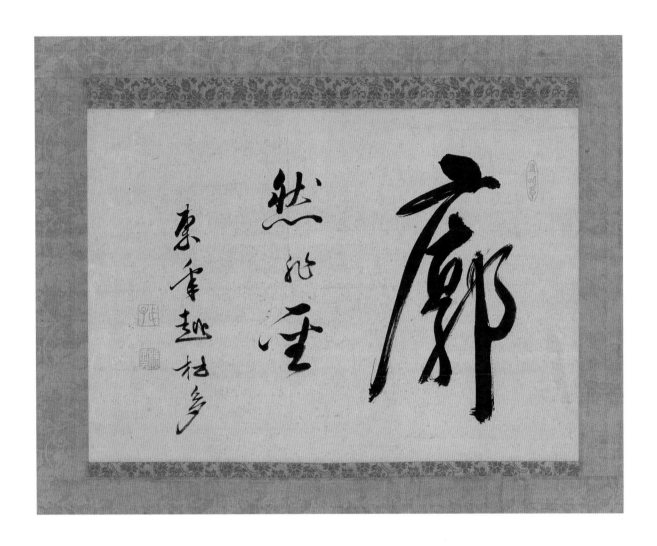

东皋心越行书

作者：东皋心越（1639—1695）
尺寸：25×33cm
释文：廓然成圣
款识：东皋越杜多
钤印：越子（朱），樵云（白），三昧禅（朱）

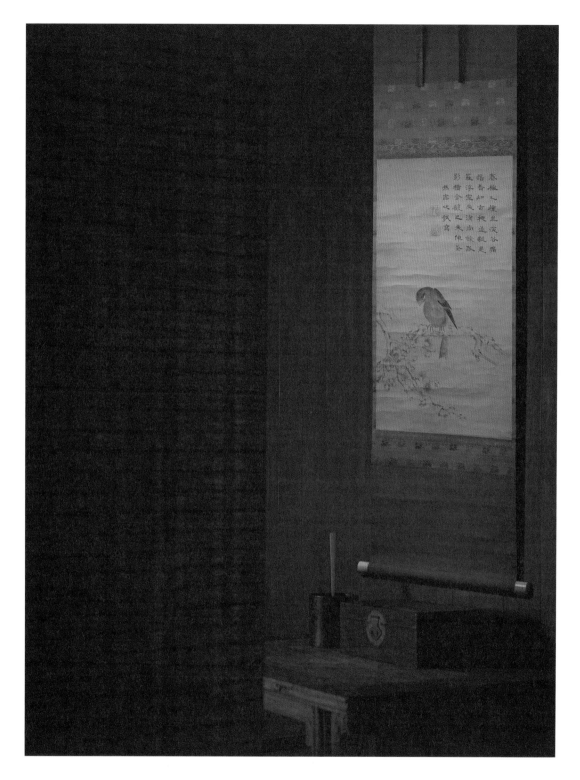

隶书题画雀图

作者：东皋心越（1639—1695）

尺寸：51.5×28cm

释文：寒梅一种生深谷，鹦鹉番知旨相逐。疑是罗浮雪未消，尚余孤影犹含馥。

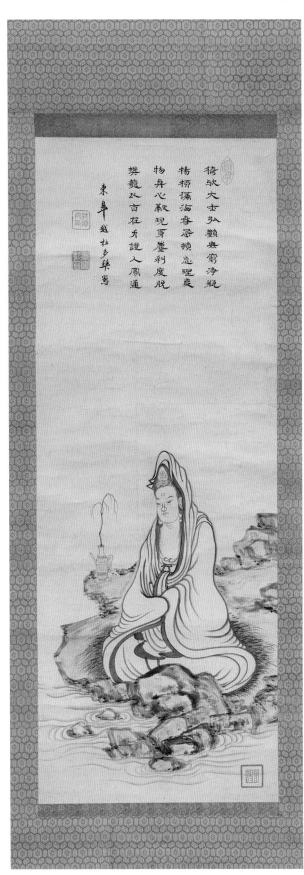

隶书题画观音像

作者：东皋心越（1639—1695）
尺寸：112×31cm
释文：倚欤大士弘愿无穷，净瓶杨柳遍海春风。顿忘理，
　　　故物与心融。现身尘刹度脱樊笼。一旨在身，证
　　　入圆通。
款识：东皋越杜多拜写
钤印：越头人印（朱）、景云影藏（白）、洞山子（朱）

达摩像赞

作者：东皋心越（1639—1695）
尺寸：83×32cm
释文：赤县神州求法侣，梁皇觌面岂为奇。九年
少室无人问，五叶流芳天下知。

朋友圈

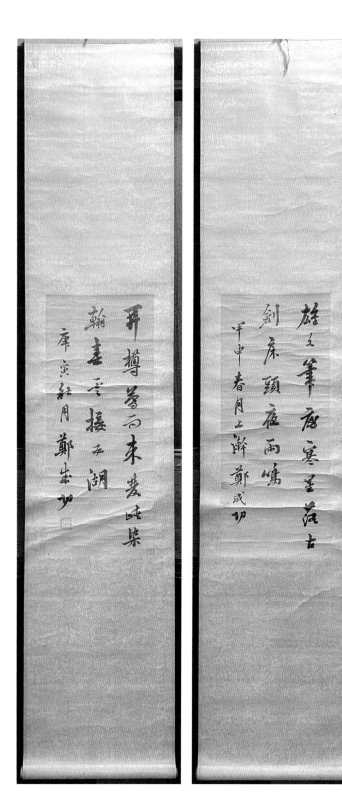

郑成功（款）书法两条

尺寸：161×35cm
释文：雄文笔底寒星落，古剑床头夜雨鸣。
　　　开樽暮雨来发峡，染翰春云接五湖。
款识：甲申春月上浣，郑成功。庚寅秋月，
　　　郑成功。
钤印：郑森私印（白）、成功（朱）、郑
　　　成功印（白）

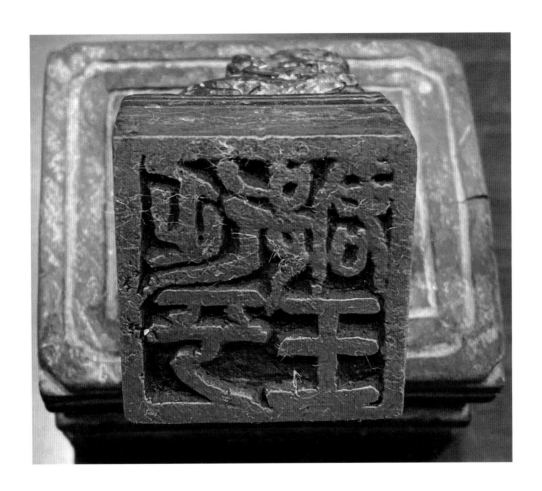

延平郡王木印

尺寸：7×8.5×12cm

● 《延平郡王》木印，7×8.5×12cm。延平郡王，即延平王，是南明永历皇帝朱
由榔敕封郑成功的爵位。延平位于福建北部，曾是南明的军事指挥中心。郑成
功因对明王朝有功，南明永历帝晋封其为延平王。隐元禅师东渡扶桑，由郑成
功拨船相送。此件木印系宫庙加盖信俗用品专用。

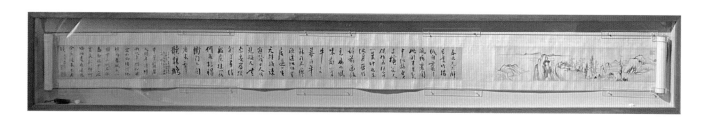

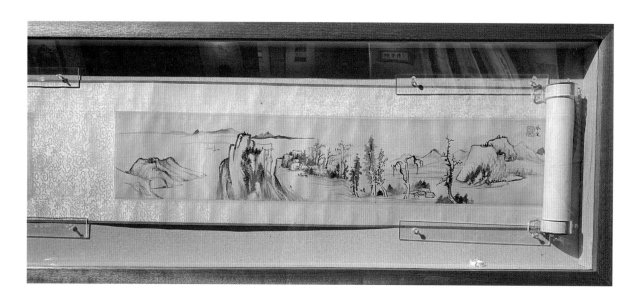

黄道周山水诗卷

作者：黄道周（1585—1646）

尺寸：14×251.5cm

释文：春风元不解忘忧，竹榻纸窗灶火流。病里闻桃开半月，贫中似柳曳三秋。万人俱指为狂客，一叶何妨去泛舟。
留得诗前画后意，好将风味对峰牛。——《遣病》
幕府年余疾不瘳，欣逢地僻置居游。一生天性惟疏直，几日人情见悔尤。无奈是眉攒额上，有诸般虑挂心头。
何如短褐衡门下，闲看春犁听鹁鸠。——《己未二月，王为辟地置宅于府门内之右，虽在府中，而地甚僻旷，
召命之余，颇得关门静坐》
草草须眉又阅年，清樽两泛章门船。浦云山雨楼何地，枥马春风矢一园。掌上城名惟蠹动，眼中庭实最新鲜。
阿娇怕是无消息，金屋从来不用钱。——《忽忽之一》

钤印：黄道周（白）、幼元（朱）

●这件作品为黄道周的手卷。黄道周殉国之后，隐元禅师连夜写了三首悼文，表达对黄道周的民族气节和铮铮铁骨
的感佩。最后东渡日本的时候，隐元禅师亦携带黄道周的手卷同行。

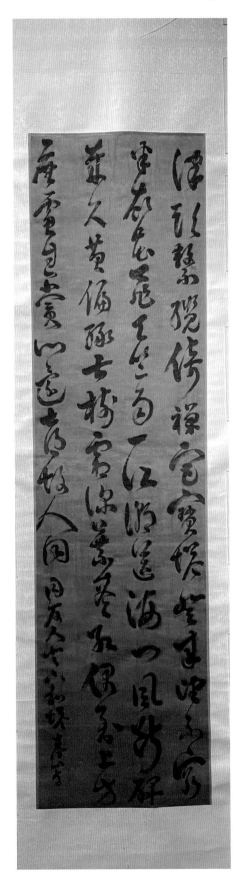

叶向高行草书轴

作者：叶向高（1559—1627）

尺寸：272×62cm

释文：津头系缆倚禅宫，宝塔登来望不穷。半岭花飞天竺雨，一
　　　江潮送海门风。断碑岁久苔偏绿，古树霜深叶尽红。偶到
　　　上方尘虑息，赏心还喜故人同。

款识：同友人登六和塔，台山高。

●叶向高是福建福清人，明万历十一年（1583）进士，官任礼部
　尚书、东阁大学士等。精书法，擅草书，著有《说类》等。叶
　向高为福清黄檗山万福寺捐建了法堂和藏经阁，请来了大明内
　府刊刻的《永乐北藏》。隐元禅师也将叶向高的书法作品带到
　了日本。

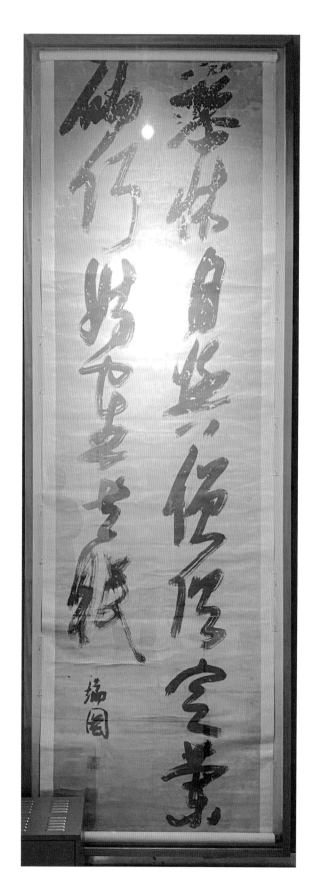

张瑞图行草书轴

作者：张瑞图（1570—1641）
释文：黎床月与僧俱定，兰砌何妨客共眠。
款识：瑞图

●张瑞图是福建晋江人，明万历三十五年（1607）探花。
这幅作品用笔取势方折、结体多呈锋锐气势，字距密
集、行距宽松，线条盘旋跳跃，飘逸豪放又如流泉奔泻。
诗句描述了僧人在禅修入定后与鹤相伴的生活境界。

家具篇

隐元禅师东渡，带去了佛学经义、先进文化和科学技术，对日本江户时期经济社会发展产生了重要影响。据日本古籍《隐元冠字考》《黄檗冠字考》记载，日本以"隐元"命名的文化生活用品和食品有几十种之多。在隐元禅师和黄檗僧团影响下，黄檗文化作为中国明代文化形态，融入了日本江户时代文化基因，影响和引领了其文化和生活方式。

隐元禅师东渡时携去的明代家具、禅具，是隐元禅师在东瀛弘法利生的见证，更成为日本黄檗山殿堂供奉的重要法物，文献记载了这些家具的详细尺寸并绘制了样图。展览展出的这些家具复原品，有9件冠以"隐元"字号，有1件冠以"黄檗"字号。主要有隐元椅、隐元供桌、黄檗橱子、隐元挂杖及杖架、隐元行灯、隐元面盆架、隐元几与隐元枕等。

这些家具的复原工作由中国工艺美术大师，国家级非物质文化遗产代表性项目传承人黄福华团队担纲，历时18个月完成，所用材质均为名贵红木。

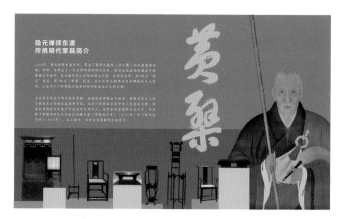

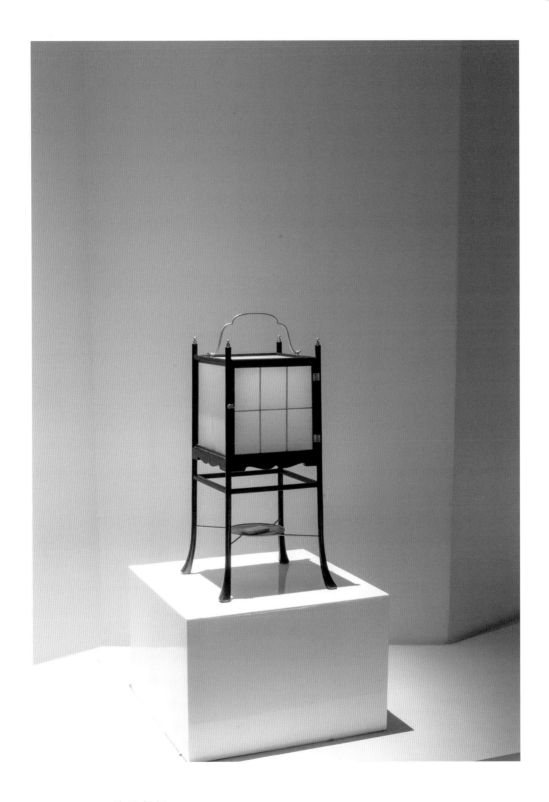

隐元行灯

尺寸：36.3×36.3×70cm

● 原物为木制漆器，由皈依黄檗山高泉性激和尚的日本石川县横山子爵家所藏。

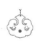

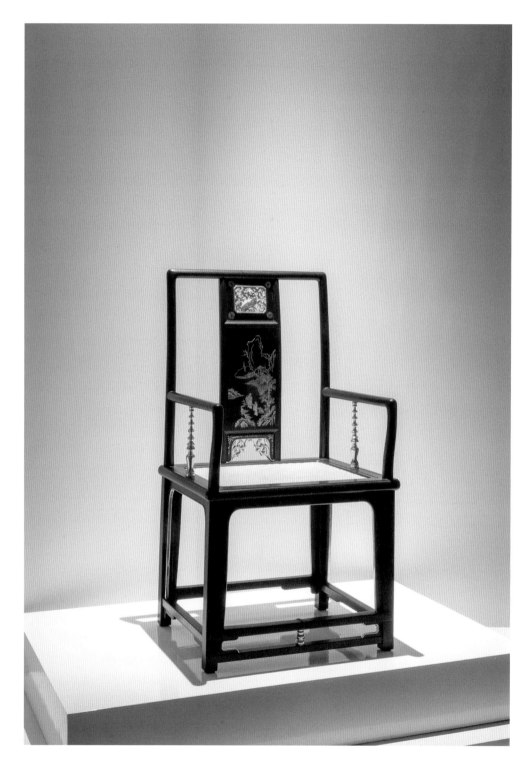

隐元扶手椅（文椅）

尺寸：60×50×50/110cm

● 据日本九州国立博物馆开馆五周年纪念之《黄檗特别展》（西日本新闻社发行）
介绍，此物原件为隐元禅师使用，十七世纪在中国制作。

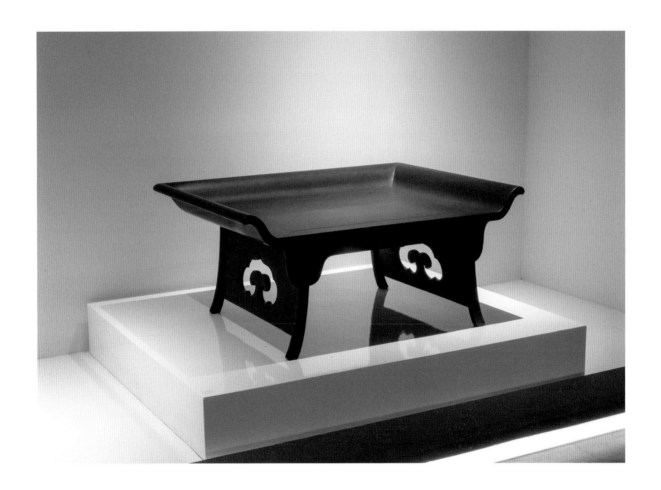

隐元供桌

尺寸：85/112×68/81.5×40/48cm

● 此制式供桌在日本一般为佛家或高贵之家所用，为"唐时舶来"的样式，剔红加以剔犀工艺，是非常豪华之物。供桌三面外翘，一面平，长三尺，宽二尺三寸，高一尺五寸，可放香炉或者其他供奉陈设佳品，大多用于香事。

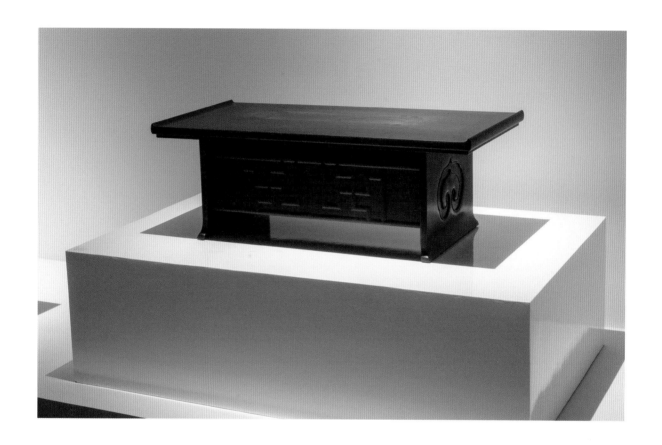

隐元几

尺寸：100×50

●此制式几案在日本多为贵胄拥有，或被煎茶道茶人所用。原件涂以黑漆，长三尺，宽一尺五寸，高一尺，没有挡笔条，前面左以卍字、右以卐字连接，以板连接脚板，坚固结实，脚板饰以透雕云纹。几上可摆放文房雅品，也可展帖赏卷，多供雅集时使用。

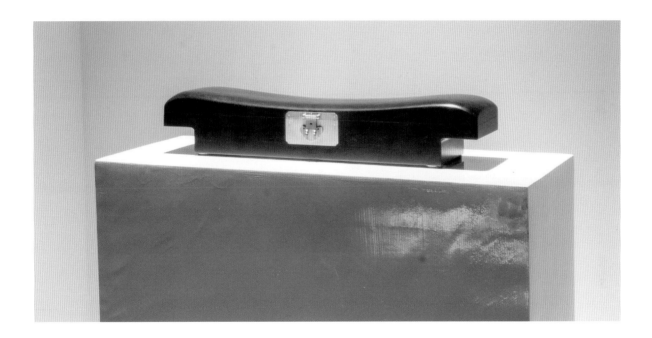

隐元枕

尺寸：60×17×11.5cm

● 此为隐元大师常用的"唐枕"，京都黄檗山松隐堂《簿册》中有"唐枕头箱一个"的记录，指的就是此"隐元枕"
原物。在《黄檗开山塔院什物数》的书册、道具器物类中亦有记载。此枕原件长三尺余，高六寸余，宽六寸余，
上部用皮包盖，有柔软性，均为茶褐色。盖子用合页上下半开，下部呈箱形，是秘藏重要物品的"宝箱"。

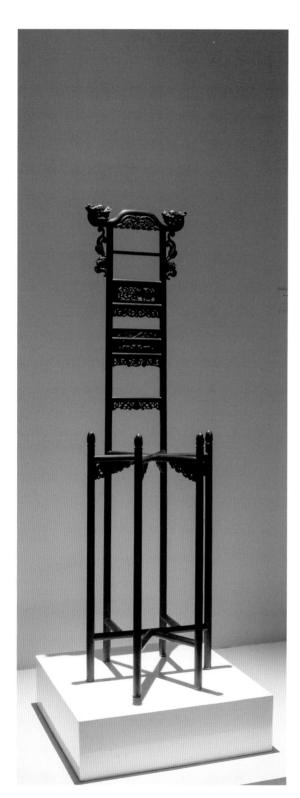

隐元面盆架

尺寸：49×49×80/168cm

● 此物原件在京都黄檗山松隐堂。构造为六脚，放置
洗面器具。在《簿册》上记载有"唐黄铜面盆一件"，
黄铜材质，放在黄檗宗大本山的开山堂。每天早晨，
隐元禅师祖塔侍者往面盆里放入微温水，浸湿面巾，
来到开山祖师真像前，在诵《心经》一遍的同时，
做出擦拭开山祖师面部的姿势。

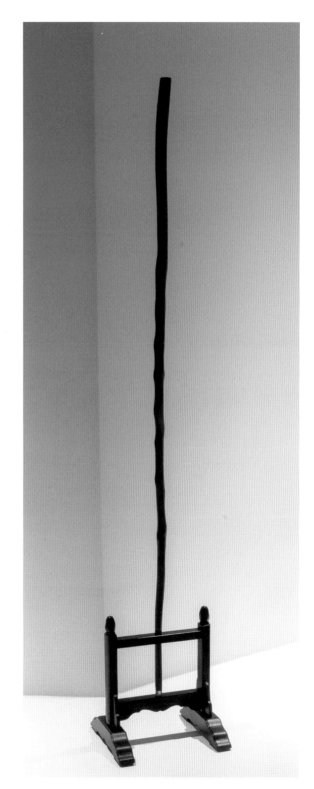

隐元拄杖及杖架

尺寸：底座：34×32×37.5

● 据日本九州国立博物馆开馆五周年纪念之《黄檗特
别展》（西日本新闻社发行）介绍，此物原件为隐
元禅师所使用，十七世纪制作。

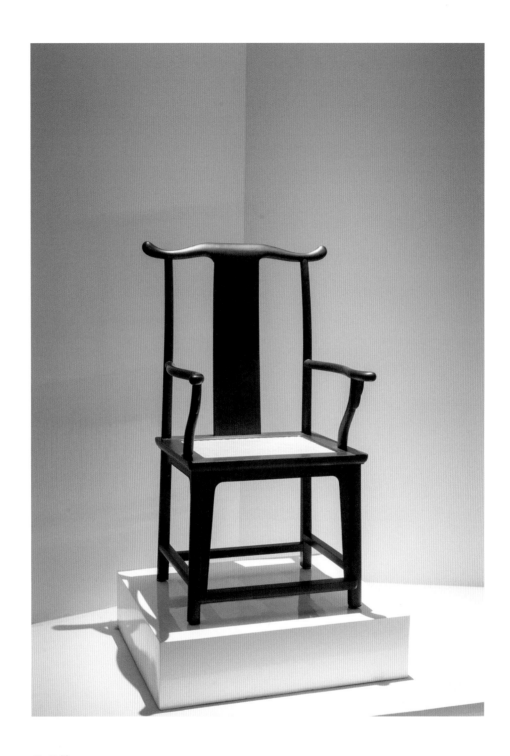

隐元椅

尺寸：58×48×48/113cm

● 隐元椅珍藏在日本京都黄檗山松隐堂宝库中，在《簿册》上有"唐漆椅一张"的记录，
隐元大师在世期间常用。椅为明制，"舶来"木制品，涂黑漆。椅面以细藤条编织，
成卍字纹样，足见其精湛技艺。后来，从三坛大戒的三师七证师及引请师的椅子到焰
口法会的中座椅子、堂头椅子，全都以此为标准制作。

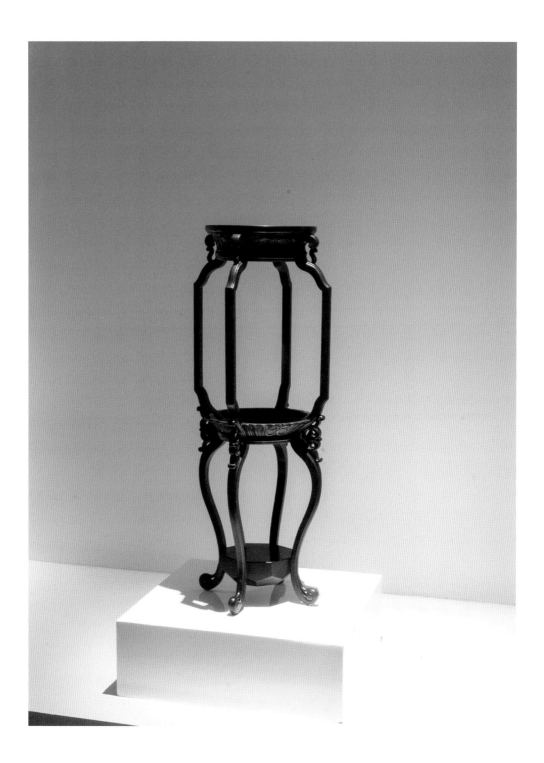

隐元桌

尺寸：面直径 30×30×100cm

●此物在日本多为佛家或贵胄之家使用，为"唐时舶来的原样"，外涂朱红色以示豪华。桌子
　四脚分立，为二段形，类似展腿式，用以放置香炉。

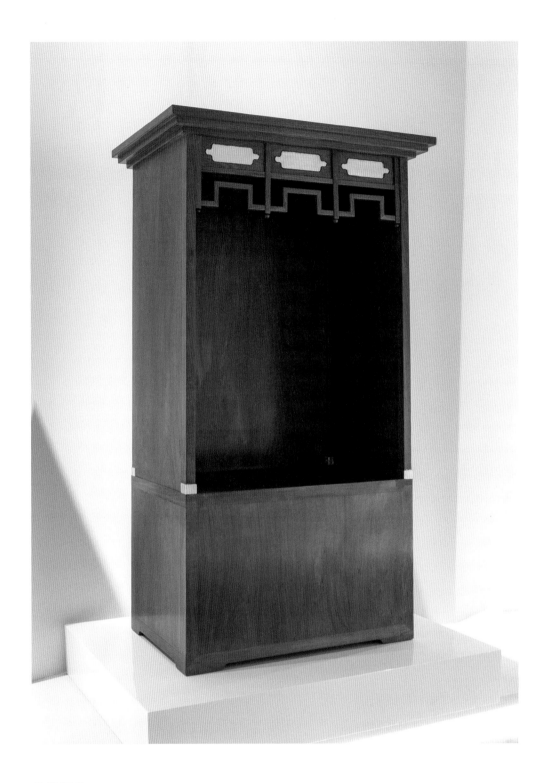

黄檗橱子

尺寸：96×66.5×178cm

●此物日本长崎四唐寺均有使用。橱上有精湛的雕刻，并涂有朱绿等颜色的漆，贴覆金箔，整
体色彩纷呈而华丽。长崎之外的黄檗宗所属寺院也多有使用。

古籍篇

普照国师广录

●《普照国师广录》，30卷10册，1673年（清康熙十二年，日本宽文十三年）刊印。此书乃根据隐元禅师在中国、日本的说法语录、法语、诗偈等摘录编纂而成，其中中国传法部分比较忠于原录，日本部分有省略及改动。主要内容有：隐元禅师版画像，《上黄檗开山大光普照佛慈广鉴国师全录表》，《黄檗老和尚奏对机缘》，日本后水尾法皇、光格上皇的赐号加号书翰，以及《隐元禅师语录序》等。

木庵禅师语录

●《木庵禅师语录》，18卷，附录《黄檗二代，赐紫木庵和尚年谱》上下卷，7册。清代大学士黄景昉、翰林院编修张潜夫作序。书后牌记："福济寺嗣法孙宗泽东澜奉资敬刻黄檗二代木老和尚年谱一册。伏愿：祖灯续焰，令万古以辉煌；法脉长流，使三根而普润者。时元禄八年岁在乙亥南吕月吉旦谨识。洛阳寂栖冈元春敬书"。

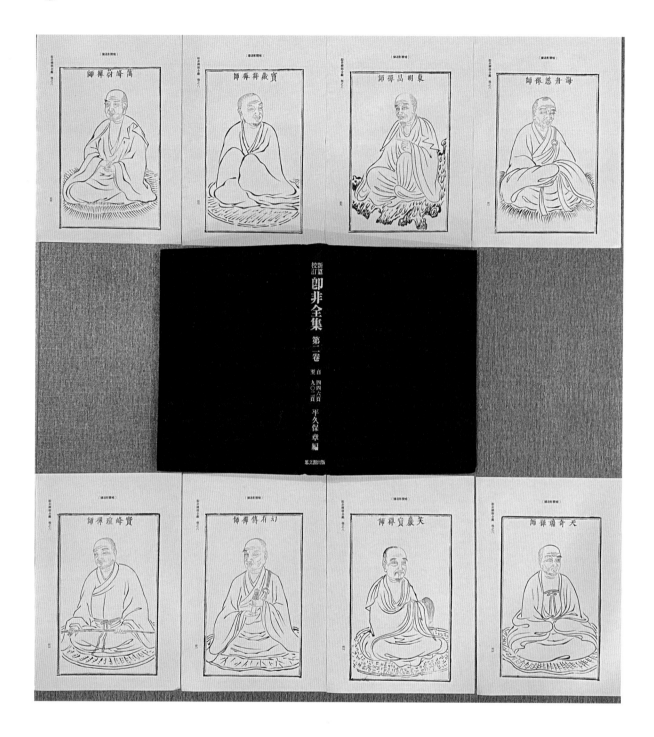

新纂校订即非全集

●《新纂校订即非全集》，存1册。平久保章编，日本京都思文阁1983年12月版，据江户时代刊本影印。此册为《佛祖道影》，载录自释迦牟尼佛至西天二十七祖般若多罗尊者，东土自初祖菩提达摩大师、慧可大师、僧璨大师、道信大师、弘忍大师、六祖慧能大师及此后一世南岳怀让禅师至三十四世密云圆悟禅师、三十五世费隐通容禅师、三十六世隐元禅师的祖师像。从二十四世千岩元长禅师至二十八世海舟普慈禅师，以及三十一世、三十二世无像，后据《道影赞》单印补入。

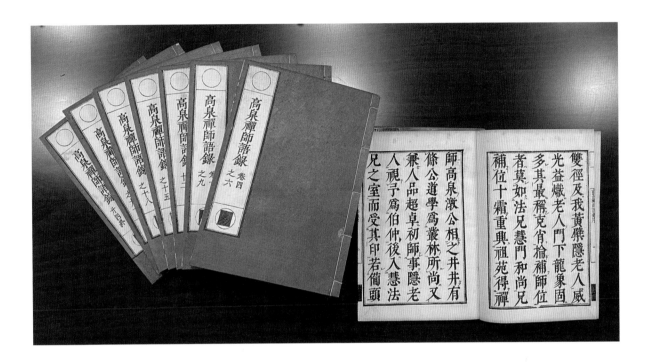

高泉禅师语录

● 《高泉禅师语录》，24 卷 8 册，1684 年（清康熙二十三年，日本贞享甲子年）
刊本。1692 年（清康熙三十一年，日本元禄五年），高泉禅师承继京都黄檗
山第五世法席。三年后示寂，世寿六十三。敕谥大圆广慧国师、佛智常照国师。
后世尊为黄檗山中兴之祖。有"诗南源，文高泉"之说。南源性派擅诗作，高
泉性激长文章，都深得隐元禅师推崇。

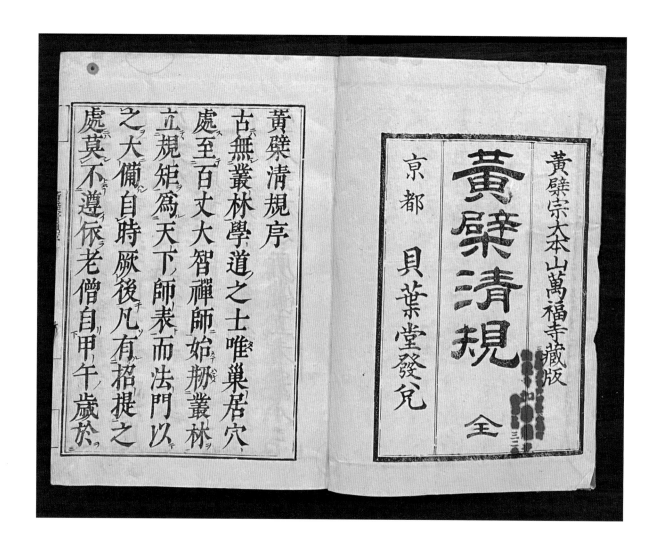

黄檗清规

● 《黄檗清规》，1卷1册。1672年（清康熙十一年，日本宽文十二年）。该书由隐元禅师授意，木庵性瑫校阅，高泉性潡编修，是寺院规约的合集，也是万福寺日常修行和礼仪的总集。《黄檗清规》反映了明代禅寺的风貌特点，使得日本黄檗宗按照明朝佛教的模式发展，保持着自己的独立性，同时也刺激了日本禅宗的其他宗派。

黄檗宗鉴录

●《黄檗宗鉴录》，乾坤两册。1693年（清康熙三十二年，日本元禄六年）刊本。
高泉性潡、杲堂元昶等编。该书记录黄檗宗僧侣法脉相传的次第及具体年月日，
并收录过去七佛、西天二十八祖、中国六祖至南岳怀让以下嗣法相承者。又附录
高泉以后同宗本山次第相传的僧名。

佩文斋书画谱

●《佩文斋书画谱》，共100卷64册。此为中国第一部集书画著作之大成的大型类书，内载黄檗僧人戴笠（独立性易）禅师传记。该书由清代孙岳颂、宋骏业、王原祁等5人奉敕纂辑，编辑工作始于康熙四十四年，从清内府所藏和四处搜罗而得的1844种文献古籍中收集资料，历时3年编成。此书内容始自五帝而迄止于元明，对书画家传记的引证均注明出处，极为严谨，是后世书画研究者不可或缺的重要工具。

回

响

《中国日报》的报道

《中国日报》　2022 年 3 月 28 日

Yinyuan was a Chinese Zen monk living in the late 16th century and 17th century. Hailing from Fujian province, he went to Japan to serve as an abbot of Kofukuji Temple in Nagasaki. Yinyuan founded the influential Obaku school of Zen Buddhism there, making him a historical figure in exchanges between China and Japan. An exhibition now on at the National Art Museum of China marks the accomplishments of Yinyuan and his disciples in building Zen Buddhism in Japan, as well as promoting the spread of Chinese painting, calligraphy, architecture, literature, music, cuisine and medicine, which influenced the lifestyles of Japanese people at that time. Organized by the Buddhist Association of China, the exhibition shows dozens of artworks by Yinyuan and his disciples, as well as replicas of 10 furniture that Yinyuan took to Japan. Also on show is a bronze statue of Yinyuan, created by Wu Weishan, who is director of the National Art Museum of China and a sculptor. Another version of the statue by Wu was unveiled at Kofukuji Temple to mark the temple's 400th anniversary. The exhibition runs through April 13, 9 am–5 pm, closed on Mondays. 1 Wusi Dajie, Dongcheng District, Beijing. 010–6400–1476.

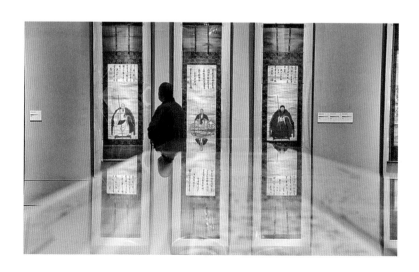

百余件展品还原隐元禅师及师友弟子的禅墨世界

《北京日报》 2022 年 3 月 22 日

368 年前，隐元禅师东渡日本，谱写出中日两国民间友好交流互鉴的一段佳话。今年适逢中日邦交正常化 50 周年和隐元禅师圆寂 350 周年，"黄檗文华润两邦——隐元及师友弟子的禅墨世界"书画展 3 月 21 日在中国美术馆开幕，集中展示隐元禅师及其师友弟子书画作品、隐元禅师造像及黄檗文化相关器具等百余件展品。

隐元禅师是我国明末清初高僧、日本佛教黄檗宗开山祖师、中日佛教和文化交流的杰出代表。1654 年，应日本佛教界邀请，花甲之年的隐元禅师率众弟子东渡，开创日本佛教黄檗宗，带去先进文化、科学技术和佛学经义，对日本当时的经济社会发展产生了重要影响。

本次展览汇聚了由杭州永福寺收藏的隐元禅师与其师费隐通容，弟子木庵性瑫、即非如一、独立性易和东皋心越等禅师的书法、绘画作品 100 多件，是黄檗书画文化艺术的一次集中展示。

展览还展出了 9 件以"隐元"冠名、1 件以"黄檗"冠名的明代家具复原品。其所参照的原物都是隐元禅师传入日本的明代家具、禅具，现珍藏于日本京都黄檗山万福寺，是黄檗文化的珍贵遗产。值得一提的是，由著名雕塑家、中国美术馆馆长吴为山创作的雕塑作品《隐元禅师像》也在本次书画展中一同展出。

（王广燕）

开山过海非常业，立德传灯无尽年
"黄檗文华润两邦——隐元及师友弟子的禅墨世界"
书画展在京举行

《中国民族报》 2022 年 3 月 29 日

"四百年来沧海换，宗风不改隐元师。开山过海非常业，立德传灯无尽年。"300 多年前，隐元禅师东渡日本，谱写出中日两国民间友好交流的一段佳话。今年适逢中日邦交正常化 50 周年和隐元圆寂 350 周年，为彰显隐元为促进中日两国文化交流和增进两国人民友谊所作的贡献，中国佛教协会、中国美术馆主办，福建福清黄檗山万福寺、浙江杭州永福寺协办的"黄檗文华润两邦——隐元及师友弟子的禅墨世界"书画展近日在中国美术馆开幕。

本次展览汇聚了主要由杭州永福寺收藏的隐元与其师费隐通容、弟子木庵性瑫、即非如一、独立性易和东皋心越等禅师的书法绘画作品 100 多件，是黄檗书画文化艺术的一次集中展示。展览还展出了 9 件以"隐元"冠名、1 件以"黄檗"冠名的明代家具复原品。其所参照的原物都是隐元传入日本的明代家具、禅具，现珍藏于日本京都黄檗山万福寺，是黄檗文化的珍贵遗产。由雕塑家、中国美术馆馆长吴为山创作的雕塑作品《隐元禅师像》也一同展出，该雕塑作品的另一个版本于 2021 年 11 月在拥有 400 年历史的日本长崎古寺东明山兴福寺落成。

隐元东渡传法与中日文化交流

隐元是我国明末清初高僧、日本佛教黄檗宗开山祖师。隐元于明万历四十八年（1620）师从临济宗鉴元禅师剃度。他周游各地，后在福清黄檗山师事费隐通容禅师。隐元东渡之前，曾两次主持福清黄檗山达 17 年，组成了名震东南的黄檗宗教团，奠定了中国黄檗宗的基础。1654 年，应日本佛教界邀请，花甲之年的隐元率众弟子东渡弘法，于京都大和山（今京都宇治）创建寺院，命名为"黄檗山万福寺"，在日本开创黄檗宗，与日本禅宗的临济宗、曹洞宗鼎足而三。

自隐元禅师东渡开创黄檗宗开始，在 129 年里，共有 16 位中国法师应邀担任过日本京都黄檗山万福寺的住持，被写入《黄檗东渡僧宝传》的东渡传法高僧有 79 位，东渡人数之众、时间持续之长、空间跨度之广、传播文化种类之多，世所少见。他们带去的中华文化、科学技术涵盖了儒学、佛学、文学、书法绘画、建筑营造、雕刻、印刷、医药、农业种

植、饮食生活等方面，堪称中日文化交流互鉴的典范，对日本当时的经济社会发展产生了重要影响。

中国佛教协会会长演觉在致辞中指出，中日两国一衣带水，中日佛教同宗同源，在源远流长的友好交流史中，共同编织了历久弥坚的"黄金纽带"。古代中日佛教交流是两国文化交流的强大动力和重要载体。此次书画展将带领我们走进隐元师徒作为禅门祖师与文化使者的禅意世界，了解隐元师徒的历史贡献，感受中华文化的独特魅力，也将唤起中日人民的美好历史记忆，激励我们共同致力于加强中日文化交流、开展民间往来、促进民心相通，为中日两国世代友好、维护东亚和平安宁、构建人类命运共同体作出新贡献。

日中友好宗教者恳话会在给主办方的贺词中表示，隐元禅师开创日本黄檗宗，创建万福寺，将黄檗禅的法式仪轨传到了日本。同时，作为书法大家，禅师也对日本书法史产生了巨大影响。日本黄檗宗万福寺在贺信中表示，今年恰逢中日邦交正常化50周年，我们将继承祖师遗德，为了中日两国人民世代友好，与中方一道共同推动两国的友好交流活动。

黄檗书风对日本书道影响至深

隐元在日本被尊为媲美唐代鉴真、宋代道隆的高僧，他精熟儒道之学，能诗善书，其书法造诣深厚、独具魅力。与他同去的弟子几乎人人能书善画，他与弟子木庵性瑫、即非如一被誉为"黄檗三笔"。

隐元和黄檗僧团创作了大量书法、绘画、篆刻作品，在他们的推动下，一种以中国文化为本而糅合日本风格的"黄檗文化"渐渐萌芽，并迅速影响了日本的禅学、艺术、印刷术、建筑、茶道等。"黄檗文化"以民众喜闻乐见的艺术形式，弘扬禅宗精神，传播中华文化，深刻影响了日本江户时代的文化格调和审美情趣。

"浓墨飞白，万里一条铁"是黄檗书风，隐元及其师友弟子的书画作品以禅心般若为体、翰墨丹青为用，行云流水间蕴含慈心悲愿，展露禅者风范，彰显活泼妙用，是中日两国书法艺术史上的经典之作。隐元东渡日本时带去大量苏轼、黄庭坚、米芾的字帖，万历版的《集篆金刚经》更是终生不离手。

作为隐元的本师，费隐虽未东渡日本，但在日本深受黄檗僧徒的敬仰，其墨迹更被收藏家所珍爱。明末兵乱之际，费隐被伤及右腕，晚年的书法皆以左手书写，其行书奔放刚健，大字尤其豪俊，随意所之，神采照人。从费隐、隐元、木庵、即非到其他弟子，都深受明末清初革新派书家的影响。木庵的大字草书气势磅礴、雄厚浑成，但小字却依旧秀逸从容，颇有董其昌的优雅流畅之风，正是传统与变新之间的磨合。即非的楷书及行书结构严谨，中锋着力，且善用大笔粗墨，沉雄浑厚；草书则灵动飞扬，笔笔精到。木庵和即非亦常在书法之余作画，静淡简约，只属游戏笔墨。但黄檗门下僧徒及信众都直接受到他们的影响，禅宗书画艺术在他们的引导和推动下，蓬勃发展了200余年，成为日本文化史上辉煌的一页。

中国美术学院院长高世名评价说："费隐、隐元二位禅师以降，黄檗一宗不独佛理精湛，于诗文书画之道更是成就非凡。黄檗东渡所传播推动者，于佛学义理、丛林清规外，更有明代书道变革之崭新风尚。黄檗书风与历代禅林书家的冲淡圆融有所不同，他们的作品或笔力雄厚、紧劲连绵，或拙朴奇伟、磊落旷达，或绵密遒媚、潇洒从容，皆能成就一番意境深远的博大气象，对日本书道影响至深。"

（吴艳）

定明法师：隐元禅师东渡弘法如何推动
中日文化交流互鉴？

中新社　2022年5月19日

东西问｜定明法师：隐元禅师东渡弘法如何推动中日文化交流互鉴？

中国新闻网
2022-05-19 19:33　中国新闻网官方账号　关注

(东西问)定明法师：隐元禅师东渡弘法如何推动中日文化交流互鉴？

中新社北京5月19日电 题：隐元禅师东渡弘法如何推动中日文化交流互鉴？

——专访福建福清黄檗山万福寺方丈定明法师

中新社记者 杜燕

中日两国一衣带水，数千年交往，文明互鉴贯穿始终，其中不乏高僧大德促进两国佛教交流、丰富中日佛教史乃至文化史的内容。晚明的禅宗高僧隐元隆琦禅师在63岁时应邀东渡日本弘法，并把中国先进文化传入日本，对日本江户时期的经济社会发展产生了重要影响。

中日两国一衣带水，数千年交往，文明互鉴贯穿始终，其中不乏高僧大德促进两国佛教交流、丰富中日佛教史乃至文化史的内容。晚明的禅宗高僧隐元隆琦禅师在63岁时应邀东渡日本弘法，并把中国先进文化传入日本，对日本江户时期的经济社会发展产生了重要影响。

今年适逢中日邦交正常化50周年，为纪念隐元禅师圆寂350年，福建福清黄檗山万福寺方丈定明法师近日接受"东西问"独家专访，揭秘隐元禅师成为中日文化交流符号以及"黄檗文化"扎根日本并流芳海外的故事。

现将访谈实录摘要如下：

中新社记者： 隐元禅师为何东渡至日本弘法？

定明法师： 位于福建福清的黄檗山万福寺，始建于唐德宗贞元五年（公元789年），迄今已有1200多年历史。这里名僧辈出，是中国禅宗著名的丛林，也是日本黄檗宗的祖庭，在中日佛教文化交流史上占有重要地位，被誉为"临济祖源、黄檗祖庭"。

《黄檗山寺志》记载，当时福建莆田籍的正干禅师从江西曹溪学法后回闽，行至福清黄檗山，看到山川灵秀，想起师父"遇苦即止"的赠语，因悟"黄檗味苦"，便在此开山结茅，募缘建寺，初名为"般若堂"，后唐德宗敕寺额"建福禅寺"。寺院始建于唐，鼎盛于两宋，微于元，中兴于明清。明神宗于万历四十二年（1614）赐额"万福禅寺"，晚明临济大宗师密云禅师、费隐禅师相继住锡。隐元禅师在此剃度出家并先后两次担任住持，前后时间长达

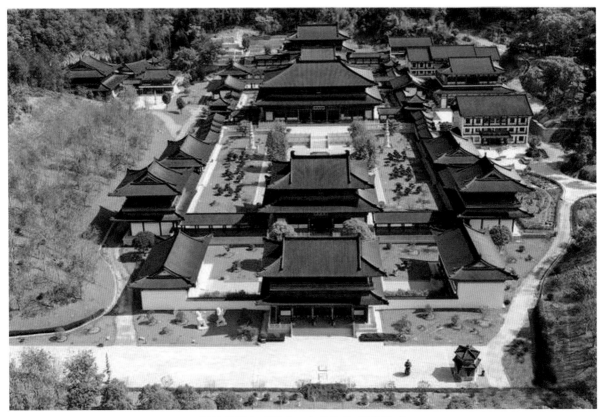

福清黄檗山万福寺。中新社发 谢贵明 摄

14年，使黄檗山万福寺成为东南著名禅林。

隐元禅师为临济宗第三十二世，一生通读三藏佛典，严持戒律，精研禅学，在诗学上有很深造诣，有《隐元禅师语录》《普照国师广录》《黄檗清规》等著作，所写诗词达5000多首。他经常云游参访，在佛教界声望日高，著作、诗集和盛名也传至日本。

日本长崎僧俗在德川幕府的许可下曾多次写信或派人诚邀礼请隐元禅师东渡弘法。在第四次诚邀下，隐元禅师在63岁之际，由郑成功派遣船只护送，于顺治十一年（1654）率领30余位僧俗从厦门启航，至日本长崎弘法。

中新社记者：隐元禅师东渡日本弘法有哪些成就？他为何能成为中日两国交流互鉴的文化符号？

定明法师：隐元禅师是继唐代鉴真大师东渡之后，为中日文化交流互鉴作出历史性贡献的又一杰出使者。

鉴真大师东渡，极大促进了唐代文化在日本的传播，日本人称鉴真大师为"天平之甍"，其成就代表日本天平时代文化的屋脊。

隐元禅师东渡后，曾先后住持长崎兴福寺、崇福寺、摄州普门寺，最后在德川幕府的挽留下于京都创建新寺院，取名"黄檗山万福寺"，以示不忘中华故土。新寺院依照家乡寺院的建构策划营造，建筑形制、雕刻装饰以及僧团生活均仿照明代禅寺风格式样，各殿堂的门楣和廊柱上皆有汉字匾额和对联。日本曾有诗人说：到了京都黄檗山，仿佛置身于中国，移步出山门，方发现身在日本。

隐元禅师把临济宗带到日本，将其发展为日本禅宗三大宗派之一的黄檗宗，对日本佛教

产生重大影响，被日本佛教尊奉为近代日本禅宗中兴祖师。

隐元禅师法脉绵延于日本。隐元禅师之后的近130年里，又有15位中国临济宗法系的禅师应邀担任过京都黄檗山万福寺的住持。百年间，黄檗宗派下的寺院多达1500余座，现存近500座。

此外，隐元禅师将中华优秀文化带到日本，对日本文化产生重要影响。比如，隐元禅师及其门下法子、法孙皆擅书画，隐元、木庵、即非三位禅师在日本文化界号称"黄檗三笔"，他们的书法被称为"黄檗书风"，对日本江户时期的书法界产生很大影响。

隐元禅师还把中国食品和日用品带到日本，如今在日本能吃到"隐元豆""隐元豆腐"，能看到"隐元帽子"等，还带去全新的烹饪方法"普茶料理"并传承至今。

隐元禅师和弟子们在日本传播书画艺术、诗词文赋、出版印刷、饮食文化、雕塑篆刻、医疗医药、建筑营造、农业种植、梵呗唱诵、黄檗仪轨等，据《黄檗东渡僧宝传》记载，黄檗东渡传法高僧有近80位，东渡人数之众，时间持续之长，空间跨度之广，传播文化种类之多世所少见，堪称中日文化交流互鉴的典范。

习近平主席在2015年5月出席中日友好交流大会时提到，隐元大师不仅传播了佛学经义，还带去了先进文化和科学技术，对日本江户时期经济社会发展产生了重要影响。

中新社记者：日本皇室为何定期对隐元法师进行册封？今年2月为其加赠封号"严统大师"，有何意义？

定明法师：隐元禅师与其创立的黄檗宗，可谓中日佛教交流的代表。1673年，隐元禅师在日本圆寂的前一日被册封为"大光普照国师"。此后，日本皇室每隔50年在隐元禅师忌日为其追加封号，他先后被册封为"佛慈广鉴国师""径山首出国师""觉性圆明国师"和

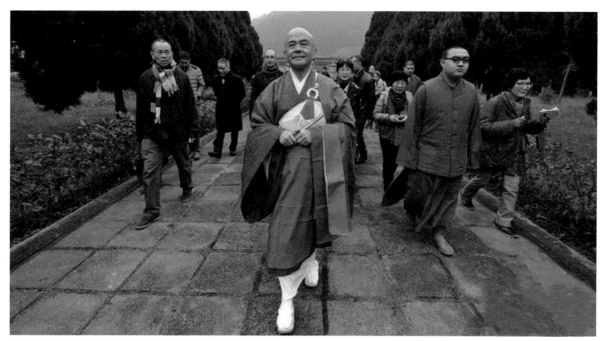

2016年1月，日本长崎兴福寺·长崎史谈会访问团在万福寺了解隐元禅师的身世以及他在传播黄檗文化方面所作的贡献。中新社记者 张斌 摄

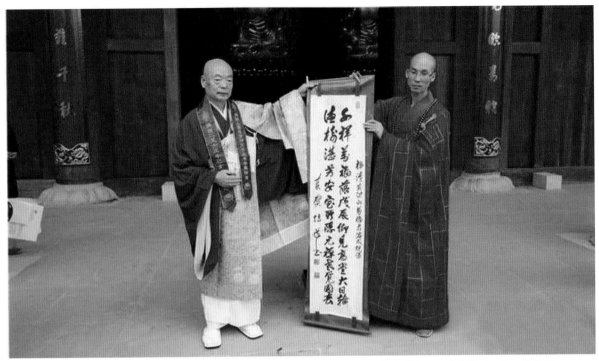

定明法师（右）与日本黄檗宗管长近藤博道（左）参加首届国际黄檗禅论坛。中新社发 受访者供图

"真空大师"。1972年中日邦交正常化，时值隐元禅师圆寂300年，他又被册封为"华光大师"。

隐元禅师门下法子、法孙也受到日本皇室册封。黄檗宗第五代住持法孙高泉性潡禅师得赐"大圆广慧国师"，后加谥"佛智常照国师"；日籍法子、法孙之中，龙溪禅师得赐"大宗正统禅师"，铁眼道光禅师加谥"宝藏国师"，铁牛道机禅师敕谥"大慈普应国师"。

为纪念隐元禅师圆寂350年，日本皇室于今年2月25日为其加赠封号"严统大师"。日本皇室对外国僧人赐国师称号非常少见，7次受敕封、加谥就更为罕见，体现了隐元禅师为两国文化交流作出的历史性贡献。

封号"严统大师"中的"严统"，出自隐元禅师的嗣法本师费隐通容编撰的禅宗史书《五灯严统》。"严统"意为"庄严法统"，指的是禅宗法脉的正统传承。隐元禅师东渡日本后，重新刊印《五灯严统》，作跋并赞费隐禅

师"自老人严正之后，开万世禅学正眼，为丛林千秋龟鉴，扩乎师承道统"，赞扬本师费隐通容禅师的功绩。

这次封号选择"严统"，表达出对隐元禅师功绩的肯定，将进一步促进中日民间的友好合作与交流互鉴。

中新社记者： 中日民间以"黄檗文化"为纽带的交流交往绵延至今。黄檗文化何以流芳海外？

定明法师： 日本著名禅宗史研究学者柳田圣山曾表示，"近世日本的社会发展，无论从哪一方面看，如果离开黄檗文化的影响，都无从解释。"

黄檗文化源远流长，蕴涵了"开放、包容、创新、友善、本真"等文化特质。

广义而言，黄檗文化在唐代中期由正干禅师开山肇始，发源于福清黄檗山，千年持续相承，以历代高僧和文人为代表人物，以佛教禅文化为内核，包含与儒学、闽学、海上丝绸之

路文化等相融合的丰富内容，是具有世界影响的综合性文化形态。

狭义而言，黄檗文化指的是以隐元禅师为代表的大量中国僧侣及侨民东渡日本，不仅传播佛学经义，还带去明代文化和科学技术，在日本发展并形成的黄檗文化。

黄檗文化已扎根于日本，在促进中日交流中扮演着重要角色。1972年以来，中日佛教界多次互访交流，相继成立黄檗文化促进会和举办黄檗文化国际论坛，促进文化交流。新冠疫情发生后，中日两国向对方捐赠抗疫物资，包装箱上贴有"山川异域，风月同天""东西互照、道义撑持"等字样，均与中日交流史上两位重要人物——鉴真大师、隐元禅师相关。

今年，为纪念隐元禅师圆寂350年，中国佛教协会、中国美术馆共同主办"黄檗文华润两邦——隐元及师友弟子的禅墨世界"书画展，重现黄檗文化辉煌。

福清黄檗山万福寺和京都黄檗山万福寺持续推动黄檗法脉的"东渡西来"和交流互鉴。5月，福建黄檗山万福寺和美国亚利桑那大学佛教研究中心联合举办的隐元禅师圆寂350周年系列纪念活动在美国开幕，这是第一次在亚洲以外举行隐元禅师的大型纪念活动，通过在线黄檗艺术书画展览、学术讲座、音乐演出和茶艺表演等方式，纪念隐元禅师和扩大黄檗文化的国际影响力。

此外，为更好传播黄檗文化，福清黄檗山万福寺成立了黄檗书院、黄檗学研究会和福建省黄檗禅文化研究院，组织海内外专家学者深化学术研究。目前收集到黄檗文化相关文献、文物700多种、1000多件，已出版多部相关著作及《黄檗学》杂志。

只有交流互鉴，文明才能充满生命力。作为福清黄檗山万福寺的方丈，提出创建"黄檗学"的构想，是希望从学科建设的角度研究、

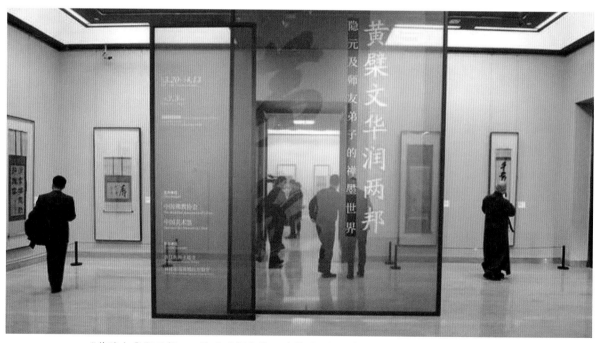

"黄檗文华润两邦——隐元及师友弟子的禅墨世界"书画展。中新社记者 田雨昊 摄

阐释、传承黄檗义化，推动中日民间多维度、多渠道交流，为两国文化互鉴、民心互通做出更多探索，也为"一带一路"倡议、福建21世纪海上丝绸之路核心区建设出一份力，以进一步促进文化交流，探寻世界文明交流模式和发展道路。

（杜燕）

定明法师。中新社记者 田雨昊 摄

受访者简介：

定明，临济宗第四十七世，现任职福建福清黄檗山万福寺方丈，创办黄檗书院、黄檗学研究会、福建省黄檗禅文化研究院。学术师承于中国社会科学院杨曾文教授，主要从事禅宗、禅学、中国佛教史、近现代佛教史、汉藏佛教交融史等领域研究。发表论文《太虚大师重建中国佛学与人间佛教》《隐元禅师与明清黄檗山》等12篇。曾任第十二届全国青联委员、北京市第十一届青联常委、北京市政府特邀建议人。曾参与2012年（香港）、2015年（无锡）、2018年（莆田）三届世界佛教论坛工作，参与北京佛教通史、中国汉传佛教思想建设、中国佛教讲经交流研讨会等多项国家重点项目与课题研究。

策划组织出版《北京佛教文献集成》《汉传佛教研究论丛》《人间佛教研究论丛》《人间佛教思想文库》《三时文库》等系列丛书。主编《国际黄檗禅文化研究丛书》《黄檗禅法藏》《国际禅文化研究丛书》系列丛书。

文明的坐标——
在黄檗文化展探寻流芳东瀛的中华文史传奇

（直播文字版）

中国新闻网　2022年7月6日

采访福建福清黄檗山万福寺方丈定明法师

林春茵： 中新网的网友大家好，我是中新社、中新网的记者林春茵，这里是"小新在直播"的现场。现在我和我的同事李南轩，正站在福建省福州市的西湖畔，这里是福建省美术馆。今天在这里有一个展览，是"纪念中日邦交正常化50周年黄檗文化展"。

400多年前，福建高僧隐元禅师东渡日本，开创了成为日本禅宗三大宗派之一的黄檗宗，对日本的佛教产生了重要影响。网友们一定会记得"山川异域，风月同天"，在武汉疫情的时候，带来的温暖。同样，今天的黄檗文化展，也是一场有温度的文化盛宴。福建福清黄檗山万福寺是日本黄檗宗的祖庭，也是隐元禅师东渡振锡之地。我们首先请黄檗山万福寺的方丈定明法师，跟我们中新网的网友讲一讲他眼里

的黄檗。

定明法师： 各位中新网的朋友，大家好。黄檗文化是一个有着千年历史传承的综合性文化，在中日两国文化交流互鉴中，发挥着重要作用。诚如 2015 年 5 月 23 日中日友好交流大会所讲，中日友好的根基在民间。而黄檗文化，正是中日两国民间交流的一个桥梁。自 1654 年隐元禅师应请东渡日本，创建京都新黄檗，开创黄檗宗以来，共有 16 位方丈来自中国，其中 13 位来自福建（福清 3 人，晋江 2 人，莆田 2 人，龙溪 2 人，长乐、连江、安溪各 1 人），4 位来自浙江（杭州 2 人，湖州、嘉兴各 1 人）。有近 80 位的高僧，被写入传法的传记里面，时间跨度达一个世纪之久。纵观黄檗文化的传播，东渡人数之多，时间持续之久，空间跨度之广，文化传播种类之多元，诚所罕见，这是两国民间交流互鉴的一个典范。黄檗文化源远流长，蕴含着开放、包容、本真和创新的文化内涵。

林春茵： 我们知道，黄檗山万福寺在福建福清，是不是在日本京都也有一个隐元禅师创建的黄檗山万福寺？

定明法师： 是的，隐元禅师的一生，两开黄檗，应化西东，1654 年应请东渡以后，在京都宇治太和山建寺，名之为京都黄檗山万福寺，称为"新黄檗"，福建福清的称为"古黄檗"。这两座黄檗山，在法脉上都同属于临济宗的传承。隐元禅师是临济正传第三十二世，他在日本创立新黄檗，以他为宗主，至今传承有近 60 多代的法脉。

采访福清市文化体育和旅游局杨锦嵩局长

林春茵： 相信通过这样的介绍，网友已经对隐元禅师东渡创建黄檗宗有了大体了解。遗憾的是，我们没法带各位网友到日本京都去感受万福寺"苔痕上阶绿，草色入帘青"的禅意，但我们可以跟着"小新"的镜头，走进黄檗文化展。这位是福清市文化体育和旅游局杨锦嵩局长，我们请杨局长给大家谈谈，作为黄檗文化的故乡，在研究和弘扬黄檗文化方面有哪些打算。

杨锦嵩： 各位网友，大家好。福清是世界黄檗文化的发祥地和临济宗的祖源，在黄檗文化传承和弘扬上，担当着责任和使命。在总体把握上：

一是要组织推进黄檗文化弘扬与研究，深入挖掘整理黄檗文化系列遗产，把黄檗山打造成承载黄檗文化的圣地和展示我国禅宗文化的重要平台；挖掘整理中日两国黄檗交流互鉴和法脉传承的重要资源，建构系列展示平台，使黄檗山成为对外文化交流的一个重要基地和研究中心。

二是全面开展黄檗文化国际交流。以黄檗文化为纽带，持续加强与日本教育、学术、宗教各界的交流接触，建立有效联络机制，形成共同推进黄檗文化建设的良好格局。组织常态化、具有影响力的黄檗文化交流系列活动，讲好黄檗故事，讲好中国故事，不断塑造和提升黄檗文化的国际影响力。

福建省黄檗禅文化研究院副院长白撞雨老师直播讲解

林春茵： 谢谢杨局。刚才杨局长给我们介绍了支持促进黄檗文化发展的总体安排，相信这样做下去，一定会充分展示黄檗文化历久弥新的时代价值。"花开两邦"的黄檗文化是如何"一脉传承"的？接下来我们将深度的探访，交给福建省黄檗禅文化研究院副院长白撞雨老师。6 月 30 日开幕式上，我们记者已经来探过一次展了，白老师那天的讲解，深深感染了我们在场的 100 多号人。当时就想说，我们一定要让中新网的网友来跟着白老师再走一遍展览。我们今天的直播，是跟日本多家媒体同步联合直播的，我们也希望海外的朋友们，能够

跟随"小新"的镜头,一同走近黄檗文化,探寻展板背后的故事。

白撞雨:中新网的各位网友,大家早上好。现在我们一起通过网络,来走进这次黄檗文化展。大家都知道,今年是中日邦交正常化50周年。但是,今天是一个特殊的日子,368年前的今天,隐元禅师经过海上14天的漂泊,到达长崎,就是今天早上登上了长崎岛。长崎地方称之为"初登宝地"。这次展览的第一件书法作品,只有两个字——"点雪"。它来自于宋代大慧宗杲禅师的一句偈颂:"好将一点红炉雪,散作人间照夜灯。"过去,黄檗文化是中日民间交流互鉴的桥梁和纽带;未来,黄檗文化会是两国人民继续谱写交流互鉴新篇章的一盏心灯。

林春茵:白老师,我知道福建在黄檗文化研究方面,设立了一些正规研究机构,您简单介绍一下这方面情况。

白撞雨:为加强在省级层面对黄檗文化研究的指导和统筹,去年,经福建省民宗厅批准,由福建福清黄檗山万福寺牵头,正式设立福建省黄檗禅文化研究院。经福清市人民政府有关部门批准,成立了统筹黄檗文化教育培训的黄檗书院、统筹黄檗学术研究的黄檗学研究会,正式创刊了《黄檗学特刊》。专门研究黄檗艺术的黄檗书画院,即将呼之欲出。目前,在福建已经形成了黄檗文化普及、黄檗学术与黄檗艺术研究融为一体的组织体系。

林春茵:白老师,刚才给大家介绍了第一幅字,接下来您给大家分享一下这次展览的第一幅画。

白撞雨:这次展览的第一幅画,叫《老僧补衲图》。作者是逸然性融禅师,正是由于逸然性融大和尚组织的四度礼请,隐元禅师才决定东渡到日本。去了之后,逸然性融大和尚让出自己的兴福寺住持之位。这种行为本身,就是一个禅门大德的大慈悲。和逸然性融大和尚

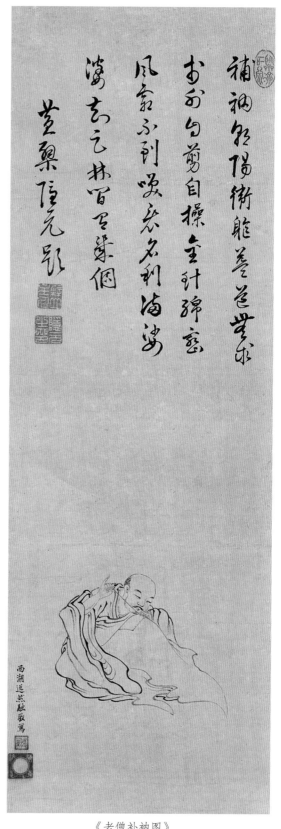

《老僧补衲图》。

一起邀请隐元禅师到日本的，还有海商、唐通事、地方贤达一共 13 个人。接下来这个板块，介绍的是隐元禅师的师父——费隐通容禅师的两幅书法。费隐通容禅师也是福清人，他先后住持过当时很多名山大伽蓝，比如浙江余杭的径山寺，浙江嘉兴的金粟寺，浙江宁波的天童山，包括我们福建的黄檗山万福寺，他最著名的著作就是《五灯严统》。

今年 2 月 25 日，日本令和天皇，第七次加谥隐元禅师，徽号为"严统大师"，其中就包含"庄严道统"的涵义。庄严道统，才能保证"正法传今古"，这就是费隐禅师的第二幅字。禅宗法脉的传承，离不开一代又一代的祖师，续起祖师灯，使禅文化的香火，一代一代延续。同时，又漂洋过海，走向东洋，走向世界。

接下来要给各位网友介绍的是"黄檗三笔"之即非如一禅师。既非如一禅师家世显赫，他的出身应该是所有黄檗僧侣中文化地位最高

的。他的祖上是理学巨擘林希逸，南宋的大儒。他是"公侯伯子男"里面的男爵——"福清开国男"，食邑三百户。最重要的是，林希逸有三部著作——《老子鬳斋口义》《庄子鬳斋口义》《列子鬳斋口义》。"口义"是什么意思？就是"白话"的意思。正是因为即非如一禅师到了日本，把他祖上的代表中国博大文化和思想内涵的三部著作传到了日本。以《列子鬳斋口义》为例，目前已知传世的有 20 多个版本，在日本的古本就达 7 个之多。

即非如一禅师除了在日本传播中华优秀文化和思想之外，他还是一个科学家。正如他的祖上林希逸写过工程营造著作《考工记解》一样，即非如一禅师在日本写了一部科普著作，名叫《如语》。在这部书中，他向读者发问并详细解答了天文地理等诸多问题：地由何而震？为什么地会震？潮汐如何形成？荔枝熟了为什么会红？青松为什么四季常青？海水为什么是咸的？等等，这些科学知识，经过即非如一禅师普及阐释，使日本读者提高了基本的科学素养。所以，即非如一禅师在对日传播中华思想文化和科学技术方面，功莫大焉。

林春茵：这简直就是一部黄檗版的《十万个为什么》。

白撞雨：林老师说得有道理，当我们的黄檗禅师，在弘法和弘扬中华文化之余，他们还为日本的信众，带去建筑营造、雕版印刷、书法绘画、篆刻雕塑、医疗医药、农业种植、茶道饮食等方面的知识技能，深刻影响了日本江户时期经济社会的发展进步。

林春茵：不少观众对赵朴初先生很熟悉，这是朴老的字吗？

白撞雨：这个条幅，是赵朴初先生 20 世纪 90 年代，为黄檗山万福寺的戒文法师所题。当时，戒文法师才 20 多岁，正在中国佛学院读书，赵朴初先生作为德高望重的佛教领袖，称一个年轻僧人为"禅师"，为什么？我觉得

是因为戒文法师来自黄檗宗的祖庭、来自临济祖源——福清黄檗山万福寺，朴老用"禅师"相称，应该是对祖庭的一种期许，希望戒文法师再续祖师之灯，成为禅门龙象，这幅题字，体现了朴老对戒文法师寄予的厚望。

林春茵：这三幅作品，下面为什么有机器。

白撞雨：这个地方是一个特殊的板块，这里是在黄檗文化形成过程中，作出了非常重要

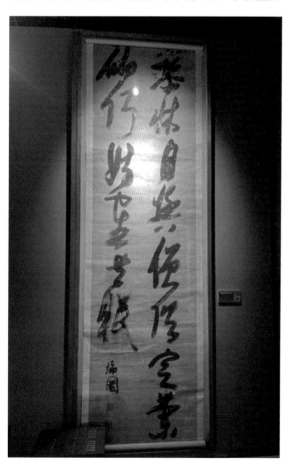

贡献的三位大学士。这一张是张瑞图，他是晋江人，建极殿大学士，他和隐元禅师有诗词唱和，并且他儿子张潜夫和隐元禅师、木庵禅师都有很深的交往，还为木庵禅师语录作序。

这第二张是黄道周，他是漳浦人，黄道周是南明的武英殿大学士兼吏部、兵部二部尚书，抗清失败后以身殉国。隐元禅师听到他殉国的消息后，一口气写了四首哀挽诗，因为难以压抑悲痛，又写了两首，一共写了六首诗。黄道周的事迹后来被乾隆皇帝看到之后，说黄道周"卒以身殉节，不愧一代完人"。写《徐霞客游记》的徐霞客说："至人惟一石斋，其字画为馆阁第一，文章为国朝第一，人品为海宇第一，其学问直接周、孔，为古今第一。"这就是隐元禅师所交往的士大夫，有着铮铮铁骨和彪炳千秋的人格。

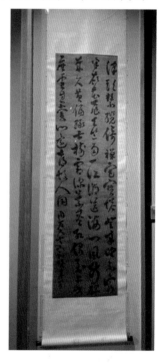

这第三张是叶向高作品。叶向高是东阁大学士，在黄檗山的发展史上，他是最大的檀越，不是之一，是第一。是叶向高为黄檗山请来了《永乐北藏》，黄檗得以弘基永固。是叶向高为黄檗山建了法堂和藏经阁，又是叶向高，写了很多黄檗的诗文，引来长达一个多世纪的唱和不断，使黄檗山成了文献名山，又是叶向高教育了他的儿子叶成学、孙子叶益蕃、重孙叶进晟，成为世代向善的黄檗檀越。叶向高一生，"从未向内阁私托一事，从未受人一钱，从未构陷一人"。隐元禅师东渡的时候，带着这三个人的书法，到了日本，也是带着对中华民族气节的

一种寄托，这也是黄檗书风的精神养分。

林春茵：据介绍隐元禅师是从厦门出港去的日本，是这样吗？

白撞雨：大家看到的这一幅字，是郑成功（款）的"雄文笔底寒星落，古剑床头夜雨鸣"。1654年的6月21日，由郑成功"拨船"，隐元禅师从当时的中左所，也就是今天的厦门，经过14天的海上漂泊，到达长崎港。经过多年、多地弘法，赢得了幕府、法皇的尊崇，更是有了庞大的信众基础，水到渠成，开山立派，创建了京都宇治黄檗山万福寺。

展柜里这部《黄檗清规》就是隐元禅师为黄檗宗的发展订立的规矩。这也是为什么我们今天能在黄檗文化的故乡，能看到这么多的黄檗禅僧墨迹，能看到体现他们思想的古籍，就是因为这个规矩影响了黄檗宗400年。我们也坚信，它还将会世世代代影响下去。

隐元禅师先后7次被日本天皇、法皇敕封、加谥为国师或大师。我给大家展示的这部著作，是日本80年前的一部古籍，清晰记载了日本黄檗宗和日本皇室350年的交往年表。这充分说明，黄檗禅文化，不仅深入到平常百姓之家，更是赢得了日本皇室的推崇。

林春茵：这里展示的字画，都是木庵禅师的。

白撞雨：是的，这个展区是木庵禅师板

块。隐元禅师走的时候，木庵禅师是万福寺的首座，当时他没有跟着去日本，他沿途去泉州、漳州、厦门打前站，最后把隐元禅师送走。后来他也到了日本，成为日本黄檗山第二代住持，住持时间达17年之久，成为黄檗宗中兴之祖。这里展示的就是木庵禅师到日本之后所形成的语录。难得的是，我要给大家展示一件难得的文书，是木庵禅师被天皇敕封为国师的全部文档。这次的敕封经过黄檗宗提请、涉及教部省、内阁、太政殿、全体参议员等多级审核，这里边有当时的左大臣岩仓具视，还有后来成为日本第一任首相的伊藤博文。

林春茵：隐元禅师先后被敕封几次？

白撞雨：隐元禅师4次被法皇敕封为国师，3次被天皇加谥为大师。1972年的时候，隐元禅师是被加谥为"华光大师"，有"中华之光"的涵义在里面。

这幅画为《红衣达摩图》，凝结着"黄檗三笔"隐元、木庵、即非三位祖师的墨迹。绘者是木庵禅师，隐元禅师和即非如一禅师作题记。黄檗禅僧的书法、绘画、诗文，不仅成为弘法的善巧，也使黄檗伽蓝气象有更多的山林气息、人文气息，正法的理念和精神，借由此都得到滋养。

林春茵：这次展出的不少作品，只有一行字，为什么不是对联呢？

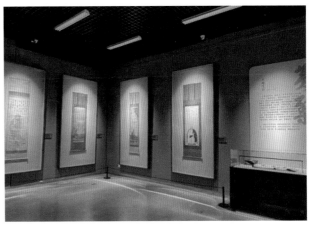

白撞雨：这是一个有趣的问题。大家看到的木庵禅师这个条幅，是"客来一杯茶"。为什么是一行书？有一种情况，当时日本黄檗宗在开创的时候，很多信众会做供养，这时候禅僧就会给他写一幅字做纪念。不过，这幅"客来一杯茶"，倒是很像一个茶挂。

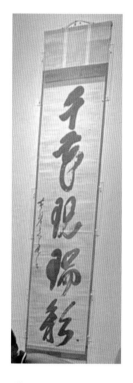

这个条幅是"千花现瑞彩"，这是什么意思？我手里这部书，记载着日本天皇和黄檗宗交往的历史，这是一部图文古籍，书名叫《瑞彩》，这张图是隐元禅师在世的时候，被日本法皇所敕封的"大光普照国师"徽号手迹的珂罗版。

柜台里还有几件重要的文物、文献，其中有一件文物是"延平郡王"木印，这是祭祀郑成功的祠堂所用。这封书信，是20世纪90年代，赵朴初先生关于黄檗山万福寺建设的批示。为什么赵朴老对这个有批示，因为他是福建黄檗山万福寺重建委员会的名誉主任。赵朴老批示说："要遵照传统，不要使用彩色油漆，不要雕梁画栋，朴素为好。"由此，我们可以看到赵朴老在黄檗山重建时的良苦用心。20世纪60年代，赵朴老曾去京都宇治黄檗山访问，他写了一首诗："普茶饭，倍情亲，一堂早课随钟磬。真是个万里香花结胜因，三百载一家心印。"赵朴老来到京都黄檗山，住下来，吃了普茶料理，上了一堂早课，这是朴老对中西两黄檗的加持，也体现了老一辈佛教领袖重视两国民间交流的情怀。

林春茵：今天我们走进福清的万福寺，可以看到非常恢弘的寺庙建筑群，但是风格依然是朴实厚重。

白撞雨：全是原木建设，用的都是菠萝格木材，整个的殿堂楼阁没有油漆，整个气势庄严恢宏，有大唐气象和丛林本色。在这里，在这样一个正法道场，大家会得到增益。

林春茵：独立性易禅师的书法，看上去别具一格。

白撞雨：这个板块，是独立性易禅师。独立性易禅师是从浙江东渡去的日本，他比隐元禅师早去了一年，到了日本之后，他听说隐元禅师也到了日本，就去拜访。通过交流，深受隐元禅师感召，最后皈依隐元禅师出家。独立性易禅师在国内的时候，书画造诣就很高，清内府《佩文斋书画谱》，有他的传记。他还是一个医学家，会治痘疹，也就是天花。他还是一个营造学者，他为日本建造锦带桥，提供了《西湖游览志》作参考。他在日本时期，还传播了篆刻艺术。

林春茵：这幅字是"乾坤容我嬾"，这个"嬾"看上去有点像"嫩"字？

白撞雨：这个"嬾"是"懒"的异体字。如果从字形上不恰当地说一句，这个字长得就像一个"小女孩耍赖"，就是"嬾"。但是，禅师在字幅中告诉我们的是，这样的"嬾"是可爱的，如果真成了竖心旁的"懒"，那就成了"成心要耍赖"，那就是真"懒"得不可救药了。当然，这好像也不是禅人要告诉我们的，

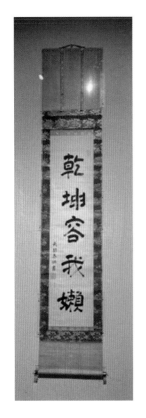

那么禅人要告诉我们什么呢？就是这句话之外的第二句话，那就是"名利任他忙"。这是元代石屋清珙禅师的偈颂："取舍与行藏，人生各有方。乾坤容我懒，名利使他忙。"

林春茵： 我真诚地建议，网友们可以把这幅字，好好拍一下定格，这实在是我们"摆烂躺平"的很好借口——乾坤容我懒。这个还可以做成一个文创。

白撞雨： 是，这幅字大家看完之后很欢喜。另外，字面之外的意义，又让大家很震撼，这就是禅僧通过笔墨传达禅法，无非是教给人慈悲，让您升起智慧。

这幅独立性易禅师的草书横幅，就是这次展览海报的底子用字。内容是："昨夜闲煨栗几颗，筠笼剩的已无多，今朝重拨炉心火，脱壳需防一爆那。"昨天夜里，我用火煨了几颗栗子，火炉上的小竹笼里，剩的已经没几个了。今天早上，我起床之后，又把炉心的火重新拨开了，把栗子重新烤了一下，您吃的时候要小心烫，剥壳的时候，小心"噗"的一声，不要吓着、烫着。这是一个大禅者，充满温度、充满温情地和大家在说法。这个偈子是有名字的，叫《晨炉续火》。

林春茵： 这个手稿看起来很有沧桑的味道。

白撞雨： 是的，我刚才说了，独立性易禅师他还是医学家，他传播了天花的治疗术到日本。这部书就是独立性易禅师传到日本的《治痘疹术》，"池田正直"是独立禅师的医学弟子，这个"池田瑞仙"是池田正直的玄孙，他后来成为日本幕府将军的治痘御医。

林春茵： 一个禅师，告诉我们一个晨起烧栗子的故事，我感觉活灵活现，栩栩如生。

白撞雨： 没错，大智慧都是接地气的。所有的先进文化都是能够落地的，所有的先进的东西都是有温度的，所有的先进的东西都是贴近百姓的，这就是一个文化所具备的生命力。生命力的根脉在哪里？在民间，中日友好的根基在哪里？在民间。

林春茵： 这里展示的，都是高泉禅师的著作吗？

白撞雨： 是的，高泉禅师是隐元禅师的法孙，在隐元禅师东渡的时候，他并没有随着去。隐元禅师东渡7年之后，在日本做70寿诞的时候，高泉禅师从国内去了。高泉禅师这次去留在了日本，后来成为京都黄檗山的住持。他在日本弘法的时候，被请到幕府的将军府和天皇的皇宫两处说法。法皇敕封了他两个徽号，一个是"大圆广慧国师"，一个是"佛智常照国师"。法皇把"智"和"慧"都给了他。在黄檗僧团里，有一句话叫"诗南源文高泉"。要是说写诗，就是南源性派，作文章，最好的是高泉性潡，从法皇对他的封号里，显出了他的智慧双具足。

林春茵： 这样一个大字，几行小字的书法，是什么风格？

白撞雨： 这种风格，我听说是叫"一字关"。比如，这一个大的"松"字，后面递进演绎为"老僧不记年多少，鳞甲如今化作龙"。老僧我不知道我多大岁数了，但是我的鳞甲画出来就像龙的鳞片一样了，这是说松树，又好像是在叙说"无常"。

林春茵： 有人问这三幅作品的装帧方式，特别像日本装帧。

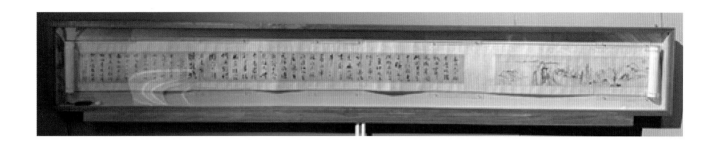

白撞雨： 这种日本的装裱方式，也叫"和裱"。实际上说，这种装裱方式最早来自于唐朝，到了北宋南宋时期，逐渐成形，又加入了日本的元素。这里飘下来两根袋子，这两根带子是干什么用的？这两根带子他有一个名字叫"惊燕"，燕，就是"旧时王谢堂前燕，飞入寻常百姓家"的小燕子。现在我们都住楼房，原来是平房，大门敞开，小燕子就飞到屋子里去做窝，小燕会用嘴去叼泥，叼完泥有可能落在我们这幅画上。另外，小燕它会有便便，加了这么两个布条，风一吹，小燕子就不会在这上面落脚了。如今，这两条带子没用了，但和裱把它保留了下来，其实这是很中国的东西，日本把它传承到现在，倒成了日式装裱的特点，也是蛮有意思的。

林春茵： 惊燕，很有诗意的名字。

白撞雨： 庄子讲过，用无用之用，最有用的是什么？用无用之用。所以，从这两根带子里，我们也有启发。装裱里每一个点点滴滴，每一个色彩，每一个线条，到每一幅画，大家所看到的意思，他所传递的意思是不同的。

林春茵： 这仨字"破沙盆"是啥意思？

白撞雨： 这是一个禅门公案，来自临济的一个大禅师——十三世密庵咸杰禅师，密庵咸杰禅师也是福清人。当时他师父问他，什么是正法眼？他说"破沙盆"。沙盆就没有多少用途，破沙盆就更没有用途了。这是师徒之间的禅机。密庵咸杰禅师的造诣非常大，他的第四世法孙叫南浦绍明，给日本带去了抹茶道，带去了浙江径山的"径山茶宴"，被称为"日本

茶道的先驱"。他的第九世孙，我们大家都知道是谁，连小朋友都知道，就是日本的"聪明的一休"——一休宗纯。我们看日剧、看动画片的时候，为那些具象所高兴，但根子在哪里？根子有很多，很大程度上，这个文化之根的基因，是在中华文化里。

林春茵： 白老师讲到了一休哥，让我们瞬间又觉得黄檗文化离我们更近了一点。

白撞雨： 您说到这里，其实最早的黄檗文化，应该在唐朝就渗透到了中华文化里头。黄檗希运禅师的"不经一番寒彻骨，怎得梅花扑鼻香"，可不是琼瑶《一剪梅》里的，这是黄檗希运禅师的《上堂开示颂》。还有，庞蕴居士说过"好事不如无事"。说起源头，也与黄檗禅师有关，南宋福州知府叶梦得为黄檗寺请来过一个住持，照堂了一禅师。照堂了一禅师有一首诗叫"春有百花夏有热，秋有凉风冬有雪，若无一事在心头，便是人间好时节"。这首偈子，是按照春夏秋冬说的，100年后被别人学去，改为"春有百花秋有月，夏有凉风冬有雪"，把四季的顺序给打乱了。

林春茵： 这里介绍的东皋心越禅师是从杭州东渡的吗？

白撞雨： 是的。东皋心越禅师是浙江金华人，他是从杭州永福寺渡日的。东皋心越禅师中兴了日本曹洞宗，他还是日本的琴学之祖，他给日本传去了唐琴。另外刚才我介绍过，独立性易禅师给日本带去了篆刻，他和东皋心越禅师两人，都是日本的篆刻之父。

林春茵： 这幅画题名《雪梅小禽图》，写

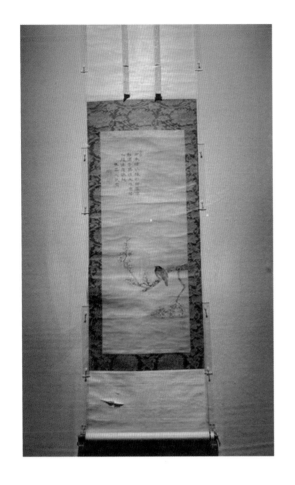

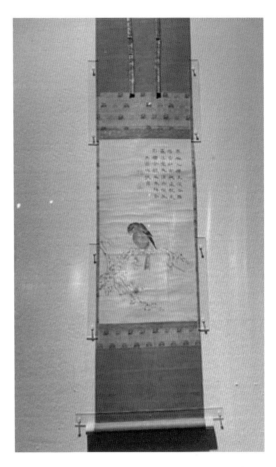

的是小禽，但看着特像一个麻雀。

白撞雨：看完这幅画，我想起苏东坡的"拣尽寒枝不肯栖，寂寞沙洲冷"，一只胖胖的小鸟，一枝雪天里瘦瘦的梅花，禅人想传递给我们是一个什么样的画意？

有人说，禅宗与东坡，最慰凡人心。"寂寞沙洲冷"是流行歌曲，但我觉得，有时候流行的也可能是经典的。我们的唐诗宋词，很经典。苏东坡在黄州所写的"缺月挂疏桐，漏断人初静。谁见幽人独往来，缥缈孤鸿影。惊起却回头，有恨无人省，拣尽寒枝不肯栖，寂寞沙洲冷"，啥时候读来，都能有共鸣。

林春茵：这一幅画签写的是"画雀图"，但画里明明是一个鹦鹉。

白撞雨：这幅画，画的是落在一个梅花虬枝之上的鹦鹉。两幅画，这一幅写的是雀，但画的是鹦鹉。那幅写的是禽，但却是画了一只麻雀。这就是"名"和"实"，禅师也许在告诉我们："不要着相"。

林春茵：这个达摩祖师为什么拿着一只鞋？

白撞雨：这是一个传说。传说达摩祖师将衣钵法器传给二祖慧可之后，便离开少林去了洛阳龙门千圣寺，并于东魏天平三年端坐而逝。达摩圆寂后，他的尸体按照佛教礼仪装殓入棺，葬在熊耳山，在河南的定林寺为他建造了一个墓塔，以作纪念。

然而使臣宋云出使西域许久未归，对达摩圆寂的事一无所知。达摩圆寂后两年，宋云从西域返回途经葱岭时，看见达摩一手拄着锡杖，一手掂着一只鞋子，身穿僧衣，赤着双脚，由东往西而来。宋云问道："大师，你去哪？"

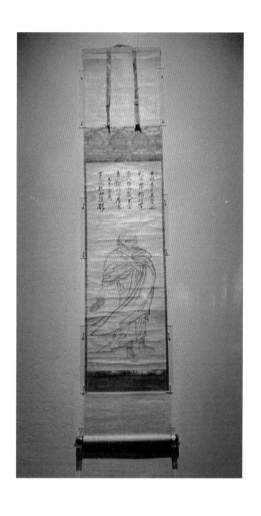

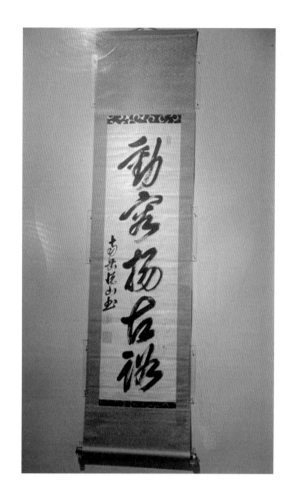

达摩说："我往西天去，你回京后，莫说见到我，免得招祸。"宋云以为是戏言，交旨时说他遇见了拿一只鞋的达摩。东魏帝说他欺君，后开棺验证，只见棺中只剩一只鞋子。这幅画就是这么一个故事。

林春茵：这是最后一幅字了。

白撞雨：是的。这是日本黄檗山第七任住持，悦山道宗禅师的"动容扬古路"。过去，一代又一代黄檗禅师蹈海东瀛，他们为了什么？他们成了中华文化的传播使者，他们促进了正法的弘扬。不管什么样的路，陆上的丝绸之路，还是海上的丝绸之路，都需要走，都需要迈开双腿。中日世代友好之路，中日两国民间交流互鉴之路，更需要走，不能停，停下来

什么都没有。而且要世世代代走下去，要坚定信心，充满自信地走下去，只要迈开腿，只要走下去，这一条大道就会越走越远，越走越宽。

谢谢中新网各位网友，感谢你们今天的网上黄檗游。

林春茵：谢谢白老师。其实，我们今天的直播，没有预想到会有这么多的观众，谢谢大家一直配合我们走完了展览的路线。是的，大家都觉得今天走得非常精彩。刚才，白老师给我们讲了最精彩的一个收尾，中日友好与民间交流互鉴，要一直在路上，要一直走下去，欢迎大家走进"小新在直播"，走进黄檗文化。

今天的直播就到这里，感谢您的一路陪伴，谢谢大家。

黄檗明月 禅心一片
——隐元禅师与中日黄檗文化

《福建日报》 2022 年 7 月 14 日

由省文旅厅、省外办和福州市共同主办的"一脉传承 花开两邦"——纪念中日邦交正常化 50 周年黄檗文化展，近日正在省美术馆展出，每天都吸引许多市民前往观展。

清顺治十一年（1654），福清人隐元隆琦禅师携弟子东渡日本传播佛学经义，带去中国的先进文化和科学技术，在中日民间交往史中写下浓墨重彩的一笔。

闽日两座黄檗山的因缘

唐天宝十二年（753），鉴真和尚以 66 岁高龄东渡日本弘法，创立律宗。900 年后，福清黄檗山万福寺高僧隐元禅师，又以 63 岁高龄东渡传禅，创立黄檗宗。隐元禅师在日本弘法 20 年，以他为核心的黄檗禅师和黄檗外护将建筑、雕塑、绘画、书法、印刷、音乐、武术和医药等领域的文化和科学技术传入日本。两次东渡，泽流后世。

隐元名隆琦，明万历二十年（1592）生于福清县灵得里东林（今福清市上迳镇东林村）。明崇祯六年（1633）十月，费隐通容禅师（1593—1661）任黄檗山住持，隐元禅师任"西堂"。明崇祯十年（1637）一月一日，隐元禅师接受众请，为黄檗山住持。他在任职期间，倾力于伽蓝的重建，使黄檗山成为规模宏大的十方丛林。

清顺治十一年（1654）五月十日，隐元禅师从黄檗山出发前往厦门。郑成功听说隐元东渡弘法，出资相助。当年六月二十一日，郑成功的军船（当时叫"国姓爷船"）从厦门出发，隐元禅师等三十人即乘此船东渡，于七月五日晚安抵长崎，受到日本官员及僧俗大众盛大欢迎。第二天，隐元禅师就在东明山兴福寺开堂演法，僧俗男女顶礼膜拜，络绎不绝，极一时之盛。

日本万治元年（1658）十一月一日，隐元禅师在江户城觐见日本幕府家纲将军。次年五月八日，以德川第四代将军家纲为檀越，以隐

展览现场。

元禅师为开山祖的新黄檗山寺院正式建成，并命名为黄檗山万福寺，以慰隐元禅师报国怀乡之意。寺内各项规章制度与唐制一样，诵经说法、撰文立说，全部采用汉语。从此，隐元禅师及其弟子就以日本黄檗山万福寺为大本营，向日本各地弘法传禅。该寺的创立，标志着日本黄檗宗这一新宗派的创立。作为日本江户时期影响力较大的佛教宗派之一，黄檗宗逐渐渗透至社会的方方面面。此后，在中日禅僧中即以福建的祖寺称为"古黄檗"，日本的新寺称为"新黄檗"。

日本黄檗宗自创宗以来历时 300 多年，宗风鼎盛，门徒众多，曾在各地建寺 1000 多所，目前属于黄檗宗的寺院还有 500 多所。中日两国佛教徒之间的法情友谊，源远流长。

流芳东瀛的中华文化之光

作为日本黄檗宗的祖庭，福清黄檗山万福寺是隐元禅师东渡振锡之地。"黄檗文化是一个有着千年历史传承的综合性文化，在中日两国文化交流互鉴中发挥着重要作用，可以说是中日两国民间交流的一个桥梁。"福清黄檗山万福寺方丈定明法师日前告诉记者，自 1654 年隐元禅师应请东渡日本开创黄檗宗以来，共有 16 任方丈从福清黄檗山跨洋过海，赴京都黄檗山任住持。此外，还有近 80 位高僧，被写入传法的传记中。

"纵观黄檗文化的传播，东渡人数之多，时间持续之久，空间跨度之广，文化传播种类之多元，诚所罕见，这是两国民间交流互鉴的一个典范。"定明法师说。

为加强对黄檗文化研究的指导，2021 年由福清黄檗山万福寺发起，经福建省民族与宗教事务厅同意，福建省民政厅批准设立福建省黄檗禅文化研究院。经福清市人民政府有关部门批准，当地成立了统筹黄檗文化教育培训的黄檗书院、统筹黄檗学术研究的黄檗学研究

会，正式创刊了《黄檗学特刊》。专门研究黄檗艺术的黄檗书画院也在筹建中。目前，省内

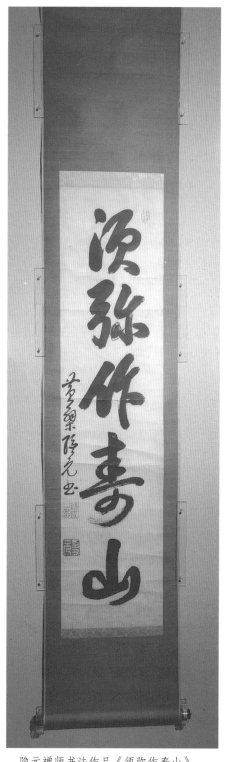

隐元禅师书法作品《须弥作寿山》。

白撞雨在悦山道宗禅师书法作品《动容扬古路》前讲解。

已形成了黄檗文化普及、黄檗学术与黄檗艺术研究融为一体的文化研究体系。

走进省美术馆，迎面而来的是逸然性融禅师的《老僧补衲图》。福建省黄檗禅文化研究院副院长白撞雨告诉记者，正是这位禅师四度礼请，隐元禅师才决定东渡日本。"他赴日之后，逸然性融大和尚让出自己的兴福寺住持之位。这种行为本身，就是一个禅门大德的大慈悲。"

展览中，隐元的师父费隐通容禅师的两幅书法作品也很引人注目。费隐通容禅师也是福清人，他先后住持过很多名山大伽蓝，最著名的著作是《五灯严统》。白撞雨介绍说，今年2月25日，日本皇室第七次加谥隐元禅师，徽号为"严统大师"，其中就包含"庄严道统"的含义。庄严道统，才能保证"正法传今古"，这就是费隐禅师的第二幅字。

禅宗法脉的传承，离不开一代又一代的祖师，续起祖师灯，使禅文化的香火代代延续。

"隐元禅师与其创立的黄檗宗，可谓中日佛教交流的代表。1673年，隐元禅师在日本圆寂的前一日被册封为'大光普照国师'。此后，日本皇室每隔50年在隐元禅师忌日为其追加封号。"定明法师告诉记者，日本皇室对外国僧人赐国师称号非常少见，7次受敕封、加谥就更为罕见，体现了隐元禅师为两国文化交流作出的历史性贡献。

黄檗文化促进中日民间交流

在弘法的同时，隐元禅师将中华优秀文化带到日本，对日本文化也产生重要影响。比如，隐元禅师及其门下法子、法孙皆擅书画，隐元、木庵、即非三位禅师在日本文化界号称"黄檗三笔"，他们的书法被称为"黄檗书风"。本次展览有一幅《红衣达摩图》，就是"黄檗三笔"的墨迹。白撞雨介绍，黄檗禅僧的书法、绘画、诗文，不仅成为弘法的善巧，也使黄檗伽蓝气象有更多的人文气息，这些对日本江户时期的文化界都产生了很大影响。

"即非禅师还是一位了不起的科学家。正如他的祖上林希逸写过工程营造著作《考工记解》一样，即非禅师在日本也写了一部科普著作《如语》。书中，他向读者发问并详细解答了天文地理等诸多问题：为什么地会震？潮汐如何形成？荔枝熟了为什么会红？青松为什么四季常青？海水为什么是咸的？……不一而足。传播阐释科学知识，即非禅师功莫大焉。"白撞雨说。

根据史料记载，隐元禅师东渡，还把中国食品和日用品带到日本，比如当时的烹饪方法"普茶料理"就在日本传承至今。如今在日本，能吃到"隐元豆""隐元豆腐"，看到人们戴着"隐元帽子"。弘法之余，隐元禅师和弟子们还为日本信众带去建筑营造、雕版印刷、篆刻雕塑、医疗医药、农业种植、茶道饮食等方面的知识技能，深刻影响了日本江户时期的经济社会。

"今年是中日邦交正常化50周年。这次展览压轴的一幅书法作品，是日本黄檗宗第七任住持悦山道宗禅师所作的《动容扬古路》。"白撞雨说，"过去，一代又一代黄檗禅师蹈海东瀛，使黄檗文化成为中日民间交流互鉴的桥梁和纽带。中日世代友好之路需要我们世世代代、充满自信地走下去，黄檗文化未来必将成为两国人民交流新篇章里的一盏心灯。"

（郭斌）

开山过海非常业
——隐元禅师与中日文化交流

定明

《中华读书报》2022 年 06 月 01 日

一

2015 年 5 月 23 日，中国国家主席习近平在人民大会堂出席中日友好交流大会并发表重要讲话："我在福建省工作时，就知道 17 世纪中国名僧隐元大师东渡日本的故事。在日本期间，隐元大师不仅传播了佛学经义，还带去了先进文化和科学技术，对日本江户时期经济社会发展产生了重要影响。"这高度概括了黄檗文化的具体内涵，着重评价了隐元禅师在中日两国文化交往中的历史贡献。

隐元禅师是明末清初高僧，为临济宗第三十二世，东渡前中兴福建古黄檗，东渡后创建京都新黄檗，被日本法皇尊奉为国师，赞颂其为"断际后身，法嘱王臣"，使日本已灭三百年的临济宗灯再度燃起。隐元禅师是中日两国佛教所共

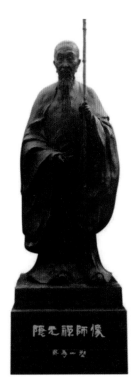

《隐元禅师像》（吴为山塑）。

尊的祖师，是中日两国人民所崇敬的高僧，为中日文化交流互鉴作出了历史性贡献。以隐元禅师为代表的黄檗禅僧东渡人数之众、时间持续之久，空间跨度之广，文化传播种类之多，

福清黄檗山万福寺。

宇治黄檗山万福寺。

影响之深远，堪称东亚文化乃至亚洲文化交流史上的一座丰碑。

1992年，赵朴初先生于隐元禅师诞辰400周年之际，撰有"四百年来沧海换，宗风不改隐元师；开山过海非常业，立德传灯无尽年"的献词，来赞誉隐元禅师东渡传法伟业。

2023年是隐元禅师圆寂350周年，为表纪念，日本皇室于2022年2月25日，第七次加谥隐元禅师为"严统大师"。2022年3月21日，经有关部委批准，"黄檗文华润两邦"主题大展在北京举行。从2022年5月3日开始，中国福建黄檗山万福寺与美国亚利桑那大学佛教研究中心联合举办黄檗文化系列讲座，以及黄檗文化线上展、黄檗音乐会等为期一年的主题活动。在此重要时间节点，中日美三国相关机构从不同层面纪念隐元禅师，重温历史，为文化交流互鉴和民心相通提供了参照意义。

二

隐元禅师（1592—1673），出生于福清林氏，字曾昺，号子房。29岁出家于黄檗山，46岁应请担任黄檗山住持，63岁应请东渡日本传法。隐元禅师生活于明末清初，晚明万历时期社会文化具有复兴发展之势，佛教在晚明万历朝也得以迅速发展。晚明莲池、紫柏、憨山三大士等人纷纷前往帝京传法。与此同时，隐元禅师剃派的师祖中天正圆禅师（1542—1610），为复兴福清黄檗山万福寺，于万历二十九年（1601）北上帝京，请求朝廷御赐《大藏经》，以作镇山之宝，驻京请藏八年未成，赍志以殁。之后，其徒孙鉴源兴寿、镜源兴慈继承遗志，继续入京请藏六载。万历四十二年（1614），得福清籍内阁首辅叶向高（1559—1627）的襄助，明神宗为超度其母颁赐《永乐北藏》于黄檗山，并赐寺额名"万福禅寺"。明神宗的赐藏、赐寺额和敕赐诏书等，使得黄檗山万福禅寺具有国家"祝圣道场"的

性质和祈福祝祷的职能。而密云、费隐、隐元三位禅师相继住持黄檗，特别是隐元禅师前后两任黄檗山住持，时间达14年之久，其接续努力使黄檗山成为东南重要禅林。

隐元禅师出家后为了复兴黄檗，承担起北上募化的责任，行至浙江，闻京都有战事，便在浙江跟随密云禅师、费隐禅师等参禅，在各大丛林学教，开始他长达17年的参学、磨砺过程。崇祯十年至十七年（1637—1644），隐元禅师初任黄檗山的住持；1644年甲申事变，明清易代，隐元禅师悲痛不已，辞去住持之位，分别于浙江福严寺、福建长乐龙泉寺担任住持；顺治三年至十一年（1646—1654），应大众之请，隐元禅师再任黄檗法席。隐元禅师住持黄檗期间，正值明末清初政权跌宕、社会变革的动荡时期。这期间，他对黄檗道场进行了扩建，规模空前；收复寺田，购置田产，普惠僧俗两界；重修寺志，建立黄檗禅师传法源流和丛林制度，禁止"分房列户"，构建丛林的凝聚力。对内，隐元禅师重构黄檗宗风，培养人才，注重戒律，因材施教，提倡禅教一致、禅净并行。对外，隐元禅师与明末清初的士大夫诗词唱和；同情晚明遗民和南明时期的志士；组织僧俗埋葬死于战火的老百姓，举行长达两月余的超荐水陆法会。因此，隐元禅师在佛门和社会两界享有崇高的地位和影响力。黄檗山在隐元禅师住持期间，住众达一千多人，黄檗达到鼎盛阶段，成为南方禅林的重镇。

此外，隐元禅师还留有《隐元禅师语录》《普照国师广录》《黄檗清规》等诸多经典，声名远播海外，著作东传扶桑。

三

隐元禅师东渡时，正值德川幕府第四代将军德川家纲在位时期，德川家纲将其父德川家光的"武断政治"改为"文治政治"，并且有意从中国吸收先进文化。在此之前，德川幕府

为推动社会治理和发展，颁发《禁中并公家诸法度》《檀家制度》《本末制度》以治理佛教。《檀家制度》确定了寺院与信徒关系，规定每个国民都要被纳入寺院组织，寺院负责民众的户籍管理核实，以禁止天主教在日本的蔓延。这样寺院就逐渐转变为替幕府管理民众的地方政权机构，僧人异化为官吏的角色，佛教染上权力，丧失了神圣性。《本末制度》则规定所有寺院必须编入特定的宗派，且确定了本山和末寺的隶属关系。这导致本山权力过于集中，进而导致日本佛教界戒律松弛、安于现状而无法开拓发展。再加上幕府施行闭关锁国政策，日僧无法前往中国学法，只能通过长崎——这一唯一开放的港口了解中国佛教的消息。

当时的长崎只对荷兰和中国开放，在明末清初时期，明清社会大变革，许多晚明的遗民纷纷离开故国，前往长崎从事商贸和定居生活，并在长崎修建寺院。如主要来自江苏南京的华侨于1623年建成兴福寺，又称南京寺；福建漳州、泉州华侨于1628年建成福济寺，俗称为漳州寺；1629年来自福建福州区域的华侨修建崇福寺，俗称福州寺——此三寺被称为长崎三大唐寺，从中国礼请僧人前往住持，寺院成为遗民和华侨在长崎的信仰中心，随着隐元禅师东渡传法，长崎三大唐寺也成为黄檗宗的传法道场。

隐元禅师住持福建黄檗山时，黄檗宗风闻名遐迩，四海之众皈护，门下龙象云集，禅风盛于江南，著作语录远传扶桑。长崎华侨海商和佛教界经长崎奉行许可后，多次联名邀请隐元禅师东渡，隐元禅师终于在第四次礼请之后，于1654年带领30余名弟子东渡，从厦门港由郑成功派船护送至长崎。

隐元禅师到长崎入住兴福寺，开始他在日本的传法生涯。由于隐元禅师的人格、学问和他所带去的临济宗禅法及明代先进文化受到日本社会的普遍赞誉，长崎奉行甲斐庄正述、黑川正直（两人是德川幕府的重臣，长崎的最高长官）请隐元禅师在兴福寺和崇福寺说法，并皈依护持。日本佛教曹洞宗、临济宗的僧侣也纷纷前往参学问法，在日本引起轰动。一年后，临济宗妙心寺住持龙溪等人仰慕隐元禅师，商议礼请其住持妙心寺未遂，后请住持摄州普门寺。摄州接近京都，京都是江户时期的文化和宗教中心，隐元禅师到达普门寺后，也逐步影响到幕府的上层。

在摄州普门寺期间，隐元禅师被软禁了近一年时间——不许外出，每天来访人员有人数限制，同时还需通报获得许可。但前京都所司代即京都最高长官板仓重宗、幕府老中酒井忠胜将军在问法过程中，深被隐元禅师的传道精神所感化，皈依佛门并护持、推动禅师在日本的传法。

由于隐元禅师东渡传法三年时间已至，福建黄檗山僧俗大众纷纷书函促请其回国，长崎奉行担心这些家书会坚定禅师回国之念而扣押了来信。同时，酒井忠胜和龙溪等人为挽留隐元禅师在日本传法，向幕府游说，得到幕府将军德川家纲召见，幕府最终决定挽留隐元禅师留日传法，并赐土地建寺。

直到此时，长崎奉行才把来自中国的书信交给了禅师。

隐元禅师虽然滞留日本，但不忘故国祖山，他在京都修建的寺院也叫黄檗山万福寺，又称为新黄檗，他任开山住持，三年后由弟子木庵禅师继任。幕府还专门赐给寺院田产，每任住持人选必须通过幕府将军的许可和任命，幕府成为黄檗山最有力的政治外护。日本后水尾天皇也曾多次通过龙溪向隐元禅师请问禅法，与隐元、木庵、高泉禅师等人有着密切的交往，多次向黄檗山颁赐物品和供养支持。隐元禅师生前被日本皇室敕封为"大光普照国师"，他圆寂后，日本皇室每50年为他加谥封号，至今有四个国师号、三个大师号。隐元

禅师门下人才济济，黄檗山续任住持，如木庵禅师、慧琳禅师、高泉禅师、千呆禅师等人皆儒佛会通，在诗文、书画方面均有很高的造诣，与幕府和皇室关系和谐密切。

隐元禅师所传承的临济黄檗派，在日本后来被尊称为黄檗宗，与临济宗、曹洞宗一同成为日本禅宗的三大宗派。由于得到幕府、皇室和大名、老中等幕府要臣、地方大员等社会精英的护持，黄檗宗发展迅速，在日本社会获得了巨大影响力，曹洞宗、临济宗等其他宗派僧俗也纷纷皈投黄檗宗。

隐元禅师所编撰的《黄檗清规》和《传戒法仪》，对日本佛教，特别是曹洞宗和临济宗产生了全面的影响，日本佛教界纷纷仿照《黄檗清规》《传戒法仪》，编写本宗的清规和传戒方法。由于隐元禅师把中国明代禅宗的修行方法、传戒制度和丛林清规传至日本，深深地激发了日本佛教界自我革新的动力，彻底改变了其丛林生活方式，对停滞不前的日本佛教的再一次兴盛作出重大的贡献，因此日本佛教界共同尊奉隐元禅师为日本禅宗中兴之祖。从那以后，隐元禅师所提倡的临济正宗传法观念，一直到今天仍为日本佛教界所遵循。

根据《黄檗清规》的精神，自隐元禅师东渡开创京都新黄檗开始，共有16位古黄檗禅师应邀担任新黄檗住持，时间长达近130年之久；被写入《黄檗东渡僧宝传》的著名东渡传法者近80位，百年间新建寺院达1500多座；根据《黄檗宗鉴录》记载，黄檗宗在日本的嗣法禅师共有4648位。他们带去的先进文化、科学技术和佛学经义，对日本江户时期的经济和社会发展产生了重要影响，为亚洲文明交流作出了卓越贡献。

四

隐元禅师是中日交流的一个重要文化符号，以隐元禅师为核心的黄檗禅师、黄檗外护团体的弘法实践，在江户时代形成了具有文化形态的黄檗文化现象，影响到日本整体社会文明发展的深层结构。日本著名学者柳田圣山于1992年隐元禅师诞辰400周年时说："近世日本的社会发展，不论从哪个方面，如果离开黄檗文化的影响，都无从解释。"同时，柳田圣山还立足于亚洲文化的大局，呼吁日本社会要认清："因明治以后的急剧西欧化，而不断衰退的灵性亚洲，应该开始本质的反省了。我们必须站在这个高度，来认识隐元禅师诞辰四百年这个时间点的意义。"

对江户时期的日本来说，隐元禅师及其弟子们不仅带去了佛教，还带去了先进文化和科学技术。隐元禅师不仅是位佛教人士，同时还是位著名的诗人，与江户时期的皇室、幕府要员等均有诗词唱和往来。隐元禅师和嗣法弟子木庵、即非师徒三人是黄檗宗的三大宗师，由于三人都擅长诗文、书法，他们的书法在日本文化界被称为"黄檗三笔"，其"浓墨飞白，万里一条铁"的独特书风，被日本文化界尊为"黄檗书样"。隐元禅师一生撰诗五千多首，著名的有《三籁集》《禅域歌》《云涛集》《松隐集》，木庵禅师有《鹤翁集》。黄檗禅僧能诗善赋，在黄檗法派中有"诗南源，文高泉"之称，南源性派是隐元禅师的侍者，著有《芝林集》《藏林集》等。黄檗门下还培养出汉文、汉诗造诣深的日籍弟子，如月潭道澄、百拙元养、大潮元皓等，直接影响了日本一批汉学家、文学家和思想家，对日本后来的文学创作、思想和民族精神的提升都有不可磨灭的作用。

根据日本出版的《隐元冠字考》《黄檗冠字考》，有数十种家具、物品以隐元、黄檗冠名，可以说，隐元及其弟子为江户时期的日本带去了明代生活方式和生活美学。根据文献记载，隐元禅师还带去了福建的竹笋、西瓜、芝麻、莲藕、四季豆等的种子，在日本种植并逐渐普及开来。隐元禅师还把中国卤水制豆腐法

传入日本，所以在日本，豆腐也被称为"隐元豆腐"。他还带去了福建饮食习惯，深受日本朝野喜欢，在日本逐渐形成独具特色的素食——"普茶料理"。而隐元禅师所带去的明代文人茶即后来日本的煎茶道，经过卖茶翁等人传承、弘扬，深受日本文人阶层和社会大众的喜爱，黄檗普茶料理和煎茶道直接影响到日本文人阶层和社会大众的饮食方式。

值得一提的是，隐元禅师的弟子独立性易禅师（俗名戴笠、戴曼公）是位全才。他擅长诗词、书法、篆刻，还精通医术，著有《痘疹治术传》等书，传日本弟子池田正直等人，并为岩国藩培养了一代的藩医，池田的后人还成为日本天皇的御医。独立禅师是将种痘法传入日本的第一人，使日本控制天花甚至早于西医发明牛痘，后来幕府专门开设痘疹科，对江户时期的日本医疗卫生事业影响深远。独立禅师还擅长行草篆隶，其书法理论和创作重回晋唐书风，均表现出独立于"黄檗三笔"之外的特殊性，是后来风靡日本的唐样书体的基础，日本知名书法家北岛雪山、深见（高）玄岱都是他的学生。此外，岩国藩主依据他所带《西湖游览志》中记载的锦带桥的石拱造桥技术，建成日本的第一名桥——锦带桥，促进了日本传统造桥技术的发展。

还有一批东渡的海商、思想家、医学家和艺术家大部分也都是黄檗的外护。如范道生是福建泉州籍佛像雕塑家，隐元禅师在京都开创新黄檗，邀请范道生雕塑佛像。其所造佛像风格古朴，各具神采，其高超的雕佛技艺对日本雕塑艺术深有影响。又如福清海商魏之琰是隐元禅师非常重要的外护，被日本尊奉为明乐始祖。他为日本带去许多明代乐器，自己精通乐理，善于培养学人。其后人整理的《魏氏乐谱》收有184首明乐和38首诗经歌曲，对日本音乐产生了广泛影响。再如隐元禅师的俗家弟子陈元赟，通诗文、善书画、懂建筑，对医学和

武学也非常精通。他将中国公安学派的主张和创作理念在日本广泛传播，和日本僧人、文学家深草元政有唱和诗集《元元唱和集》，对日本文学革新起到积极作用。他还创编柔道，传授给日本学生福野正胜、三浦义辰、矶贝次郎，其后三人各成流派，使柔道传遍日本，因此陈元赟被奉为"柔道鼻祖"。他还传授给日本人烧窑制陶技术，其作品独具风格，被称为"元赟烧"，其茶器成为收藏家的珍品，对日本煎茶道有较大影响。他还为萩津长门藩主毛利辉元修撰《长门国志》，保存了中世纪本州西部政治、经济、社会、地理、民俗资料，传播了中国方志学。陈元赟深受日本人欢迎和钦佩，被日本学术界誉为"介绍中国文化之功劳者"。而与黄檗外护魏之琰和黄檗禅僧独立禅师等人均有友好关系的朱舜水，东渡后成为幕府将军德川家纲叔父、水户侯德川光国的老师，在日本江户、水户两地授学，提倡儒家"尊王一统"的学说，与德川光国共同主编《大日本史》，其影响直至二百年后的"明治维新"。

黄檗文化在日的传播和弘扬，除了中国东渡的黄檗禅僧以外，日籍的黄檗禅僧也起到积极作用，如隐元禅师法孙铁眼道光、铁牛道机和了翁道觉三人对黄檗事业贡献卓越。铁牛道机带领民众推广围海造田技术，使日本社会获得了更多的农耕田，得到幕府的表彰。

铁眼道光依据隐元禅师东渡所带的《嘉兴藏》，历时18年刊刻出《黄檗大藏经》，共有6956卷，赠送给各大宗派的名山大寺。《黄檗大藏经》的明朝字体成为日本官方汉语字体，其版式成为当今日本公文原稿纸的标准规格，不仅推动了日本从瓦版到雕版印刷技术的发展和佛典的流通，而且以《黄檗大藏经》的刊刻、传播为载体，推动了整个中国汉语文化在日本的普及和江户社会的文明进步。由于他的重大贡献，日本于昭和年间出版了关于铁眼道光的国定教科书，并被加谥为"宝藏国师"。1872

年，日本高官岩仓具视率领代表团访问英国，英国人向他提出要一部汉文《大藏经》。1875年，日本人把《黄檗大藏经》送达英国，入藏英国印度事务部图书馆。这是第一部传到欧洲的汉文《大藏经》，对中国思想文化在欧洲的传播具有重要意义。

了翁道觉也为江户时期的社会福祉、公共事业、教育文化等作出了杰出贡献。他支持铁眼道光的刻经事业，以个人力量为日本曹洞宗、临济宗、天台宗等各大寺院捐赠 21 部《黄檗大藏经》。了翁道觉在开药铺、研制"锦袋丸"等药之余，采购四万多卷汉语经典，在江户设文库，设立日本最早的民间公益图书馆。他还建劝学寮三十多座，开讲席，大规模推动民众的文化普及教育，对江户社会发展产生了深远影响。

五

隐元禅师一生"两开黄檗，应化西东"，既是一代佛教大师，还是一位文化巨匠。历史告诉我们，中日文化有着割舍不断的联系，隐元禅师是中国文化国际性传播的伟大代表人物，永远值得我们学习和纪念。

黄檗文化根植于千年的中华文化土壤，于明末清初时期东渡日本并弘扬光大。黄檗文化的东渡，以隐元禅师为核心，东渡人数之众、时间之久、文化传播之广，历史罕见。这也是日本自唐宋以来最后一次自觉主动地吸收中国文化，可以说，黄檗文化对江户时期的日本社会、经济、文化产生了全面影响，深刻影响了日本社会文化的发展，也为东亚文化乃至亚洲文化交流互鉴作出了历史性贡献。

隐元禅师是中日两国友好交流的典范，也是中日两国交流互鉴的重要文化符号。时值中日邦交正常化 50 周年，以隐元禅师 350 年大远祭为契机，中日美三国相互呼应，举办黄檗文化学术研究交流活动，共同缅怀隐元禅师蹈海东瀛所开创的文化交流和传法事业，必将扩大隐元禅师和黄檗文化的国际影响力。

重温历史，回顾初心，黄檗文化经由历代禅师缔造的交流互鉴佳话，已经成为中日友好的见证。今天，继承隐元禅师精神、弘扬黄檗文化、促进中日文化交流也已成为我们的使命。

"福建三草"与黄檗山

白撞雨

《海峡都市报》2022 年 06 月 30 日

叶向高、张瑞图和黄道周，是晚明最著名的三大闽籍政治家，"书以人显"，他们在书法上的造诣也留下大名，被称为"福建草书三大家"。值得一说的是，他们三人都和黄檗山有着深契的渊源，是黄檗文化形成过程中非常重要的人物。

黄檗山上最檀越

福清人叶向高（1559—1627），字进卿，号台山，晚号福庐山人，明朝万历、天启年间两度出任内阁辅臣。对于黄檗山来说，历史上最大的外护，应该就是叶向高。是叶向高出手相助，为黄檗山请来了大明内府刊刻的大藏经《永乐北藏》，使得黄檗山禅门永镇、弘基永固。是他修建了法堂和藏经阁，开堂焚香、为国祝圣。是他修建了纪游亭，使黄檗山多了一道亮丽的人文风景。是他的家风家教，影响了他的孙男弟女，儿子叶成学、孙子叶益蕃、重孙叶进晟，都是黄檗最为有力的大檀越。是他屡次登临黄檗，写下一首首歌咏黄檗古刹的诗词美文，百年唱和不绝，使黄檗成为传之永久的文献名山。

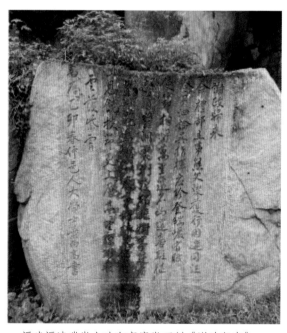

福建福清瑞岩山叶向高摩崖石刻《谢政归来》。

文献记载叶向高"工书法，宗二王，书体姿媚，行笔流畅，苍润遒劲"，尤精草书，与黄道周、张瑞图并称"福建草书三大家"。明代福清知县费道用在《黄檗寺志序》中写道："万历中，叶文忠公在政府，为请于神宗皇帝，

得锡藏经，焕然再新殿阁，金碧辉煌相好，光明隆隆之象，一时未有，凡闻风而至者，莫不咨嗟叹息，生皈依心。三十年来徒众日繁，宗风大畅。于是居士林益夫、比丘行玑等，哀集过去见在一切见闻而为之志，以待夫来者。"从这几句序文可以看出，正是因为叶向高倡缘修复黄檗寺后的鼎盛，才有了首版《黄檗山寺志》在崇祯年间得以成稿刊布。

父子两代护黄檗

晋江人张瑞图（1570—1644年），字长公，号二水、果亭山人、白毫庵主等。明万历三十五年进士第三名，"会魁探花"，授翰林院编修，后以礼部尚书入阁，晋建极殿大学士，加少师。以擅书名世，书法奇逸，峻峭劲利，笔势生动，奇姿横生。明代四大书法家之一，与董其昌、邢侗、米万钟齐名。张瑞图还擅山水画，效法元代黄公望，苍劲有力，但作品传世极稀。

张瑞图为泉州连理巷韩琦诞生地题匾。

黄檗山万福寺住持定明法师讲，《隐元禅师年谱》记载，崇祯十五年，隐元禅师五十一岁，这一年收到张瑞图写来的诗句，并作诗回复，"答二水张相国来韵"。隐元禅师给张瑞图回了一首什么样的诗呢？我找到隐元禅师的《云涛集》，书中载有《次二水张先生韵》："既曰劳生于此世，丈夫岂可自偷安。沧江水浊鱼龙涸，独坐石矶把钓竿"。此诗后收入《隐元禅师语录》卷十四，诗名改为《次二水张先生》，删去一个"韵"字。这首诗，应该就是隐元禅师给张瑞图的回诗。

张瑞图之子张潜夫，是崇祯十三年庚辰进士。隐元禅师六十三岁那年，师友弟子为其祝

隐元禅师写给张瑞图的诗偈书影。

寿，诗文编辑为《黄檗大师隐和尚寿章》，由大学士刘沂春作序。

张潜夫还为黄檗山木庵禅师的《木庵禅师语录》作序，署名赐进士出身、内翰林秘书院纂修实录编修张潜夫确庵。序言中称木庵禅师语录"机法圆融，斩断藤葛，真字字引人胜也"。

张潜夫为木庵禅师语录所作序言。

日本书坛对张瑞图的书法很推崇，起因是隐元禅师东渡时，带去了不少张瑞图的书迹，并且在丈室和茶会等重要场合张挂，使得日本文化圈熟知张瑞图其人，说他的书法"气脉一贯，独自风格"。可见，张瑞图对日本书坛的影响也是比较大的。特别值得一提的是，张瑞图相传是水星转世，被称为"水星"，时人认为把他的书法挂在家里可以防止火灾。

全闽师表黄道周

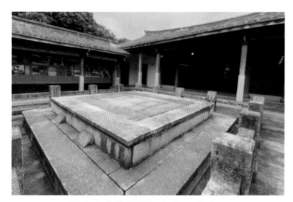

福建漳浦黄道周纪念馆天方盘。

漳浦人黄道周（1585—1646），字幼平，号石斋，天启二年进士。他学问渊博，精天文历数诸术，工书善画，以文章风节高天下。为人严冷方刚，不谐流俗。清军入关，黄道周先后任南明弘光政权礼部尚书、福州唐王武英殿大学士兼吏兵二部尚书。后反清复明兵败被俘，殉节于南京。黄道周一生的气节为人景仰，徐霞客即称其"字画为馆阁第一，文章为国朝第一，人品为海内第一，其学问直接周、

福建漳浦黄道周纪念馆"黄先生讲学处"清代碑（残）。

孔，为古今第一"。乾隆皇帝称其"不愧为一代完人。"宋荦的《漫堂书画跋》称"石斋先生楷法尤精，所谓意气密丽，如飞鸿舞鹤，令人叫绝。"沙孟海评其书法："他的真书如断崖峭壁，土花斑驳；他的草书，如急湍下流，被咽危石。"

黄道周在狱中写的《石斋逸诗》，在香港佳士得以4293万港元成交。黄道周的书画一直享有极高声誉，历来为藏家所钟爱，除了艺术造诣深厚之外，他贵重的人品，忠义的气节，铮铮的骨气，赢得后人敬佩和传颂，所谓字如其人，这才是黄道周作品深得人心的秘诀。

临刑前的黄道周咬破指头，写下血书："纲常万古，节义千秋，天地知我，家人无忧。"129年后，乾隆皇帝下了一道圣旨，这样评价黄道周："立朝守正，风节凛然，其奏议慷慨极言，忠义溢于简牍；卒之以身殉国，不愧一代完人。"一年后，追谥黄道周"忠端"之号。

隐元禅师听闻黄道周因明亡而殉节后，一口气为其赋诗《次石斋黄老先生殉节韵》四首，后又写下《怀石斋先生》二首。有"浩气浑天象，英风扫麓阴。忽闻顾命语，泪咽不成吟"之句。这些诗里，隐元禅师对黄道周充满惋惜和崇敬之情，而且还做出"君死成名节，吾生何足云"这样的慨叹。

我们完全可以理解隐元禅师笔下，对黄道周以身成仁高洁人格的赞美。黄道周殉节八年后，隐元禅师东渡扶桑，黄道周等死难人士之忠义对他的影响也起了很大作用。为了与当时清代书风相异，隐元禅师坚持维护书法传统，带去日本的不仅有"宋四家"字帖，还带去了不少黄道周、张瑞图以及其他同时代书家的作品，使得明代书风借黄檗禅僧之手在日本传播开来。而隐元禅师和其他黄檗禅师的书风，受同时代书家影响很大，我们会看到王铎、董其昌、黄道周、张瑞图书法的影子。

"黄檗文华润两邦——隐元及师友弟子的禅墨世界" 书画展在中国美术馆开幕

《中国美术报》2022 年 3 月 22 日

"四百年来沧海换，宗风不改隐元师。开山过海非常业，立德传灯无尽年。" 368 年前，隐元禅师东渡日本，谱写出中日两国民间友好交流互鉴的一段佳话。今年适逢中日邦交正常化 50 周年和隐元禅师圆寂 350 周年，为彰显隐元禅师为促进中日两国人民文化交流和增进两国人民友谊所作的贡献，由中国佛教协会、中国美术馆共同主办，福建黄檗山万福寺、浙江杭州永福寺协办的"黄檗文华润两邦——隐元及师友弟子的禅墨世界"书画展于 2022 年 3 月 21 日在中国美术馆开幕。

本次展览汇聚了主要由杭州永福寺收藏的隐元禅师与其师费隐通容，弟子木庵性瑫、即非如一、独立性易和东皋心越等禅师的书法、

黄檗文华润两邦——隐元及师友弟子的禅墨世界书画展在中国美术馆开幕

杨晓萌 中国美术报 2022-03-22 18:45

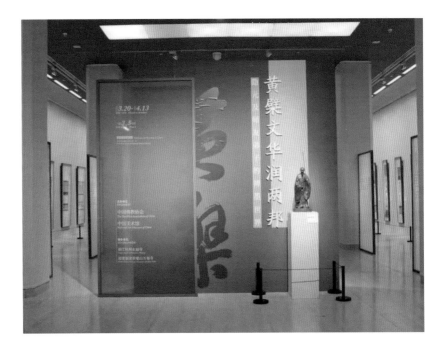

"黄檗文华润两邦——隐元及师友弟子的禅墨世界"书画展
开幕式现场

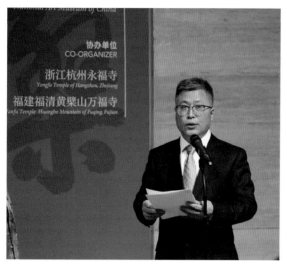

中国佛教协会秘书长刘威主持书画展开幕式。

绘画作品 100 多件，是黄檗书画文化艺术的一次集中展示。展览还展出了 9 件以"隐元"冠名、1 件以"黄檗"冠名的明代家具复原品。其所参照的原物都是隐元禅师传入日本的明代家具、禅具，现珍藏于日本京都黄檗山万福寺，是黄檗文化的珍贵遗产。尤为值得一提的是，由雕塑家、中国美术馆馆长吴为山创作的雕塑作品《隐元禅师像》也在本次书画展中一同展出，该作品的另一个版本于 2021 年 11 月 14 日在拥有 400 年历史的日本长崎古寺东明山兴福寺落成。中国佛教协会会长演觉法师，全国政协常委、中国美术馆馆长、中国美协副主席吴为山和福建黄檗山万福寺住持定明法师在开幕式上致辞。文化和旅游部副部长张旭，全国政协民宗委分党组副书记、驻会副主任杨小波，全国政协常委、中国佛教协会副会长、中国佛教协会西藏分会会长班禅额尔德尼·确吉杰布，日本国驻华大使馆公使贵岛善子，以及中央统战部、外交部有关部门负责同志出席开幕式。日本相关友好佛教组织和人士也通过贺信贺词对举办本次书画展表示祝贺。隐元禅师是我国明末清初高僧、日本佛教黄檗宗开山祖师、中日佛教和文化交流的杰出代表。1654年，应日本佛教界邀请，花甲之年的隐元禅师

率众弟子东渡弘法，于京都太和山（今京都宇治）创建寺院，命名为"黄檗山万福寺"，开创日本佛教黄檗宗。自隐元禅师东渡开创黄檗宗开始，在 129 年的时间里，共有 18 位中国佛教法师应邀担任过日本京都黄檗山万福寺的住持，被写入《黄檗东渡僧宝传》的著名东渡传法高僧有 79 位，东渡人数之众，时间持续之长，空间跨度之广，传播文化种类之多，世所少见。他们带去的先进文明、科学技术和佛学经义，涵盖了佛学、儒学、文学、书法绘画、建筑营造、雕刻印刷、医学医药、农业种植、饮食生活等方面，堪称中日文化交流互鉴的典范，对日本当时的经济社会发展产生了重要影响。本次书画展的举办，旨在通过集中展示隐元禅师及其师友弟子书画作品、隐元禅师造像及黄檗文化相关器具等百余件展品的方式，展现璀璨绚烂的佛教文化艺术，诠释中日两国以佛教为纽带而开启的民间文化交流。

演觉会长在致辞中指出，中日两国一衣带水，中日佛教同宗同源，在源远流长的友好交流史中，共同编织了历久弥坚的"黄金纽带"。古代中日佛教交流是两国文化交流的强大动力和重要载体。此次书画展的举办，将引领我们走进隐元师徒作为禅门祖师与文化使者的禅意世界、了解隐元师徒的历史贡献、感受中华文化的独特魅力，也将唤起中日人民共同的美好历史记忆，激励我们共同致力加强中日文化交流、开展民间往来、促进民心相通，为中日两国世代友好、维护东亚和平安宁、构建人类命运共同体作出新贡献。

吴为山在致辞中表示，今年是隐元禅师圆寂 350 周年，也是中日邦交正常化 50 周年。以此为契机，以"黄檗文华润两邦"为主题，中国美术馆联合中国佛教协会共同主办"隐元及师友弟子的禅墨世界"书画展，彰显黄檗文化的时代价值，让世人走进黄檗文化的艺术世界，在历史的回响中、在穿越时空的笔墨中、

在文化对话中感受古贤人之仁心、善意,感受美的创造。在新的时代,以文化人,为继承和弘扬黄檗文化,为中日两国人民世世代代友好发展作出更大贡献,这不仅具有现实意义,也必将产生深远的影响。

定明法师在代表本次展览的协办单位致辞时表示,黄檗文化经由历代禅师缔造的交流互鉴佳话,已经成为中日友好的见证。传承和弘扬黄檗文化,使命艰巨,意义深远,我们将为此努力不懈,前行不止。

本次展览得到了日本佛教界友好组织和人士的广泛关注和大力支持。日本日中韩佛教国际交流协议会、日本日中友好宗教者恳话会、日本日中临黄友好交流协会、日本京都宇治黄檗山万福寺、中日佛教友好使者则竹秀南长老、日本净土宗福原隆善长老及日本茶道里千家等组织和人士纷纷发来贺信贺辞。日中韩国际佛教交流协议会在贺辞中提道:"隐元禅师不仅向日本传授了明代禅宗,也给日本带来了当时先进的中国文化及文物,对当代的日本佛教和日本文化都产生了巨大的影响,实乃一代大德。"

日中友好宗教者恳话会在贺辞中表示:"隐元禅师开创日本黄檗宗,创建了万福寺,将黄檗禅的法式仪轨传到了日本。同时,作为书法大家,禅师也对日本书法史产生了巨大影响。"日中临黄友好交流协会在贺辞中提道:"相信此次书画展的举办,将进一步推动中日两国的文化交流,祈愿此次书画盛会圆满成就。"日本黄檗宗万福寺在贺信中表示:"今年恰逢中日邦交正常化50周年,我们将继承祖师遗德,为了中日两国人民世代友好,与中方一道共同推动两国的友好交流活动。"

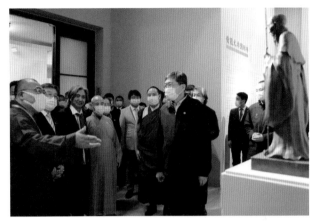

中国佛教协会演觉会长、班禅额尔德尼·确吉杰布副会长与嘉宾共同观看展览。

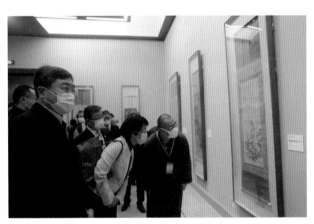

日本国驻华大使馆公使贵岛善子女士等嘉宾观看展览。

月真法师访谈录

《中国书法》 2022 年 6 月

《中国书法》：中日两国是一衣带水的邻邦，中日文化交流源远流长。从隋唐开始，日本便大量派遣"遣隋使""遣唐使"来到中国学习中国文化。除了官方交流与商业贸易，佛教也在中日两国文化交流中起到了重要作用，黄檗宗便是其中的典型代表。在您看来，黄檗宗在中日文化交流中作出了哪些贡献呢？

月真法师：在黄檗文化传入日本之前，中日文化交流活动便已频繁进行，其中佛教和僧人无疑起到了至关重要的作用。例如在佛教文化交流上有唐代鉴真法师东渡，于日本传法十载，被日本誉为"文化之父""律宗之祖"。宋代荣西禅师（1141—1215）两度入宋求法，为开创日本临济宗祖师；道元禅师（1200—1253）得天童如净真传，开创了日本曹洞宗。

在中日书法文化交流上，则是有空海、最澄、道元、祖元等一大批僧侣书家前赴后继。此外，在中医文化上鉴真法师被誉为"汉方医药始祖"，在茶文化上，荣西禅师被尊为"日本的茶祖"。这都为以隐元东渡为代表的十七世纪中日文化交流和黄檗文化在日本的弘扬打下了良好的基础。

黄檗文化在日本弘扬初期的百年间，皆以我国的东渡僧人为主，随后逐步与日本佛教融合，形成了独具特色的日本黄檗宗。因此，黄檗宗对日本文化的影响具有深刻的中国文化印迹。例如隐元大师在日本的弘法完全依照中国禅林的仪式，他在京都宇治的寺院名为黄檗山万福寺，与其在福建期间住持的寺院名称完全一致。此外，他认为日本寺院的佛菩萨造像不甚如法，特请福建工匠到日本负责造像。寺院布局也采用中国寺院的布局形式，新颖的建筑手法为日本千篇一律的寺院建筑增添了不少生气，这个伴随着黄檗宗从我国传入日本的建筑样式，就被称为"黄檗样"。除佛教以外，黄檗文化还在语言、书法、音乐、绘画、印刷、医学、制药、雕塑、茶文化、饮食等方面对日本社会产生了广泛的影响。

《中国书法》：日本对中国书法的接受与

发展是一个渐进的历史过程，呈现为不同的系统和阶段，您可否就日本对中国书法接受过程的系统和阶段为我们作一个简要的介绍？黄檗宗僧人又在这一过程中处于怎样的地位呢？

月真法师：就日本书法对中国书法的接受而言可大致分为三个系统，四个阶段。三个系统即唐风、假名、墨迹。四个阶段即平安时期、镰仓时期、江户时期、明治时期。其中平安时期是以空海、橘逸势与嵯峨天皇（三笔）以及小野道风、藤原佐理、藤原行成（三迹）为代表的晋唐书风追求者、践行者。当然，其中小野道风在学习、实践中结合日本国风思潮创立了"和风"书法，藤原佐理、藤原行成在其基础上进一步发展、完备，日本的民族性也因此开始在书法中萌芽。伴随着日本本国文字在书法中的融入，假名书法应运而生，并逐步发展成为一种日本民族式的独特表现形式。假名书法借鉴中国草书而来，线条极为简练抽象，把貌似简单的笔墨运动，升华为抽象的律动，在简单的线条组织中施以提按、转折等中国书法的元素。镰仓时期以荣西、道元、兰溪道隆为代表的书家兼僧人将禅宗以及被誉为禅书代表的苏轼、黄庭坚书法"请来"，并迅速被时代接受，呈现出崭新的气象，"墨迹"伴随着一批具有禅僧与书法家双重身份的书者应运而生。

此后，以"黄檗三笔"为代表的黄檗宗僧人无疑对"墨迹"的进一步发展起到了积极的推动作用。首先，黄檗宗僧人们的文化修养、艺术造诣普遍很高，在致力于佛理的同时，或擅长诗文、或精于书画、或熟谙艺术鉴赏，甚至在建筑和雕刻上也有极高造诣，故而受到了日本朝野上下的一致尊敬。就书法而言，他们以笔墨为佛事，融艺境于禅境，其作品皆为心性的自然流露，是以笔墨为媒介的修为外化，率性而为之，这与日本"和风"书法、假名书法追求"尚意"书风无疑是相契合的。此外，

黄檗宗僧人们东渡携带的宋元书画真迹，宛如一座小型中国文化艺术博物馆，为日本朝野提供了直接学习、鉴赏的机会。

《中国书法》：黄檗宗书法受到佛教禅宗的深刻影响，黄檗宗僧人也将书法视为阐发禅宗的手段。那么，这种禅宗思想在黄檗宗僧人的书法中体现为怎样的艺术风格，又具有怎样的艺术史价值和文化意义呢？

月真法师：禅宗书法是禅宗高僧弘法的手段，也是其宗教修为的体现，具有美学和宗教的双重价值。禅宗之书大多不拘泥古法，而是全凭禅机率性而为之，重意境而不重技巧，使禅宗书法达到一种独有的境界，他们的作品在日本也被专称为"墨迹"。禅宗墨迹多以行草书来直抒胸臆，崇尚简素、枯淡、天然、脱俗的风格，这正是禅僧的宗教理念在书画艺术上的具象表达。

黄檗宗在书法上形成黄檗派，上承宋元禅宗墨迹，下开新的风气，隐元、木庵、即非被尊为"黄檗三笔"。日本黄檗宗祖师隐元禅师善写大字、笔力雄劲。其存世作品中，有不少行书和草书作品。用笔灵活率真，字迹线条流动畅达，因势成形，疏密自然，气韵生动，毫无刻意雕琢。木庵性瑫与即非如一并称隐元门下两甘露门。木庵诗书修养甚高，题诗喜欢用行草，写经则喜欢用正楷，其用笔爽利练达、落拓不羁、超群拔俗，纯任性灵，气韵贯通，洒脱飞舞，流露出一种超然泫寂、静穆淡然的气韵。即非如一道德深厚，教化绵远，长于诗文，工于书法，尤以草书闻名于世，在"黄檗三笔"当中其书法造诣最高，作品广受日本民众珍藏，据说当时求他作品的人甚多，即非不胜其烦，乃自碎笔砚，所以传世作品较少。日本岩波书店在1989年出版的《佛教辞典》里，于众多的黄檗东渡禅僧中仅收入隐元与即非，可见日本佛教界对即非的重视。除了"黄檗三笔"之外，隐元的弟子独湛性莹，南源性派，

169

法孙高泉性激、悦山道宗、千呆性侒等也都擅长书法。黄檗宗僧人以笔墨为佛事，其书法作品、法语开示既是弘宗演教的载体，也是接引异域众生的方便法门。值得一提的是，独立性易和东皋心越更是将篆刻艺术带到日本，使日本经过了长期的印章使用阶段后，首次领略到篆刻的妙趣与真谛。独立性易和东皋心越更是被誉为日本"篆刻之父"。

《中国书法》： 日本书法毫无疑问源于对中国书法的学习，但也在学习的过程中逐渐形成其独特的风格、章法、形制等。在展览中我们会看到很多形制如半副对联的"一行书"，作品的装裱也别具特色。黄檗宗僧人在日本的书法创作是否也受到了日本文化的影响？其接受的日本思想有哪些，在书法表达中体现在哪些方面？

月真法师： 在展览中出现许多如半副对联的"一行书"，是有历史原因的。当时黄檗僧人去到日本，需要通过化缘来筹集寺院建设的资金，这些流传下来的作品有许多是黄檗僧人化缘后回馈给施主作为供奉而创作的，而这些"一行书"，多为茶寮供奉，因为茶寮一般不采用中国厅堂传统正中一幅字画、两侧配以对联的这种布局。此外，黄檗僧人作品形式多以手札、条幅、题额为主，内容往往是一句佛理、一声佛号、一句公案中的点睛之语，而这些佛理、佛号和公案在其源头上就有别于传统中国诗词楹联文化中对仗严谨的修辞风格，比如"琼花开铁树""初祖达磨大师""庭前柏子树"等条幅作品。一般认为黄檗文化的影响主要表现在由黄檗宗僧人主导的中国文化对日本的输出与传播，至于黄檗僧人在书法创作中是否受到了日本文化的影响，还有待于进一步的研究和证实。

在书画装裱方面，日本继承了我国北宋时期的宣和装裱技术，比如本次书画展中的作品在画轴上方还保留有两条称之为"惊燕"的飘带，这是因为中国古代建筑高深，易吸引鸟雀进屋停留，惊燕遇风则动，可惊吓鸟雀飞近画作，避免粪便污秽画作。这种形式在中国早已不用，但在日本还保留着。同时日本装裱在天、地、腰带、轴头的用料和色彩运用也增加了一些新的元素，相对于中国装裱越来越简化的趋势，日本装裱仍保留了唐宋时期装裱的基本架构，显得古典而华贵。

《中国书法》： 从展览作品中我们看到黄檗宗僧人的书法风格呈现为非常相似的风格特征，甚至有时不看落款便难以辨别是哪位僧人所书。在黄檗宗书法中，个人风格似乎让位于流派风格，为何会出现这种现象？是否和黄檗宗的书法传承方式有关？

月真法师： 黄檗宗僧人的书法表面上呈现出一种相似的风格特征，这是因为临济宗黄檗派从密云圆悟—费隐通容—隐元隆琦—木庵性瑫—即非如一，乃至其后的高泉性敦、悦山道宗等，这一传承不仅是黄檗宗法脉的传承，也是一种书风的传承，墨迹风格的相似性也是其黄檗宗禅法思想统一性的显现。但是仔细欣赏，还是可以看出黄檗僧人书风的各具特色，和而不同。隐元禅师不仅是日本黄檗宗的创始人，也是"黄檗流"书法的奠基人，他笔力雄劲，线条灵动的风格开启了江户时代的新书风。木庵性瑫的条幅书法同样以粗笔浓墨为特点，小字则注重笔墨浓淡对比带来的节律之美。即非如一的书法特别出类拔萃，楷书与隶书结构严谨，行草书灵动飞扬。独立性易则在篆、隶、楷、草书上无不精通。黄檗诸僧潇洒率性又充满禅意的"黄檗流"书风，对日本江户时代的书法艺术产生了重大影响，其墨迹既是难得的书法精品，又是明末清初之际中日宗教文化交流的鉴证。

《中国书法》： 今年中国美术馆举办"黄檗文华润两邦——隐元及师友弟子的禅墨世界"书画展，对黄檗宗的书画艺术进行了集中

展示。在您看来，这次展览有哪些值得注意的亮点，又具有怎样的社会价值？

月真法师：今年是隐元禅师诞辰 430 周年、中日邦交正常化 50 周年，在这个殊胜的时节，我们走进隐元大师及黄檗宗诸僧的禅墨世界，铭记他们为中日两国佛教文化交流作出的历史贡献，既是延续中华文化的精神血脉，传承中华民族的文化基因，也是对这些中华文化使者的最好纪念。而黄檗文化对中日书法文化交流和促进日本书法的发展具有非常积极且重要的意义。有鉴于此，我们永福寺从历年来收藏的明末清初禅宗高僧作品中精选出隐元禅师及师友弟子作品百余幅，由中国佛教协会、中国美术馆共同主办，邀请福建黄檗山万福寺共同协办"黄檗文华润两邦——隐元及师友弟子的禅墨世界"书画展。诚如本次"黄檗文华润两邦——隐元及师友弟子的禅墨世界"展览嘉宾日中友好宗教者恳话会在贺辞中表示："隐元禅师开创日本黄檗宗，创建了万福寺，将黄檗禅的法式仪轨传到了日本。同时，作为书法大家，禅师也对日本书法史产生了巨大影响。"尤为值得一提的是，由国际著名雕塑家、中国美术馆馆长吴为山创作的雕塑作品《隐元禅师像》也在本次书画展中一同展出，可谓共襄盛举，因缘殊胜。

以器弘道三人谈：隐元禅师 350 年前带到日本的明代家具藏着哪些秘密

凤凰网华人佛教频道　2022 年 4 月 7 日

　　隐元禅师东渡扶桑传法，带去了很多明代家具，这些家具不是一般的生活用品，而是在弘法中具有重要意义的法器。

　　2022 年 3 月 21 日，"黄檗文华润两邦——隐元及师友弟子的禅墨世界"书画展在中国美术馆开幕，本次展览汇聚了隐元禅师与其师费隐通容、弟子木庵性瑫、即非如一、独立性易和东皋心越等禅师的书法、绘画作品 100 多件，是黄檗书画文化艺术的一次集中展示。展览还展出了 9 件以"隐元"冠名、1 件以"黄檗"冠名的明代家具复原作品。这些蕴含古老深刻禅意的明代家具，一经亮相就引起了社会各界的广泛关注。为此，觉悟号礼请中国美术馆展览部主任邵晓峰教授，中国工艺美术大师、国家级非物质文化遗产代表性项目传承人、第二届国家轻工系统"大国工匠"、东渡家具复原项目总设计师黄福华先生，黄檗书院副院长白撞雨教授，进行了一场"以器弘道"的精彩对话。

为什么 350 多年前的家具要以"隐元"或"黄檗"命名？

白撞雨（黄檗书院副院长、教授、《黄檗学特刊》特邀主编）： 在谈这些家具之前，我想给大家介绍两本古籍，正是这两部书，记载了这些家具的样图、尺寸和用途。这两部书，一部是昭和十七年（1942）出版的《隐元冠字考》，一部是昭和十四年（1939）出版的《黄檗冠字考》。这两部书的编辑兼发行是山本悦心禅师，发行所是"黄檗堂"。黄檗堂不在长崎，也不在京都，而是在爱知县爱知郡猪高村大字猪子石。黄檗堂出版物均为非卖品，印量大都是区区百余册，而且是编号发行，是文献价值极高的黄檗文献，只是极为罕见。通过黄檗书院文献学者初步研究，目前已发现的黄檗堂出版物共计 59 种，黄檗书院文献室藏有 21 种，就包括《隐元冠字考》《黄檗冠字考》。这两部珍贵古籍，为这次家具复原，提供了一手的基础依据。

福建福清黄檗山万福寺住持定明法师（左三）、中国工艺美术大师黄福华先生（右二）与项目组研究家具图纸。

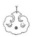

展览现场。

隐元禅师东渡日本带了多少种家具？日本人如何看待这些家具？

白撞雨： 从这两部"冠字考"古籍来看，隐元禅师东渡所携带去的，后来通过海商从福建送去的黄檗家具、禅具，总体上接近二十余种，这些家具既有常用法物，也有日常所需。福清黄檗山万福寺、黄檗书院以及三福古典家具公司共同组成项目组，对这些古籍中的家具文献进行研究攻关，利用一年半的时间，复原了其中具有代表性的10件，完美呈现了隐元禅师东渡时明代家具的样式、样貌。在日本，这几件家具，有9件冠以"隐元"字号，有1件冠以"黄檗"字号，是日本黄檗宗大本山的重器，足见隐元禅师对日本佛教的巨大影响，以及对当时社会生活方式的引领。

这些由禅师带到日本的明代家具，在家具史上著名吗？

邵晓峰（中国美术馆展览部主任、教授、博士生导师、博士后导师）： 这批东渡日本的家具，在具体表现风格和形式上，拓展了我们对于明代家具的深入理解。有几件家具的造型结构和纹饰，也延伸了明代家具的内容与领域。特别是它们和禅宗思想相结合，把家具与宗教家具的关系给予了更为具体的呈现。因此从家具这个具体的角度，可以进一步拓宽中日文化艺术交流的路径。

盆架、供桌、文椅等家具都有佛教符号，这有什么特殊的意义吗？

邵晓峰： 这次"黄檗文华润两邦"展览中展出的"隐元家具"中有几件饰有云板、卍字、法轮、净瓶等佛教图形及符号，这些都是佛教思想对明代丛林生活影响的具体体现，毕竟这些家具陪伴隐元禅师等高僧及其再传弟子很多年。这些佛教元素、图案、器物图形被有机地贯穿在生活器具中是非常自然的。就一定意义上而言，这批家具不仅是实际生活艺术的体现，还是高僧宗教情怀的进一步呈现。

这十件家具和法器中，哪一件最珍贵？

邵晓峰： 这些家具中，就家具史演化来说，有几件难得一见，很有意义。比如，其中的"隐元桌"，它在今天的家具术语中应被归为翘头案。这件翘头案非常独特，呈三面上翘

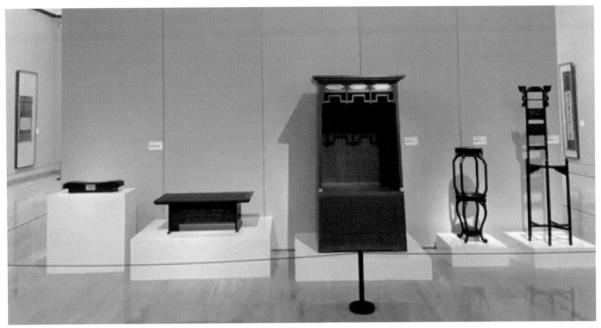

展览现场。

形，既可理解为是多加了一面的翘头案，也可被理解为是删去了一面的四面围栏案。其造型在家具史中鲜见，具有独特含义，应和当时的宗教生活，甚至和日本特殊的丛林陈设具有密切关联，值得作深入研究。

再如，"朱涂隐元桌"（是一种陈放香炉的几）也显得独特。在造型上，该炉几构建起两几叠置呈现的巧思，在层与层之间形成有机统一的关系。上下层的三弯腿具有不同变化，上层趋方、下层趋圆，可谓精妙。三个造型各异的承接面，可摆三个香炉。它丰富了宋代以来炉几的造型、结构和纹饰，堪称设计独特、承接自然、装饰精当。

另外，"隐元杖架"也具意味，它如同小型屏座，在其上下横枨中间以孔贯通，安放禅杖。我曾对中国家具中的"架具"做过研究，划分了数十个种类，但其中并无"杖架"。这件具体而精致的"隐元杖架"使中国家具多了一款架具，也丰富了我们对于禅杖等佛教器具的内涵性、供奉性、象征性及传播意义的理解。

明代家具和宋代家具之间，有没有继承关系？

邵晓峰：我研究中国宋代家具 20 年，拙著《中国宋代家具》（东南大学出版社 2010 年第 1 版）曾获第二届中国大学出版社图书奖、优秀学术著作奖一等奖等一系列重要奖项，如今已第 5 次印刷，并被美国哈佛大学图书馆收藏，可见国内外对宋代家具的关注程度。

这批隐元家具体现了明代晚期家具的一些样态，和宋代家具之间有着千丝万缕的联系。我曾撰长篇论文《宋代家具：明式家具之源》加以论述，这里不再赘述。

隐元家具在总体上具有

邵晓峰教授所著《中国宋代家具》。

简洁雅致的特点，这直接传承了宋代家具的基本特点。到了明代，家具工艺得到进一步发展，制作技术日趋完善，使家具成为融多种艺术、技术于一体的重要文化载体。譬如，此次展览中，由福建福清黄檗山万福寺捐赠中国美术馆的"隐元椅"，即是如此。在今天的家具术语中，它可被归为"南官帽椅"或"文椅"，即搭脑和扶手均不出头的扶手椅。它造型简洁、结构紧凑，总体髹以黑漆，背板自上而下分别饰以金漆镂空浮雕、描金绘画与金漆雕花亮脚，联帮棍被塑造为七层金漆净瓶形。前足之间的管脚枨为两根（其他三面只有一根横枨），两枨之间的矮老被塑造为三层金漆瓶形，形态矮胖，殊有趣味。然而，这些局部装饰并不影响其形态静穆、文雅内敛的内涵。在整体上，它不但具有明式家具简劲干练的特点，而且实现了在结构和装饰之间，简洁和丰富之间的有机均衡与和谐统一。

总体上来说，这次由大师担纲精心复原的10件"隐元家具"作品，具有源自日本古籍文献的重要依据，意义深远，且制作技艺十分精湛。限于篇幅，以上我仅作略谈。接下来，

隐元扶手椅设计图纸。

我将和中国工艺美术大师黄福华先生的团队以及黄檗书院白撞雨教授一起，对这些家具作更为系统而深入的研究，以飨读者。

明代家具复原项目取得了哪些突破？

东渡家具复原项目的总设计师是黄福华先生。黄先生是中国工艺美术大师，国家级非物质文化遗产代表性项目传承人，第二届国家轻工系统"大国工匠"。黄先生还是中国明清家具专业艺术委员会副主任、"仙作"古典家具制作技艺代表性传承人之一、三福古典家具公司董事长，全国政协文史馆工艺美术研究院副院长。

黄福华：这些东渡家具，已经存在了近四百年。复原之初，我们只有一些文献资料图片作为参考，图片辨识度不高，要还原家具的原貌和细节，难度比较大，需要花时间慢慢去推敲。这个过程中，要去研究当时的时代背景，要了解隐元禅师相关背景，特别是要考究当时的家具风格等。

我们在研究黄檗文化历史层面的文化内涵基础上，结合珍贵的历史图片记录，用较高的精准度去还原家具。对于复原的图纸，我们层层推敲，修改调整了许多稿，使每一件家具的细节、风格和韵味，都得到具体呈现。在生产加工阶段，我们详细地把这次复原的背景、意义等信息，完整无误地转化并传递给师傅，引导他们一丝不苟去完成制作。特别值得一提的是，其中几个有弧线异形的家具，形体的拿捏，比例的把握，必须要恰到好处，这才能将家具所代表的人文精神，以及那个时代的传法活动与生活方式表达好。

复原家具在选材上有什么讲究？

黄福华：在选材方面，一是考虑各个家具的主次关系，合理推理每个家具的重要性，利用不同原材料的色泽、纹理尽最大可能去复原。从珍贵历史资料中，去感知原物的质感，

以最适当的材质去展示那个时期的中国家具之美。家具所用材质为小叶紫檀、大叶紫檀、酸枝、缅黄、科特迪瓦檀等名贵红木。

在复原过程中，我们传承"仙作"家具制作技艺，精巧的榫卯结构，"型、材、艺、韵"的和谐统一，体现在每件家具的每处细节上。描金漆画等亦体现了国画艺术、雕刻艺术与家具制作技艺的巧妙融合。结构严谨、用料考究、款式典雅，加上文化和艺术的含量，让这些家具同时具备了实用性、观赏性、艺术性、收藏性。

"跨海非常木，撑天必大材"，这是隐元禅师的诗句。在中国哲学中，木是生生不息、轮回永生的象征。放眼中国历史长河，木的存在让人融入自然的世界，木不仅是人们生活中的成员，更是成为精神品质的象征。隐元禅师东渡扶桑传法，带去了很多明代家具，这些家具不是一般的生活用品，而是在弘法中具有重要意义的法器。

黄檗书风的基因是中华文化

凤凰网华人佛教频道　2022 年 4 月 10 日

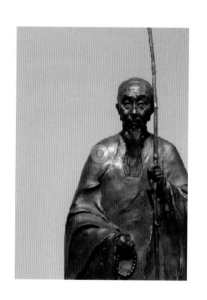

2022 年 3 月 21 日，由中国佛教协会、中国美术馆共同主办，福建黄檗山万福寺、浙江杭州永福寺协办的"黄檗文华润两邦——隐元及师友弟子的禅墨世界"书画展在北京开幕。两周过去了，"黄檗文化"在京城主流媒体上不断出现，"黄檗书风"也成为书法爱好者热议的话题。为此，觉悟号礼请中国艺术研究院博士研究生徐强和黄檗书院副院长白撞雨先生，聊黄檗，开梦笔，绽心花。

黄檗书风的形成与福建福清黄檗山万福寺有关吗？

白撞雨（黄檗书院副院长、教授、《黄檗学特刊》特邀主编）：客观地说，黄檗禅林书风的形成，离不开明朝书法艺术的璀璨成果，其深厚基础是福建古黄檗的古刹禅风，根植于禅宗哲学的思想体系。同时，八闽大地的厚重文脉，遗民志士的铮铮铁骨，更是使黄檗禅僧得到艺术和人文滋养。董其昌、蔡襄、黄道周、张瑞图等人的书风潜移默化地渗透到禅者的笔墨之中。隐元禅师诗书俱佳，先后写下几千首诗词，"以翰墨为佛事"成为黄檗禅僧弘法的方便之门。

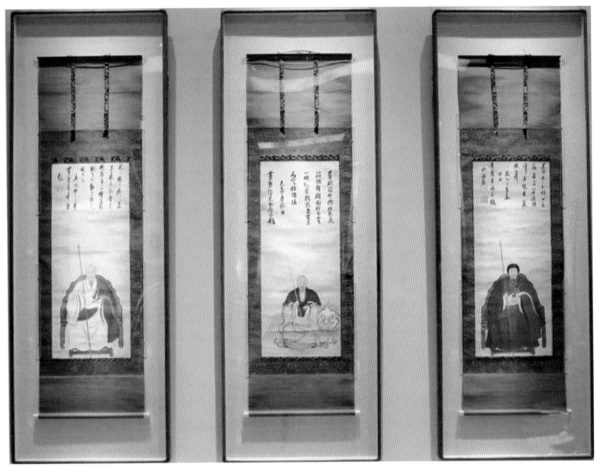

黄檗三笔（左木庵性瑫禅师、中隐元隆琦禅师、右即非如一禅师）画像。

东渡之后，隐元、木庵、即非三位祖师，禅余事书，书偈开示，因高超的书法艺术，被称为"黄檗三笔"。独立性易禅师因书法造诣，在康熙《佩文斋书画谱》中立有专门的传记。可以说，从唐朝黄檗希运禅师大阐宗风到隐元禅师振锡东渡，这八百年优秀的中华文化沃土，是黄檗书画形成最直接的精神基础。

独树一帜的黄檗书风：万里一条铁，笔笔皆"棒喝"

徐强（中国艺术研究院博士研究生、"黄檗三笔"研究方向）： 我现在是中国艺术研究院在读博士研究生，我读博之前就关注黄檗山隐元禅师，也收藏了一定的黄檗禅僧书法作品，这些都成为我博士论文研究"黄檗三笔"

的机缘。

在日本书道史上，黄檗禅林书风惯以"万里一条铁"来形容。这说的是：别无妄想，浑然一体。而黄檗书风反映在笔墨上的具体表现是：浓墨与飞白遥相呼应、笔画圆厚、笔力沉雄、气象恢廓。黄檗禅林书风的大字极具表现力与震撼力，从文人书风出发，除了优雅之外，更多表现出独特的力量感。正如禅宗所讲求"不立文字，明心见性"的直截，笔笔"棒喝"，这与贯穿于整个明代的大字"书写热"在精神层面上是渊源同根的。

黄檗僧人的小字风格与大字有什么不同？

徐强： 如果说黄檗书风的大字，意在表现禅僧的气魄，而其小字则更多体现的是其文人

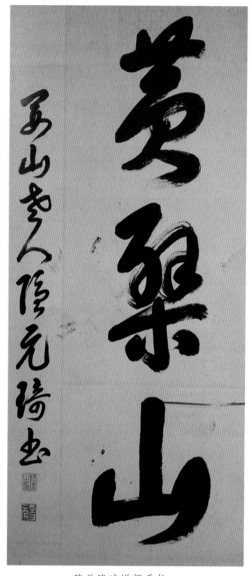

隐元隆琦禅师手书。

温雅的一面。黄檗书风小字，取法的着力点在宋元，并且延续了晚明书风的"连绵趣味"。

隐元禅师的"遗民情节"，让黄檗书风自然停留在晚明书家的表现面目上。宗派内部"嫡嫡相承"的取法趋势，使得他们的禅林书风和而不同。中国晚明"求变尚奇"的立意之风，已经冲破了贯穿整个明代的浪漫主义书风，准确地讲是表现主义书风：在浪漫主义书风的基础上，摆脱美学形式的框架，强调其艺术的自觉性。黄檗书风"文人趣味"的追求，揭示了禅宗书法与士大夫之间若即若离的关系。儒家以入世的价值观重视人情世事，而禅者则以出世超俗的世界观亲近自然。

黄檗书画作品在拍卖市场上情况如何？

白撞雨：禅僧书法，作为藏家的一个收藏门类，非常受重视。的确，研究一位书法家的书法风格，最直接的就是他的作品。那么，对于黄檗禅僧的书风研究，也应立足于他们的作品。

黄檗僧团东渡，距今已有近四百年。隐元禅师同期的黄道周、张瑞图作品，在国内几大拍卖公司均有上拍，而且几乎都是"千万元俱乐部"的成员。中国雅昌拍卖平台数据显示，十二年来，中国内地、中国香港和日本拍卖公

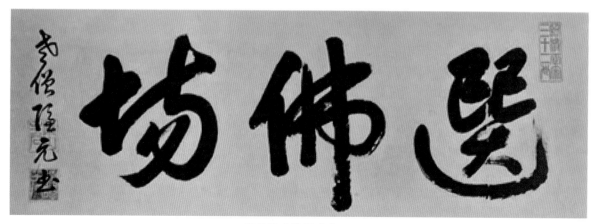

隐元隆琦禅师手书。

司上拍隐元禅师作品二百七十多幅。

黄檗书风为何在日本书道史上声名显赫？

徐强：中国书法对日本书道产生四次重要的影响。一是平安时代，因对王羲之的尊崇而形成的"三笔三迹"流；二是镰仓至江户时期，发端于中国宋元的僧侣的"禅宗墨迹"流；第三个就是江户时期，因黄檗宗的开创而引爆的"唐样书法"；四是明治时期，因晚清杨守敬携带大量碑版、拓片的到来，更加丰富了日本书家的取法领域，而引起了"碑学旋风"。从以上对日本书道史的简单梳理，可以窥测出黄檗书风在整个日本书道史上重要的历史地位。

黄檗禅林书风的研究，国外是一个什么现状？

徐强：日本京都黄檗山是研究黄檗文化诸多领域的重要机构，国内外专家学者对黄檗书法的研究，大都依赖于此展开。京都万福寺第四十一代住持山田玉田为了保存黄檗宗文献资料，于日本大正元年，在京都黄檗山设立"黄檗文库"，直到日本昭和四十七年四月，京都黄檗山文华殿建成才得以实现。

"文华殿"一名源于中国明清时期北京紫禁城内的文华殿，明清两朝皇帝在此听经学史，依此而得名，以示不忘明清文化的源流。黄檗僧人森本三铠曾这样阐述设立黄檗山文华殿的目的："保全黄檗关系的文献、木额、柱联、绘画、墨迹等，并向社会公开展示，有助于作为中日文化交流节点的黄檗文化研究，进而期待中日人民交流从此更加深厚地发展。"

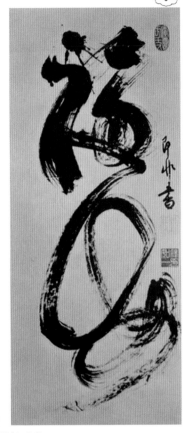

即非如一禅师手书。

黄檗山文华殿的落成，为黄檗文化研究提供了一个平台。黄檗文化是自唐鉴真和尚东渡日本后，华夏文化对日本产生的最后一次影响，而黄檗书法是黄檗文化的主要研究领域。日本黄檗禅林书法的研究最为显著者有如黄檗僧侣林雪光，日本书道史理论专家中田勇次郎、小松茂美、米田弥太郎、中岛皓象、真田但马等。

黄檗文献是研究黄檗书风的学术基础，关于黄檗宗的历史文献挖掘，目前有哪些成果？

徐强：国内最早的应该是中国社科学院陈智超教授，他的研究涉及流传海外的中文历史文献，其著作《日本黄檗山万福寺藏旅日高僧隐元中土来往书信集》（1994年）和《旅日高僧东皋心越诗文集》（1994年），与黄檗禅林墨迹研究有直接的关系。以东亚文化交流与传播的研究视野涉及黄檗宗研究的主要集中在台湾，如台湾大学的徐兴庆教授先后出版《隐元

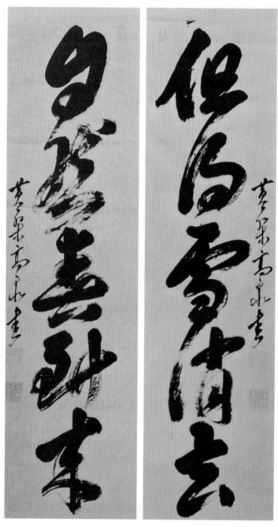

高泉性激禅师手书。

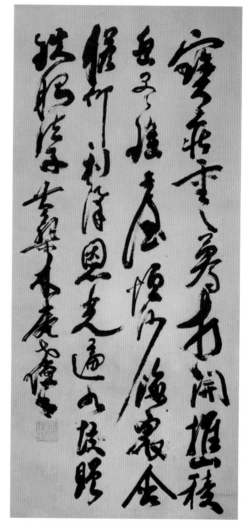
木庵性瑫禅师手书。

禅师与朱舜水》《天闲老人——独立性易全集》等著作；台湾"中研院"的廖肇亨教授先后出版多种著作。

2019年底以来，福建黄檗山万福寺和黄檗书院，在定明方丈带领下，从学术脉络入手，瞄准明末清初东渡至唐僧招请制度终结这一百三十年，以这段时期为重点，致力搜集黄檗相关古籍文献资料，一个以近千余种古籍善本原件为基础的黄檗文献资料室，已经初具规模。著录近八百种古籍的《黄檗文献之光——文化传播的学术基础》已经编竣。在地方党委政府关心指导下，成立了福建省黄檗禅文化研究院和黄檗学研究会，举办了两期国际黄檗禅

论坛，出版了两期《黄檗学特刊》，都有黄檗书风研究的论文发布和刊载。

黄檗山上藏了哪些摩崖石刻珍宝？

徐强：特别值得一说的是，今年春节过后，我专程到黄檗山进行石刻真迹调研，我很兴奋，因为我看到了已成规模的几百份碑刻石刻拓本。在黄檗书院副院长白撞雨先生带领下，相关领域专业人员置身于田野，依据古文献线索，在黄檗山周边陆续搜寻一千年来的摩崖石刻遗存，特别是隐元禅师等黄檗僧侣东渡前留下的摩崖、碑刻遗迹，这些调研成果，具有非常重要的历史价值，填补了黄檗僧团和隐

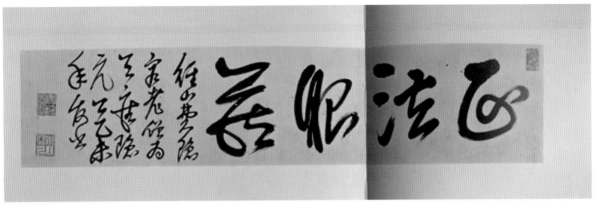

费隐通容禅师手书。

元禅师东渡日本后，在国内无书法遗迹可寻的
空白。我在对狮子岩隐元禅师所书《自平石》
摩崖进行考察之后，又在黄檗学研究会学术秘
书慧泽先生陪同下，对山顶之上的《报恩塔》
碑刻进行了考察，研究论文近期将发表于《黄
檗学特刊·隐元禅师专号》。

聚焦：国外黄檗书风研究成果综述

白撞雨： 从黄檗书院文献室的书法类专门
资料来看，对黄檗禅林书风有直接研究的理论
专著，国内至今未见出版，仅仅在报刊、杂志
散见数量有限的欣赏与介绍性的文字。因此，
国外的几部相关论著尤为显得重要。如日本爱
知大学刘作胜教授十五年前在日本留学期间撰
写的博士论文《黄檗禅林墨迹の研究：隐元を
中心に》（《黄檗禅林墨迹研究——以隐元为中
心》，已出版），是目前为止对黄檗宗书法论
述比较完备的理论专著。美国阿迪斯先后发表
《黄檗：禅绘画和书法》《黄檗：在日本的中国
黄檗禅僧的艺术》《黄檗：禅之书法》等，探
讨与黄檗宗有关的绘画和书法，肯定了中国黄
檗禅僧的艺术成就和文化影响。

看点：黄檗禅林墨迹国内外收藏现状

徐强： 黄檗禅林墨迹主要藏存于日本，并
有专业系统的收藏机构。除了京都黄檗山万福
寺藏存大量作品外，其它塔头寺院也都有收
藏，并且记录备案。同时，日本各大博物馆、

黄檗山上隐元禅师手书石碑。

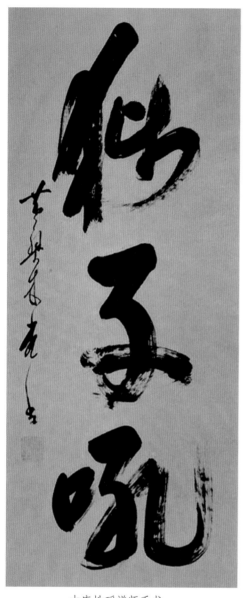

木庵性瑫禅师手书。

图书馆（如东京国立博物馆、九州国立博物馆、爱知县立美术馆、驹泽大学禅文化历史博物馆、长崎市立博物馆、长崎历史文化博物馆、神户市立博物馆、国立国会图书馆等）以及其他文博机构及私人美术馆也有可观的收藏。

国内以杭州永福寺为主，在退居住持月真法师主持下，在收藏东皋心越禅师墨迹基础上，也收藏了大量黄檗宗墨迹。台湾何创时书法艺术基金会以高僧墨迹作为其重要收藏专题，内含黄檗禅林墨迹专题。

2008 年 3 月，香港城市大学中国文化中心举办了"东渡奇葩——日本江户时代中国旅日书画家作品展"，其中展出了其收藏的黄檗宗及周边僧侣、文人的书画作品。呈现了隐元及东渡佛门弟子书画 29 件，朱舜水作品 4 件，陈元赟作品 1 件，出版《东渡奇葩——日本江户时代中国旅日书画家》一书。国外收藏主要集中在美国和德国，如美国费城艺术博物馆、美国堪萨斯大学斯宾塞艺术博物馆、美国印第安纳波利斯艺术博物馆、美国弗利尔美术馆、美国国立亚洲艺术博物馆、美国密歇根大学人类学博物馆等。德国的收藏以私人居多，如德国出版家海因茨·戈策（Heinz Grotze）就把黄檗宗书法作为专题来收藏。

"黄檗文华"主题释义：黄檗流的书写风格，孕育出的花朵就是"黄檗文华"

白撞雨：日本学者柳田圣山曾感叹："近世日本的社会进步，无论从哪个方面看，离开黄檗文化的影响都是无法解释的。"1654 年，隐元禅师东渡日本，带去了大量的书籍、书画（日本《墨美》杂志 1973 年第 9、10 期有专刊），江户时期的京都黄檗山万福寺被形象地比喻为"明清名人美术馆"。因此，当时日本一些不能出国的文人雅士，都前往京都万福寺满足一下对中国文化的热烈渴望，从中获得灵感，感受中国文化的滋润。正如熊秉明先生所言："中国书法是中国文化核心的核心"，它是中国传统文化的集中表现。黄檗流的书写风格，孕育出的花朵就是"黄檗文华"。对比黄檗书风东渡前后的变化，在表现禅僧气魄这一方面，恰恰具足了两邦文化互相滋润的结果。

黄檗花开四时春——
写在"黄檗文华润两邦"展览闭幕之际

白撞雨

凤凰网华人佛教频道　2022 年 4 月 14 日

黄檗花开四时春——写在"黄檗文华润两邦"展览闭幕之际

华人佛教
04/19 16:48 [以四相随由心灵，以佛法开启智慧 来自北京]

"这个展览如同一扇窗，近四百年前黄檗禅僧东渡，就像一部史诗。从这里，让我们年轻人，看到了黄檗文化从哪里来、向何处去。"展览志愿者慧泽同学说。

2022年4月13日下午5时30分，"黄檗文华润两邦——隐元及师友弟子的禅墨世界"落下帷幕。自3月20日开幕以来，在各地都有疫情防控的大背景下，24天展期内，现场观展人数依然保持持续稳定，网上有效点击逐日增加，在京城文化界营造了一股黄檗文化热。

三月的北京，乍暖还寒，但中国美术馆三号、五号展厅，观展的人流依然不断。三百多年前，白余件东渡扶桑的中国高僧书画墨宝，以及隐元禅师东渡带到日本的明代家具复原作品，令人大开眼界，让观众认识黄檗、走近黄檗。24天的展期，人们如同穿越了"时光隧道"，追溯展板背后的故事，重温368年前，隐元禅师东渡谱写的中日两国民间交流互鉴的佳话。

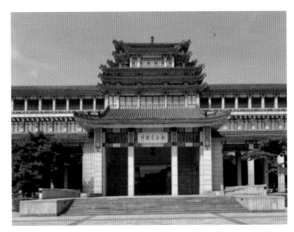

中国美术馆。林杰 摄

　　"这个展览如同一扇窗，近四百年前黄檗禅僧东渡，就像一部史诗。从这里，让我们年轻人，看到了黄檗文化从哪里来、向何处去。"展览志愿者慧泽同学说。

　　2022 年 4 月 13 日下午 5 时 30 分，"黄檗文华润两邦——隐元及师友弟子的禅墨世界"展览落下帷幕。自 3 月 20 日开幕以来，在各地都有疫情防控的大背景下，24 天展期内，现场观展人数依然保持稳定，网上有效点击逐日增加，在京城文化界营造了一股黄檗文化热。

　　三月的北京，乍暖还寒，但中国美术馆三号、五号展厅，观展的人流依然不断。三百多年前，百余件东渡扶桑的中国高僧书画墨宝，以及隐元禅师东渡带到日本的明代家具复原作品，令人大开眼界，让观众认识黄檗、走近黄檗。24 天的展期，人们如同穿越了"时光隧道"，追溯展板背后的故事，重温 368 年前，

隐元禅师东渡谱写的中日两国民间交流互鉴的佳话。

来自美术学家的解读——

罗世平教授是中国汉唐美术、美术考古、中国宗教美术研究领域的专家。他受星云大师邀请，举数年之力，撰著出版了皇皇 22 巨册的《世界佛教美术图说大典》，是世界范围内佛教美术资料的首次大结集，对研究和保护人类共同文化遗产具有重要作用。

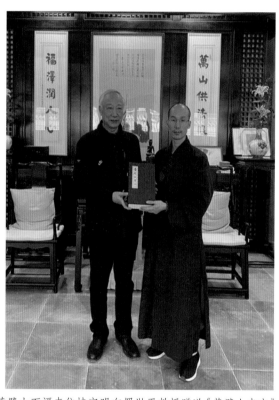

黄檗山万福寺住持定明向罗世平教授赠送《黄檗山寺志》。

3 月 22 日下午，罗教授一行来中国美术馆黄檗展厅观展，他对陪同的朋友讲到，从佛教美术史的角度来看，禅者的书法，也是弘法一途，大都是在禅余完成的，隐元禅师的诗词有一部分就结集为《禅余歌》。黄檗禅僧书法的气氛、即兴的笔法，有独到的八面生趣。既有参禅心绪的真实轨迹，又有一股让人受到震撼的感悟与体味，所谓笔笔皆如德山棒，读来如闻临济喝。

罗先生曾任中央美术学院美术史教授，美术史系主任，中国敦煌吐鲁番学会理事，全国古籍整理出版规划领导小组成员，《中国美术百科全书》雕塑卷主编，国家"十三五"出版基金资助项目《敦煌吐蕃时期石窟艺术研究》主编，美国路丝基金资助中美合作研究项目《汉唐之间》中方美术史负责人。

来自美国的报道——

3 月 26 日早间，美国发出一篇英文报道《北京举办黄檗古美术展》，此报道刊布于亚利桑那大学佛学研究中心官网。报道称，此次展览汇集明末清初久负盛名的佛学大师隐元等人 90 多幅书法、水墨画和手稿，以及由福建黄檗山重现的、隐元大师带到日本的 10 件明代风格家具、文房用品。这篇英文报道，是《黄檗学特刊》特邀主编吴疆先生发出的。吴疆是亚利桑那大学佛教研究中心主任、东亚系教授，曾到福建黄檗从事访问研究。福建黄檗山万福寺组织的《国际黄檗禅文化研究丛书》，收入了吴疆教授著作的中译本《蹈海东瀛：隐元隆琦与前近代东亚社会的本真危机》，已由宗教文化出版社出版。

4 月 6 日，吴疆教授代表美国亚利桑那大学佛教研究中心，向这次展览的成功举办表示祝贺。他在贺信中说："隐元禅师所代表的黄檗文化是集宗教、文化、艺术为一体的综合体。它起源于我国的福建福清黄檗山地区，在唐代就已经通过高僧黄檗希运和他的弟子临济义玄禅师传到了全国各地，在宋代也得到了很大的发展。在晚明，由密云圆悟、费隐通容等禅师的努力，黄檗文化被推向了历史的舞台，达到了一个高峰。隐元禅师受邀赴日传法，把日本的万福寺建成具有国际影响的禅宗传法丛林，尤其是创造了灿烂辉煌的黄檗艺术。它的特点是以书法、肖像画、雕塑为特征。

"这次在北京展出的藏品令人印象深刻。我虽然不能亲自前往，但是曾在杭州永福寺参观过部分展品。我认为这些展品集中体现了明末清初黄檗宗初代祖师的书法造诣，条幅、偈语的内容有些隽永秀丽、寓意深远，有些磅礴大气，有气吞山河之势。几位祖师笔法熟练、用墨浓烈、气韵生动，体现了明末禅宗复兴的恢宏心胸和高僧的艺术造诣。展品中的肖像画也很有特色，是中华慎终追远的传统在佛教中的体现。尤其难能可贵的是，福清万福寺组织专家和大国工匠复原了一批隐元禅师带到日本的明代式样家具，这对研究古代中华文明物质文化有极大的推动，这也反映出国内对黄檗文化研究的日益重视。"

吴疆教授说：在福清黄檗山万福寺的支持下，为纪念隐元隆琦禅师圆寂350周年，美国

福建黄檗山万福寺与美国亚利桑那大学共同举办的《真相》黄檗艺术展海报。

亚利桑那大学佛教研究中心将举办黄檗文化系列讲座和线上黄檗艺术展览。5月3日由中心主任吴疆主讲隐元隆琦禅师与全球化的东亚。题为"真相"的黄檗艺术线上展览的开幕式也将同时举行。

来自日本学者和留学生的关注——

野川博之先生是日本著名黄檗学研究者。去年，他为《黄檗学特刊》创刊号写来《不许荤酒入山门》一篇创作稿。这位先生从早稻田大学中国文学系本科毕业后，又继续在该校东方哲学研究所拿到了文学硕士和博士学位，后来在台湾立德大学应用日语学系专任助理教授五年，在台湾法鼓文理学院佛教学系兼任助理教授五年。野川博之先生从横滨发来邮件说："对于北京所办的黄檗古美术展览会，我真的（想）要跑到（现场）。但是，目前家父住院。所以，包括我在内的家人必须要在他的身边，我也不方便抽身到北京，实在太可惜。希望在这个瘟疫还没平息之际，您和您所有的亲友们都平安无事。"

贾光佐是日本东北大学文学研究科在读博士研究生，去年曾为《黄檗学特刊》创刊号写来有分量的黄檗学术论文，今年又为"隐元禅师纪念号"撰写了对黄檗僧中书法造诣最高者之一独立性易禅师的研究文章。他在线上观展之后，打算写一篇分析这次展览的文章，还提

出能否在北京的黄檗展期间，做一个线上隐元禅师生平事迹讲座，或者组织一次《隐元禅师语录》读书会。殷殷护持，是对黄檗学术的发心。

来自文博学者的思考——

疫情时期的畅销书《走近鲁迅》，作者是鲁迅博物馆研究员萧振鸣老师。相对于一些动辄把鲁迅予以神话的仰视视角和肆意贬低鲁迅的俯视视角，《走近鲁迅》最引人注目的地方，是它的平视视角。萧振鸣老师曾专程赴福建黄檗山调研采风写生，用黄檗山的菩提树叶创作出了很有特色的"叶书"，用日本白墨写下六祖慧能大师的偈语"菩提本无树"，深得文人雅士和信众喜欢。

开幕式第二天，萧老师约上了几个朋友一起来看展。他说，作为一个文博专家和鲁迅研究者，鲁迅东渡日本，不同于黄檗僧人的弘道传法，鲁迅是留学学医去的。后来，鲁迅之所以弃医从文，其"心路历程"就是为民族启蒙而奋斗。所以，老一辈学人提出的借由文化的力量提升国民精神、复兴中国文化，应该是每一个学者终身信守的学术理想。

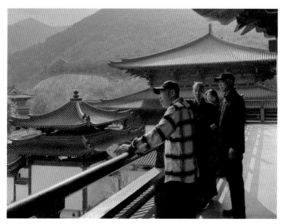

萧振鸣（左一）在黄檗山考察。

来自古籍专家的点评——

在中国古籍研究和收藏界，翁连溪先生

翁连溪、刘禹等在展厅交流。

是极具影响的人物。他曾任故宫博物院图书馆研究馆员，是资深的殿版古籍研究家。去年春天，翁先生与泰和嘉成拍卖公司刘禹总经理，曾和黄檗山万福寺住持定明法师一起，交流探讨黄檗大藏经的版本、刊刻和印刷情况。4月13日，翁连溪、刘禹两位先生相约来到中国美术馆，在隐元禅师雕像前，他们对凤凰网编辑人员说，在中华民族几千年的文明史上，典籍和书画是一个重要的牌记，它记载着文明的脚步。

翁先生介绍说，作为故宫古籍文献研究的专家，他曾留意一部顺治皇帝与一位禅师交往的古籍——《北游集》。顺治十六年，顺治帝下诏请木陈道忞禅师北上京城，在内苑万善殿说法，顺治帝赐其号为"弘觉禅师"。《北游集》详细记载了木陈道忞禅师和顺治帝之间机缘对话的交流内容，话题非常广泛，并不限于禅学的参究，还涉及禅宗的传承、历史，明末清初的禅门公案等等。值得一说的是，木陈道忞禅师也是福建黄檗山走出的高僧，他在崇祯年间跟随密云圆悟禅师来到黄檗，正式成为黄檗僧团的一员。刘禹先生说，木陈道忞禅师还是一位书法家，顺治皇帝很喜欢他的字。2013年嘉德秋拍，木陈道忞禅师两句诗偈"采药会须逢蓟子，问禅何处识庞翁"，深得藏家追捧，获得高位成交，这说明收藏界对高僧翰墨还是非常喜欢和重视的。

到。举办这次黄檗翰墨展，集中展示这么多的真迹，特别是对于黄檗文化的研究者来说，绝对是一件幸事。不但饱了眼福，而且这些新资料对后续的研究提供了更多的便利。希望这样的活动，能够更经常举办，举办的面能铺得更广一些！不但在北京、东京举办，也能在福州、长崎举办，乃至更多的城市举办，这样就能让更多的人获得利益。从宏观来讲，黄檗文化也是连接中日的纽带，所以这次活动对于促进中日文化交流也具有重要的意义。"

来自青年学者的回望——

中央美术学院人文学院教授、艺术理论系主任王浩，毕业于北京大学哲学系，主要从事中国哲学、美学与艺术理论的教学和研究工作。王教授曾经主持中央美院"人文大讲堂"之《国家形象的建构与海外传播》论坛。

3月29日，王浩教授冒雨参观了展览。在展览现场，王浩教授讲到，关于隐元禅师以及黄檗文化的这个展览、这批东西，让人们看到了三百多年前中华优秀文化对域外文化的摄受力和感动力；三百多年后，这些传统文化的宝贵遗产，又切实地融入了当代中国的文化建设和形象塑造工程。

王教授说，我们中央美院创办了新中国的

2019年6月，李湖江参加"隐元禅师与黄檗文化"日中研讨会期间，在福建省赠送长崎县的石狮像旁留影。

来自线上学者的关注——

福建师范大学的年轻学者李湖江老师，是四川大学和德国柏林自由大学联合培养的博士，中德文化、闽台佛教和黄檗文化是他的研究方向，这些年整理出版了多种黄檗宗文献，2019年获邀参加在长崎举办的"隐元禅师与黄檗文化"论坛。他说："很想去北京参观这次展览，但由于疫情无法成行，真遗憾。"3月20日头一天开展，他就让北京同学协助拍摄三号、五号展厅所有作品的视频以及高清照片。照片和视频资料发到福州后，李老师仔细观摩研究，从展签上作者标记、印文释读、作品正文解读等方面，都有不少新发现。

李湖江老师说："流传至今的黄檗宗书画、文献数量其实不少，但是分散在中日两国的寺院、收藏机构，有的是个人藏品，平时很难见

王浩与文化学者野溪（右）在看展。

展览现场。

第一个美术史学系和第一个文化遗产学系，应该说，隐元禅师以及黄檗书画、黄檗文献乃至在日期间开展的文化教育科技活动，不仅是中外交流互鉴的一段历史佳话、一个重要环节，也是中国美术史和文化遗产研究应该关注的一个特别领域。

来自观众的提问——

老师，这些禅师到日本后，名字都要改成四个字的吗？这次展览中出现的禅者隐元隆琦、逸然性融、木庵性瑫、即非如一、独立性易、高泉性激、悦山道宗、东皋心越，都是书法造诣深厚的东渡高僧。有不少观众问，为什么过去的僧人黄檗希运、百丈怀海是四字为名？还有这些东渡的中国僧人到日本后，都要改为四个字的日本名字吗？

对于这个问题，在平常我也遇到过其他人提出，说真的我也不知道怎么回答。综合百度的解答：古代僧人的称呼，一般用"内号＋外号"，有时前两字是法名，后两字是后起的法号，组成四个字的法号。也有后人用居住的地名或祖籍地名加法号，如南阳慧忠、南岳怀让。还有一种比较特殊，就是用谥号加法号，古代高僧大德如果度众威德很高，都会在圆寂后得到皇帝赐予谥号。如黄檗希运禅师，他居住在黄檗山，法号希运，但他圆寂后皇帝赐谥号为"断际禅师"，因此后来就称其为黄檗断际。

所以，用四个字的，不一定就是日本名字。

来自乡贤的声音——

隐元禅师是福清人，黄檗僧团是从福清出发，在长崎"初登宝地"。84 岁的福清乡贤吴绪彬，带着一批融籍企业家来观展。吴先生说，作为一个长期生活在北京的福清人，能够在中国美术馆看到扎根于福清、花开于日本的黄檗文化展，如同一桌精神盛宴，我们面对面和 400 年前的乡贤对话，倍感亲切，倍受加持。吴先生是北京福州企业商会创办和建设者，北京福清同乡联谊会会长，享受国务院特殊津贴专家。

福清在京乡贤参观展览。

福建省驻京办副主任郑雄、福建省驻京办办公室主任夏碧、福建省平潭综合实验区管理委员会驻京办主任林贤华、北京骏安数字科技董事长薛经安带领相关人员，以来美术馆参观黄檗文化展，作为一次集体学习活动。他们表示，通过参观学习，通过对一件件展品的观摩，更加深刻领会了隐元大师在日本期间不仅传播了佛学经义，还带去了先进文化和科学技术，对日本江户时期经济社会发展产生了重要影响的深刻含义。

杭州永福寺退居住持、韬光寺住持月真法师与福建黄檗山万福寺住持定明法师、杭州径山万寿禅寺住持戒兴法师一起研究展览内容。

来自篆刻家的"叩寂"——

3月20日一大早，中国书法家协会会员、漱玉印社秘书长苏东河先生就来到黄檗展厅，苏先生曾为赵朴初、沙孟海、吴作人等当代知名人士治印。苏先生在展场表示，文化艺术的发展需要相互交流互鉴，中华优秀文化同世界各国优秀文化交相辉映的盛景，是世界各国人民内心最瑰丽的愿景。此次展览以黄檗书画和隐元家具交流为桥梁，用多元丰富的文化艺术，再一次将中日两国文化、思想和精神，作出跨越时空和地域的连接。

展览结束前一天，苏先生回到了他在纽约的家。很快就发来在红纸上创作的三幅书法大字——"叩寂""觉者修己""心即是佛"，并谈起他以书画为媒的故事以及和福建的缘分。这不仅让人想到，清末外交家洪钧，他曾定制一笏琴形墨，上书"墨供我书，琴养我德，叩寂求音，不如守黑"，短短16个字，昭示了一个君子洁身自好、朴素守本的道德追求。

黄檗文华和禅僧翰墨展览虽已落幕，隐元禅师和黄檗文化的独特魅力，却永远芬芳，成为中日两国交流互鉴、世代友好的见证，彰显着历久弥新的时代价值，也必将在下一个五十年、一百年，不断谱写新的篇章。

筹

备

北　京

展览之前，中国佛教协会驻会副会长宗性法师主持专题讲座，听取定明法师（中）关于黄檗文化的专题介绍。

月真法师（左）、定明法师在研究展览方案。

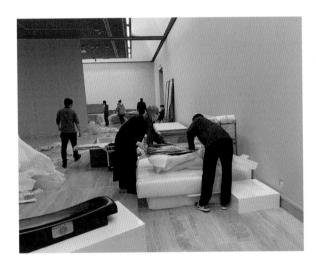

中国美术馆布展现场。

杭　　州

2021 年 8 月，定明法师带领专家团队，赴杭州永福寺
考察黄檗书画作品，月真法师和定明法师一行座谈后留影。

2022年5月，定明法师、福建省美术馆馆长邱志军带领策展团队，在杭州永福寺听取月真法师对黄檗书画的介绍。

福　建

月真法师考察黄檗书院文献室，黄檗书院副院长白撞雨（左）介绍馆藏品。

定明法师与中国工艺美术大师、三福集团董事长黄福华，共同研究隐元禅师东渡家具复原设计方案。

月真法师在福建美术馆与策展人员一起布展、审核展品。

捐　　赠

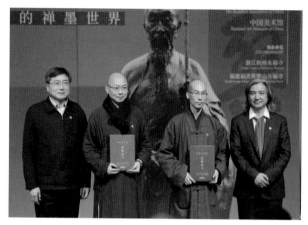

杭州永福寺向中国佛教协会、中国美术馆捐赠隐元书
画作品。

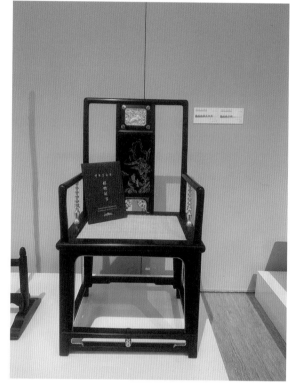

福建福清黄檗山万福寺向中国美术馆捐赠隐元扶手椅。

图书在版编目（CIP）数据

黄檗文华润两邦/定明主编. —福州：福建教育
出版社，2024.3
（黄檗文库. 走进黄檗）
ISBN 978-7-5334-9918-1

Ⅰ.①黄… Ⅱ.①定… Ⅲ.①汉字－法书－作品集－
中国－明清时代②中国画－作品集－中国－明清时代
Ⅳ.①J222.48

中国国家版本馆 CIP 数据核字（2024）第 035941 号

黄檗文库·走进黄檗

黄檗文华润两邦

定明 主编

出版发行	福建教育出版社	
	（福州市梦山路 27 号 邮编：350025 网址：www.fep.com.cn	
	编辑部电话：0591-87812652	
	发行部电话：0591-83721876 87115073 010-62024258）	
出 版 人	江金辉	
印 刷	福州德安彩色印刷有限公司	
	（福州市金山工业区浦上标准厂房 B 区 42 栋）	
开 本	889 毫米×1194 毫米 1/16	
印 张	13.5	
字 数	363 千字	
插 页	4	
版 次	2024 年 3 月第 1 版 2024 年 3 月第 1 次印刷	
书 号	ISBN 978-7-5334-9918-1	
定 价	96.00 元	

如发现本书印装质量问题，请向本社出版科（电话：0591-83726019）调换。